故宮

博物院藏文物珍品全集

故宮博物院藏文物珍品全集

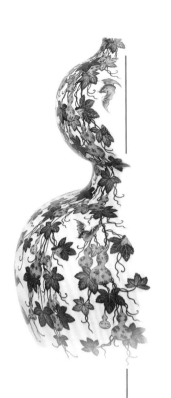

青花釉裏紅

（下）

主編：耿寶昌

商務印書館

青花釉裏紅 (下)

Blue and White Porcelain with Underglazed Red (III)

故宮博物院藏文物珍品全集

The Complete Collection of Treasures of the Palace Museum

主　　編 …………… 耿寶昌

副 主 編 …………… 邵長波　陳華莎 (特邀)

編　　委 …………… 王健華　陳潤民　趙　宏

攝　　影 …………… 趙　山

出 版 人 …………… 陳萬雄

編輯顧問 …………… 吳　空

責任編輯 …………… 田　村

設　　計 …………… 李士仮

出　　版 …………… 商務印書館 (香港) 有限公司
　　　　　　　　　　香港筲箕灣耀興道 3 號東滙廣場 8 樓
　　　　　　　　　　http://www.commercialpress.com.hk

發　　行 …………… 香港聯合書刊物流有限公司
　　　　　　　　　　香港新界荃灣德士古道 220-248 號荃灣工業中心16樓

製　　版 …………… 中華商務彩色印刷有限公司
　　　　　　　　　　香港新界大埔汀麗路 36 號中華商務印刷大廈

印　　刷 …………… 中華商務彩色印刷有限公司
　　　　　　　　　　香港新界大埔汀麗路 36 號中華商務印刷大廈

版　　次 …………… 2022 年 8 月第 1 版第 3 次印刷
　　　　　　　　　　© 2000 商務印書館 (香港) 有限公司
　　　　　　　　　　ISBN 978 962 07 5270 4

故宮博物院藏文物珍品全集

總序

楊新

　　　　　　　　　　　　　　　　　故宮博物院是在明、清兩代皇宮的基礎上
建立起來的國家博物館，位於北京市中心，佔地 72 萬平方米，收藏文物近百萬件。

　　公元 1406 年，明代永樂皇帝朱棣下詔將北平升為北京，翌年即在元代舊宮的基址上，開
始大規模營造新的宮殿。公元 1420 年宮殿落成，稱紫禁城，正式遷都北京。公元 1644 年，
清王朝取代明帝國統治，仍建都北京，居住在紫禁城內。按古老的禮制，紫禁城內分前朝、
後寢兩大部分。前朝包括太和、中和、保和三大殿，輔以文華、武英兩殿。後寢包括乾清、
交泰、坤寧三宮及東、西六宮等，總稱內廷。明、清兩代，從永樂皇帝朱棣至末代皇帝溥
儀，共有 24 位皇帝及其后妃都居住在這裏。1911 年孫中山領導的"辛亥革命"，推翻了清
王朝統治，結束了兩千餘年的封建帝制。1914 年，北洋政府將瀋陽故宮和承德避暑山莊
的部分文物移來，在紫禁城內前朝部分成立古物陳列所。1924 年，溥儀被逐出內廷，紫禁
城後半部分於 1925 年建成故宮博物院。

　　歷代以來，皇帝們都自稱為"天子"。"普天之下，莫非王土；率土之濱，莫非王臣"（《詩
經·小雅·北山》），他們把全國的土地和人民視作自己的財產。因此在宮廷內，不但匯集
了從全國各地進貢來的各種歷史文化藝術精品和奇珍異寶，而且也集中了全國最優秀的藝
術家和匠師，創造新的文化藝術品。中間雖屢經改朝換代，宮廷中的收藏損失無法估計，
但是，由於中國的國土遼闊，歷史悠久，人民富於創造，文物散而復聚。清代繼承明代宮
廷遺產，到乾隆時期，宮廷中收藏之富，超過了以往任何時代。到清代末年，英法聯軍、
八國聯軍兩度侵入北京，橫燒劫掠，文物損失散佚殆不少。溥儀居內廷時，以賞賜、送禮
等名義將文物盜出宮外，手下人亦效其尤，至 1923 年中正殿大火，清宮文物再次遭到嚴
重損失。儘管如此，清宮的收藏仍然可觀。在故宮博物院籌備建立時，由"辦理清室善後
委員會"對其所藏進行了清點，事竣後整理刊印出《故宮物品點查報告》共六編 28 冊，計
有文物 117 萬餘件（套）。1947 年底，古物陳列所併入故宮博物院，其文物同時亦歸故宮

博物院收藏管理。

二次大戰期間，為了保護故宮文物不至遭到日本侵略者的掠奪和戰火的毀滅，故宮博物院從大量的藏品中檢選出器物、書畫、圖書、檔案共計 13427 箱又 64 包，分五批運至上海和南京，後又輾轉流散到川、黔各地。抗日戰爭勝利以後，文物復又運回南京。隨着國內政治形勢的變化，在南京的文物又有 2972 箱於 1948 年底至 1949 年被運往台灣，50 年代南京文物大部分運返北京，尚有 2211 箱至今仍存放在故宮博物院於南京建造的庫房中。

中華人民共和國成立以後，故宮博物院的體制有所變化，根據當時上級的有關指令，原宮廷中收藏圖書中的一部分，被調撥到北京圖書館，而檔案文獻，則另成立了"中國第一歷史檔案館"負責收藏保管。

50 至 60 年代，故宮博物院對北京本院的文物重新進行了清理核對，按新的觀念，把過去劃分"器物"和書畫類的才被編入文物的範疇，凡屬於清宮舊藏的，均給予"故"字編號，計有 711338 件，其中從過去未被登記的"物品"堆中發現 1200 餘件。作為國家最大博物館，故宮博物院肩負有蒐藏保護流散在社會上珍貴文物的責任。1949 年以後，通過收購、調撥、交換和接受捐贈等渠道以豐富館藏。凡屬新入藏的，均給予"新"字編號，截至1994 年底，計有 222920 件。

這近百萬件文物，蘊藏着中華民族文化藝術極其豐富的史料。其遠自原始社會、商、周、秦、漢，經魏、晉、南北朝、隋、唐，歷五代兩宋、元、明，而至於清代和近世。歷朝歷代，均有佳品，從未有間斷。其文物品類，一應俱有，有青銅、玉器、陶瓷、碑刻造像、法書名畫、印璽、漆器、琺瑯、絲織刺繡、竹木牙骨雕刻、金銀器皿、文房珍玩、鐘錶、珠翠首飾、家具以及其他歷史文物等等。每一品種，又自成歷史系列。可以說這是一座巨大的東方文化藝術寶庫，不但集中反映了中華民族數千年文化藝術的歷史發展，凝聚着中國人民巨大的精神力量，同時它也是人類文明進步不可缺少的組成元素。

開發這座寶庫，弘揚民族文化傳統，為社會提供了解和研究這一傳統的可信史料，是故宮博物院的重要任務之一。過去我院曾經通過編輯出版各種圖書、畫冊、刊物，為提供這方面資料作了不少工作，在社會上產生了廣泛的影響，對於推動各科學術的深入研究起到了良好的作用。但是，一種全面而系統地介紹故宮文物以一窺全豹的出版物，由於種種原因，尚未來得及進行。今天，隨着社會的物質生活的提高，和中外文化交流的頻繁往來，無論是中國還是西方，人們越來越多地注意到故宮。學者專家們，無論是專門研究中國的文化歷史，還是從事於東、西方文化的對比研究，也都希望從故宮的藏品中發掘資料，以

探索人類文明發展的奧秘。因此，我們決定與香港商務印書館共同努力，合作出版一套全面系統地反映故宮文物收藏的大型圖冊。

要想無一遺漏將近百萬件文物全都出版，我想在近數十年內是不可能的。因此我們在考慮到社會需要的同時，不能不採取精選的辦法，百裏挑一，將那些最具典型和代表性的文物集中起來，約有一萬二千餘件，分成六十卷出版，故名《故宮博物院藏文物珍品全集》。這需要八至十年時間才能完成，可以說是一項跨世紀的工程。六十卷的體例，我們採取按文物分類的方法進行編排，但是不囿於這一方法。例如其中一些與宮廷歷史、典章制度及日常生活有直接關係的文物，則採用特定主題的編輯方法。這部分是最具有宮廷特色的文物，以往常被人們所忽視，而在學術研究深入發展的今天，卻越來越顯示出其重要歷史價值。另外，對某一類數量較多的文物，例如繪畫和陶瓷，則採用每一卷或幾卷具有相對獨立和完整的編排方法，以便於讀者的需要和選購。

如此浩大的工程，其任務是艱巨的。為此我們動員了全院的文物研究者一道工作。由院內老一輩專家和聘請院外若干著名學者為顧問作指導，使這套大型圖冊的科學性、資料性和觀賞性相結合得盡可能地完善完美。但是，由於我們的力量有限，主要任務由中、青年人承擔，其中的錯誤和不足在所難免，因此當我們剛剛開始進行這一工作時，誠懇地希望得到各方面的批評指正和建設性意見，使以後的各卷，能達到更理想之目的。

感謝香港商務印書館的忠誠合作！感謝所有支持和鼓勵我們進行這一事業的人們！

<div style="text-align: right">1995 年 8 月 30 日於燈下</div>

目錄

文物目錄

<div style="text-align: right">

清代青花釉裏紅瓷器概述

導 言

耿寶昌

</div>

故宮藏青花釉裏紅瓷器共編三卷，上卷自元代至明代天順朝；中卷自明代成化朝至崇禎朝；本卷為下卷，彙集清初順治、康熙至清末御製的青花瓷、釉裏紅瓷及少量青花加彩和不署款青花瓷，計二百三十六件。

青 花

故宮博物院原係明、清兩代的皇宮，庋藏清代瓷器三十多萬件，可謂得天獨厚。而其中青花及釉裏紅瓷器約佔五分之一以上，數量之多，造型之奇，質量之高，藝術之精，更是集終清朝一代官、民窯器之大成，堪稱中國之最。

（一）順治青花

清代初創，順治一朝十八年，景德鎮御窯廠繼續實行明末的"有命則供，無命則止"，"官搭民燒"的制度，沒有立即恢復明代前期專為宮廷燒造御用瓷器的舊制，從而刺激了民窯生產的發展。

清代自順治八年（1651）始燒宮廷用瓷，據藍浦所著《景德鎮陶錄》中記載，順治八年，下令燒造"黃龍碗"，"國朝建廠造陶，始於順治十一年（1654）"，當時官窯燒造在技術方面尚存在不少困難，雖經饒首道、董顯忠、王天眷、王鍈、張思明、工部理事官噶巴、工部郎中王日藻等人先後督造，仍未能燒造出龍缸、攔板一類大器，"十七年（1660），巡撫張朝麟疏請停止。嗣後，派江西巡撫郎廷佐督理景德鎮陶事。"可見到順治晚期官窯生產才逐步恢復。若將為數不多的傳世官窯順治款青花盤、碗、低溫茄皮紫釉暗龍盤、黃釉暗龍紫彩蓮瓣紋盤等與其後康熙朝官窯同類器相比，二者的造型、紋飾、胎釉及款識等都十分近似，如蘇州市博物館收藏的署"大清順治年製"款青花天女散花紋碗，其造型和款字體

式也都與康熙早期官窯款青花器相同；類同的器物還見有北京出土的青花牡丹紋碗。與此同時署有紀年款的民窯器，製作水平卻並不差。

順治青花瓷器中，以瓶、橄欖式瓶、筒式花觚、罐、爐、淨水碗等為多見器，形制古樸莊重，胎厚，釉面呈現獨特的卵白青色。青花色調較為豐富，有黑藍、淺藍、正藍、青翠諸色，其中青翠之色已近於康熙時的"翠毛藍"。據其色澤的沉穩明亮，可知採用的是浙料。

青花紋飾技法多見雙鈎與皴染，工筆、寫意並用，因而有粗細之分，畫面一般佈局飽滿。如盤類，口邊不僅飾單環線，而且所繪人物、瑞獸等紋樣隨器口的環線飾滿盤心。最常見的紋飾是洞石、蕉葉紋綴以簡短詩句和麒麟、芭蕉紋。此時官、民窯皆繪雲龍紋，官窯器上的龍紋端正肅穆，民窯所繪龍紋體大壯碩，一般若隱若現地處於斑片浮雲之中，呈一身三現之狀（圖2），類似宋代陳容的畫風。人物畫畫面規範，形象瀟灑，題材有八仙、羅漢、竹林僧人、進戟圖、誦書圖、西廂記、兒童捉柳花等，均有景物襯托或附詩句。花鳥類紋飾，多見錦雞牡丹。此乃明代嘉靖時始創的圖案，至此時開始流行。其牡丹花朵呈盛開狀，內心花瓣向兩側分開，若牛角一般，俗稱"雙犄牡丹"（圖1）。圖案寓意吉祥，為人們所喜聞樂見，至康熙時此風更盛，成為一代特色。蘭花、梧桐、秋葉、洞石紋常綴以"梧桐一葉生，天下盡芳菲"、"黃花落兮，雁南歸"等詩句，同寫款的書法相一致，有行、楷、隸、篆，筆力遒勁。

民窯青花瓷器中，書有順治五年至十八年銘款的瓶、觚、爐、淨水碗等都有實物流傳。故宮博物院所藏此類器，紋飾內容新穎，如群仙仰壽圖盤（圖4）署"乙未年製"款，其時為順治十二年（1655）；加官圖盤（圖3）盤心書"戊戌冬月贈子塘賢契　魯溪王鍈製"，其時為順治十五年（1658），底款"玉堂佳器"。此盤是宮廷督造瓷器的官員王鍈監製的，其青花色澤青翠。另有署"順治拾五年"款的青花雲龍紋筒式花觚（圖2），呈色黑藍。以上各件青花瓷的造型、紋飾、色澤都顯示順治時代的典型特徵。上海博物館也有類似藏品。依據這些研究清初青花的標準器，可以澄清以往籠統的"明末清初"之模糊概念，如撥雲見日。

（二）康熙青花

康熙皇帝政治開明，實行了有利於長治久安的政策，廢除了明代的"匠戶"制度。此外他還潛心學習漢文化，並且善於引進西洋的科學技術與藝術，從而出現了全面繁榮的景象。

康熙十三年（1674）由於吳三桂的戰亂，景德鎮的窯業基礎幾乎完全被破壞。康熙十九年（1680）及四十四年（1705），朝廷先後專派內務府廣儲司郎中徐廷弼、工部虞衡司郎中臧應選、筆貼式車爾德、江西巡撫郎廷極督理景德鎮御窯廠，使當時的製瓷業得以復興。郎

窯即江西巡撫郎廷極管轄下的御窯，郎窯以燒造紅、藍、白諸色釉瓷器著稱，同時也燒製青花及漿胎青花瓷，所燒品種都很精緻。

康熙青花瓷在承襲前朝技藝的基礎上不斷創新，生產的大器渾厚，製作精良，有的高達1米以上；小器玲瓏，巧奪天工。由於官窯、民窯互相促進，更使得製瓷技術水平迅速提高。除大量生產的官窯器外，民窯器的數量也相當可觀，當時青花瓷在海內外廣為流傳。

康熙青花瓷形制凝重而質樸，這一特點在康熙朝前期尤為突出。後來雖然胎土淘煉精細、質地堅硬，但仍未擺脫胎厚體重的時代特徵，唯薄胎器則整體輕盈。此時青花瓷器型之多，難以罄書，琢器中的大件，如尊、觚、缸（圖52）、罐等，式樣繁多。其尺寸之大，製作之規範，均勝於明代嘉（靖）、萬（歷）時期。由於朝廷提倡漢文化，仿古青銅器製品（圖19）以及各種文房用器，尤其是筆筒（圖49、50）多有燒造。

故宮博物院收藏的康熙青花瓷有許多珍奇之作，其中高達77厘米的青花篆書變體萬“壽”字大尊（圖5）頗為壯觀，此尊為康熙皇帝萬壽慶典用器，是皇帝至高無上的象徵。同型器傳世有三，一藏故宮，一留南京，一件流失海外。鳳尾尊（圖26－31）是康熙時期的典型器之一，其造型源自前朝的花觚，後漸變為新式樣。花觚依然保持仿古青銅器造型，發展到後期更顯雋秀。棒槌瓶因狀若棒槌而得名（圖12－17），器分大小型；體形修長秀美的觀音尊（圖21－24）及若似匏器槌油工具的油槌瓶，瓶頸細長，器型極具特色，均為本朝之新作。壺類造型多奇巧，有茶壺（圖44）、執壺（圖46）以及與藏傳佛教有關的賁巴壺（圖45），還有少數民族使用的多穆壺，風格十分獨特。洗、盆、盤、碗也都有新意。杯類大小高矮不等，器型多呈仰鐘、鈴鐺之式，其中以繪點石成羊臥足杯和繪十二月花卉杯（圖71）最為玲瓏，胎薄如紙，可透視光影。

康熙青花瓷的胎質縝密、堅致純淨，素有“糯米汁”、“似玉”之美稱。其胎釉結合緊密，釉質細潤晶瑩，有青白、粉白、漿白和亮青釉多種，與青花之翠藍色互為映襯，相得益彰，形成獨步青花世界的特有風貌。

康熙時期的青料來源無確切記載，通常認為當時用的是浙料和珠明料。青花以青翠明快而著稱，上品濃豔、清澈如寶石之藍，又稱“翠毛藍”（圖26），色調變化多端，層次豐富，若水墨畫一般，雖為單色卻有深淺、濃豔、虛實之別，因此有“青花五彩”的美稱。青花色彩的特點是早期深濃（圖68），中期最美（圖30），晚期逐漸減弱。如後期署“乙未年”款，即康熙五十四年（1715）的山水人物圖鳳尾尊（圖29），青花色彩明顯淺淡柔和。另有仿成化淺淡青花的一類，其色深潛於釉下，如耕織圖碗（圖64）和松鼠葡萄紋葫蘆瓶（圖20）。

青花的裝飾技法有繪、染、鏤雕與堆貼等。繪畫紋飾多採用披麻皴來皴點山石、樹木等，並繪出山巒層疊，嵐氣霧瘴，崖光石影。此時以山水為背景的人物畫面頗多，其畫風深受明末清初畫家董其昌、陳老蓮、華嵒、劉泮源等人的影響。其中劉泮源還曾為製瓷出過畫樣。康熙青花瓷中的仕女形象高大，正是摹擬陳老蓮人物畫的結果。

康熙青花瓷繪畫的題材繁多，僅龍紋就有雲龍、獨龍、雙龍、蒼龍教子、夔龍、龍鳳、魚龍變化（圖54）、鯉魚龍門等各式。人物圖更為豐富，有列國故事、《三國志》（圖61）、《水滸傳》、《西遊記》、《西廂記》，以及嬰戲圖、高士行樂圖等，刀馬人物圖附有康熙關於江山來之不易的聖訓，藉以教導子孫常習馬上功夫，不可好逸惡勞、享樂太平。還有耕織圖（圖64）、漁家樂圖（圖16），情趣盎然。而高士鑒賞古物的畫面，首見於瓷器（圖62、63）。以不同書體的文字將詩、詞、歌、賦寫於器面的題材有多種，如前後《赤壁賦》、《四景讀書樂》（圖188）、《聖主得賢臣頌》（圖189）、醒世詩等。由此可以窺見康熙皇帝當時廣開科舉、弘揚漢文化之一斑。花卉紋有大肆誇張的蓮花紋（圖6），其寓意是針對明末之腐敗，提示要"為官清廉"；當時風行纏枝蓮、雙犄牡丹，常見的還有玉蘭、梅襯以月，或為冰花、松鶴、松鹿、花鳥等，十二月花卉圖還附以相關的詩句。仿青銅器紋飾有饕餮、夔紋、蟬紋等，不一而足。

康熙青花既創新意，也摹古風，其中仿明代之作，其風韻庶能亂真。如仿洪武的青花纏枝牡丹紋執壺（圖46），其渾厚的造型與粗放的畫意，追逼前朝，很有水平。仿宣德的青花仕女遊園圖碗（圖65），型、紋俱有逼真之象。仿成化或嘉（靖）、萬（曆）的亦有傑作傳世。康熙青花仿古器，不僅仿造型、摹紋飾，還仿寫洪武、永樂、宣德、成化、嘉靖、萬曆各朝款識，正如劉廷璣《在園雜志》所說："郎窰仿古暗合，與真無二；其摹成、宣釉水顏色、桔皮棕眼，款字酷肖，極難辨識。"其言確有道理。

康熙青花瓷有不少精細作品不署款，或僅在圖案中插入干支紀年款。關於款識，《浮梁縣志》曾有記載：浮梁縣令張齊仲，於康熙十六年（1677）曾下令，"禁鎮戶在瓷器上書寫年號及聖賢字跡，以免破殘。"依照官窰署款器可辨別出分期，凡"大清康熙年製"楷書款字體大且有力者，為早期款式；字樣規格工整的多屬中期；晚期已有宋槧體式。

康熙朝對外實行貿易開放，當時的青花瓷器大量外銷西方，尤其是歐洲，其造型都很新穎，有的是中國傳統造型與紋飾（圖36），也有根據訂貨要求仿製西方的洋瓷造型，現仍廣見於西方國家的舊王宮與博物館中。但這類外銷瓷，故宮博物院收藏無多。

康熙青花瓷色彩青翠，紋飾寓意豐富，頗受人青睞，十八世紀末即掀起收藏熱潮，以致達

到狂熱的程度。在此背景之下，清末、民初各家作坊着意摹製，其中之精品，也頗惑人。

(三) 雍正青花

雍正朝歷時雖短，但景德鎮御窰廠在督陶官年希堯與唐英的督理下，工藝要求嚴格，"參古今之式，匯以新意，備儲巧妙"，較之前朝的製瓷水平更為提高。其時的景德鎮御窰廠，集中了全國最優秀的工匠，一切遵從喜愛瓷器的雍正皇帝的旨意，奉命燒造，甚至一些器型、圖案、品種也須御批審定和御出新樣。當時燒製的瓷器數量很可觀，並以工藝精細而著稱，其突出的特點是瓷質瑩潔，釉色齊備。

雍正時瓷土選料精細，研粉、澄漿、製坯等工藝要求嚴格，燒製技術高，火候適度，因而胎胚堅白細潤，成型規整，器體輕薄。大器胎體勻稱，不顯厚重，小器愈加玲瓏。因此，有"明看成化，清看雍正"一說。尤其亮青釉面時有類似明宣德青花的桔皮皺紋。

雍正時期的青花用料不止一種，據《南窰筆記》載：清代所用青料，除明代已用的浙料、江西料外，"本朝則廣東、廣西俱出料，亦屬可用，但不耐火，彩繪入窰則黑矣。"雍正早期的青花色澤淺淡而深沉，略有暈散，與康熙五十年(1711)前後的色澤大抵相同，為康、雍過渡時期的青花色。此外，尚有灰藍與深藍色。中期以後，出現了最富時代特色的仿明代宣德青花效果的青花瓷。為了追摹永樂、宣德青花蘇麻離青料自然暈散的斑點，特意由工匠在紋飾線條中刻意點染，但這些大小不等的點痕卻不像蘇麻離青自然暈散斑那樣滲入胎骨，意趣天成，明顯留有人為修飾的痕跡。雍正青花色除仿明"宣青"外，還仿明代各朝不同風格的品種。其中，仿成化的青花，色調灰青淡雅，而仿嘉靖、萬曆時的青花瓷，則呈色濃深泛紫，兩種青花風格迥然不同。雍正十三年(1735)，督窰官唐英在《陶成紀事碑》中對"仿嘉窰青花"與"仿成化窰淡描青花"專有記述。二者相比，仿成化青花八寶紋高足杯更為成功，款識亦佳。

青花瓷的造型以雋秀為時尚，這點有別於康熙朝。摹仿青銅器的有纏枝蓮紋鳩耳尊 (圖95)、三羊尊 (圖92)、貫耳壺 (圖100) 等。仿明永、宣形制而做的有梅瓶 (圖72－76) 和具有伊斯蘭文化色彩的青花龍紋天球瓶 (圖81、102)、梅鵲紋如意耳背壺 (圖97)，以及源自伊斯蘭陶器的仿明代宣德青花書燈 (圖113)。似隋、唐的銅質或陶質造型的雙龍柄尊 (圖94) 更為獨特，此造型亦有各色釉瓷器。創新造型中首推賞瓶，據《清檔·雍正記事雜錄》載："雍正八年(1730)八月三十日，內務府總管海望奉旨：再將賞用瓷瓶亦畫樣交年希堯燒造些來。"由此可知賞瓶之名的由來。賞瓶紋飾承襲康熙朝，僅見青花纏枝蓮紋，借"青""蓮"諧音"清廉"，用以在官員中推行廉政之風。頗有新意的還有近足處塑蓮瓣的花果紋瓶 (圖78)、桃蝠紋橄欖式瓶 (圖79)、如意耳尊 (圖96)、兩段套合的花插 (圖

107），以及高裝、多方、圓體各式的小口罐類（圖 103－106），均旖旎多姿。

此時的青花瓷多採用淡描雙鉤法，勾出輪廓線，加以重染，畫風細膩，構圖疏朗，清秀典雅。花卉、山水深受惲壽平與四王畫風之影響。紋飾內容以龍鳳為主，多用纏枝蓮、寶相花、牽牛花、團菊、束蓮、天竹、靈芝、水仙、折枝花、三果、桃竹、松竹梅、福山壽海及有人物故事的山水畫。因雍正皇帝好佛，所以八寶、梵文等亦常用於裝飾。運筆均極纖巧，時代特色突出。淡描青花圖樣的半成品，則是備用於燒製鬥彩器的。

雍正青花瓷的款識以正規宋槧體書寫，特點突出。其早期為橫排式，中期以後豎寫兩行。除年款外，還有書雍正帝御齋名"朗吟閣"的款識。此外，官、民窰中還多有仿書明代宣德、成化、嘉靖的款識，均可見於文獻記載。

（四）乾隆青花

乾隆朝處於清代鼎盛時期，國泰民安。乾隆皇帝好詩書，愛古董，對陶瓷情有獨鍾。他續用前朝督陶官唐英監理景德鎮御窰廠，集一代巧師藝匠能手製作，並時常傳諭，命出新樣、畫圖、作模，親加審定後，交付景德鎮御窰廠燒造，對此《清檔》屢有記載。此時唐英為弘揚陶瓷工藝，務實求真，每每躬親，籌劃創新。雍、乾兩朝的青花多以"仿宣"（即仿製明代宣德青花）為宗，青花瓷的製作水平達到了歷史的頂點。

乾隆初期青花色澤仍保留雍正青花呈色暈散的現象。以浙料為主，色彩純正、鮮亮、穩定，紋飾層次清晰，重色者藍中泛黑。乾隆朝歷時長久，因而青花呈色前後不一，雖着意"仿宣"，但其效果卻始終遜於明代。

乾隆青花的造型相當規範，比例協調，並採用耳飾加以美化，在前朝基礎上，巧思新款層出不窮。瓶類器型有橢圓、瓜棱、海棠式、雙聯、四聯、五孔、六聯（圖 124）、六方（圖 126）、七孔（圖 125）及方形委角、轉頸、轉心、鏤空、交泰等。以仿"宣青"為範的器物可見於乾隆三年（1738）《乾隆記事檔》，其中有梅瓶（圖 116、117）、蒜頭尊（圖 121）、放大紙槌瓶（圖 122）、雲龍紋天球瓶（圖 127）、八寶紋貫耳瓶（圖 131）、放大馬掛瓶（圖 132）、如意耳扁壺（圖 139）等。仿青銅器的八方出戟尊（圖 133）和仿春秋青銅器壺（圖 138）等大器形式俱為新穎，缸、罐、盆、洗、佛教供器古樸而穩重。

此時青花瓷紋飾繁縟，圖案化、規矩化的較多，講究對稱。內容以龍、鳳為主，並流行寓意吉祥的圖案，如歌舞昇平、吉祥如意、吉慶有餘、蓮年有餘、鶴鹿同春、福祿萬代（圖 129）、八寶、荷花（圖 130）、歲寒三友、松鶴延年（圖 134）、祥雲桃蝠，以及"壽"、"山高水長"、"萬壽無疆"、御製詩及梵文等文字裝飾，還有摻入西方藝術的洋蓮花（圖

123），出現中西合璧的格調。

乾隆朝瓷器款識有定制，據《乾隆記事檔》載："乾隆二年（1737）十月十六日太監高玉交篆字款紙樣一張，傳旨，以後燒造尊、瓶、罐、盤、鍾、碗、碟瓷器等，俱照此篆字款式輕重成造。"雖有成旨，但在悠久的歲月中，也難求劃一，因而對初期、中期、後期的款識細察之下，仍不無差異。

乾隆時期官窯發展蒸蒸日上，民窯也不乏創新之作。

（五）嘉慶青花

嘉慶時的青花瓷基本沿襲乾隆朝舊制，按傳統造型燒造。初期由於乾隆為太上皇，多按他的意趣行事，因而素有"乾嘉"之說。後期的青花瓷在諸多方面又與道光時的風格相近，故而又有"嘉道窯"之論。由於嘉慶皇帝意在厲精圖治，對工藝品珍玩少有需求，所以燒造不多，更缺乏創新。其青花色彩雖與前朝相似，但已趨漸變，有欠鮮亮。

青花瓷的造型有傳統的賞瓶、雲龍紋瓶（圖143）、夔鳳紋瓶（圖144）、折枝花紋蒜頭瓶（圖145）、蟠螭紋綬帶耳葫蘆瓶及桃蝠紋雙耳扁壺（圖146、148）、四足盉壺、茶壺、燈盞、洗、蓋碗與供器等皆為前朝之風貌。

紋飾內容也多承前朝，如龍、鳳、吉磬、夔龍、花果、纏枝蓮、松鹿、五倫圖、嬰戲圖（圖150）等，其中尤喜石榴紋與百子千孫嬉戲圖。這些亦為乾、嘉兩朝所樂用的圖案，但此時繪工，較之前朝更顯規矩與刻板。

嘉慶青花瓷款識亦承乾隆篆書之規，此規延續至道光以後才有所改變。

（六）道光青花

道光皇帝對陶瓷亦很欣賞，曾命御窯廠燒製各類瓷器。但這一時期清王朝國勢日見衰微，上下不遵祖訓，只重享樂，沉淪於嗜煙、玩鳥、鬥蟲之中，加之御窯廠生產督理不力，工匠後繼乏人，製瓷工藝水平下降勢在必然。嘉、道兩朝的青花風格非常相近，不過，道光青花雖少有創新，格調卻別具風韻，故而道光瓷往往目睹一眼便能認定。其時的青花色澤尚呈穩定，後期色調灰暗，且有飄浮感，釉面泛白出皺，波浪現象明顯，道光青花瓷這些突出的特點，也影響了其後咸豐一朝。

道光青花瓷的造型厚拙呆板，多承襲前朝，個別代表性器物，如勾蓮八寶紋如意耳瓶（圖151）、穿花鳳紋蓋罐（圖152）等，青花色澤較為鮮豔。青花紋飾仍具濃厚的傳統色彩，

多有祈福求祥的內容，大抵與嘉慶時相同。其款識多用青花、紅彩以側鋒楷體字寫出，極為工整。除書"大清道光年製"款外，也有署道光皇帝御齋"慎德堂製"款的，因係皇帝御用，製作工藝尤佳，可謂精益求精。

（七）咸豐、同治、光緒、宣統諸朝青花

咸豐朝，內憂外患頻仍，經濟困窘。景德鎮御窰廠製瓷本來為數不多，咸豐五年（1855）又遭兵燹的摧毀而停燒，故清廷遺留的咸豐官窰瓷器極為有限，故宮博物院也僅收藏五百餘件，青花瓷更是寥寥無幾。

咸豐瓷的時代風格與道光朝相通，其青花竹石芭蕉紋玉壺春瓶（圖153）及賞瓶等均是傳統之作，松竹梅、雲龍紋飾也是沿襲舊例，唯款識一改前朝篆書體例，採用道光朝"慎德堂製"的書法模式，以正楷側鋒書寫"大清咸豐年製"，字體挺秀，別具一格。物以稀為貴，近年有仿製贗品充市。

同治、光緒兩朝，清廷大權由慈禧太后掌握，燒製瓷器多依其意趣承製。當時採用新的青料燒造青花，其色彩多嬌豔，亦或有晦暗者。製瓷技藝日見低下，據同治十三年（1874）江西巡撫劉坤奏摺稱："咸豐時官窰廠被毀，同治時兵燹之後，從前各類匠皆流散，現在工匠後來新手，造做法度失之。"

同治朝專為慈禧燒製的青花器多署"體和殿製"款，有繪松樹牡丹的花盆（圖156）、繪繡球花的圓盒（圖157）、雲芝水仙花盆等，另有一些繪喜鵲、梅花等紋飾。書有"大清同治年製"款的青花瓷，基本同於前朝的造型、紋飾。青花雲龍紋賞瓶（圖154）屬新穎之作。光緒時的青花與同治朝相同，呈黑褐或淺藍色，還有的呈明豔泛紫的青藍色。由於色調都有漂浮不定的弊端，因而所繪紋飾大多不夠清晰，線條含混，筆觸呆板平庸。

光緒時青花瓷的造型多為傳統器，突出的有紙槌瓶、提樑茶壺、爵盤、松樹紋盤（圖160）、松鼠葡萄紋碗（圖162）、嬰戲圖碗（圖161）和大缸、大罐等，為刻意仿清初康熙之作，其工藝較同治朝精進，青花色彩亦較為豔麗。專為慈禧製作的署青花"天下第一泉"字罐（圖158）造型處理很是考究。

此時，除官窰青花有振興之勢外，民窰的青花很具水平，並且有反映維新思想之內容。當時署"大清光緒年製"款的青花纏枝蓮紋賞瓶（圖159）燒造尤多，這種賞瓶也是表達"為官清廉"之意，從其生產的數量之多，可知光緒一朝貪官橫行之政情。

宣統為清朝末代皇帝，在位雖僅三年，亦燒造過青花官窰御器，為數不多，卻很精緻，青

花色澤青翠明豔。署款"大清宣統年製"楷書字體極為工整。

在青花品種中，除青白釉與漿白釉外，還發展了多種色釉地青花。其中哥釉青花始於明代嘉靖一朝，入清後康熙、雍正、乾隆朝承襲了這一工藝繼續燒造，多見民窰作品，有瓶、罐、香爐、印盒、盤、碗之類。漁家樂圖罐（圖163）器型若魚簍形，造型別致，紋飾表達了漁家閒暇時歡快的情景。這一時期還喜用松鹿、柳馬、山水人物等紋飾。

釉裏紅

故宮博物院庋藏的清代釉裏紅品種比較齊全，不僅造型美觀多樣，釉色也更加鮮明。

（一）康熙釉裏紅

康熙朝由於掌握了銅紅的呈色技術，因此釉裏紅瓷燒造得相當成功，不論小品還是大器，均造型古樸，胎體堅致，釉色濃淡分明，具有鮮明的時代特色。新穎器型很多，並有相當數量傳世。康熙早期的釉裏紅色多濃重，後逐漸淺淡。紋飾技法有重塗和描繪等，細筆條清晰而深沉，如同刻劃一般。故宮博物院庋藏的康熙釉裏紅代表早期特點的如桃竹紋梅瓶（圖164），畫意豪放，色彩濃豔；而富於漢文化色彩的百壽字筆筒（圖166）、折枝花紋水丞（圖168）等，含吉祥長壽寓意。此時釉裏紅瓷的紋飾內容多種多樣，有雲龍、雲鳳、團龍、三獸、魚水、三果及團花、桃花、牡丹等花卉紋。康熙釉裏紅在規範上雖仍模擬前朝，但有新創意。如纏枝牡丹紋玉壺春瓶（圖165），即摹自明代洪武器。又如釉裏紅刻海水雲龍碗（圖169）和三魚、三果高足碗、杯之類，是仿明代宣德的作品，其色或濃豔鮮亮，深入釉下；或濃淡相間，清晰明快。康熙釉裏紅瓷釉面以白釉為主，此外，還發展了豆青、霽藍、灑藍等多種釉色的地章，並有進一步將釉裏紅與釉上五彩融於一體的創意之作，更是別開生面。

（二）雍正釉裏紅

雍正時期年希堯、唐英共同督理景德鎮御窰廠燒造，銅紅呈色技術更為成熟，其色彩鮮亮豔麗，紋飾清晰舒展，造型優美。如故宮博物院收藏的三果紋玉壺春瓶（圖170），形體雋秀，紋飾清晰。又如花蝶紋筆筒（圖172），雖僅以單一色彩描繪蝴蝶的動態與花卉，卻富有變化，氣韻生動。釉裏紅海水留白龍紋的梅瓶（圖171），以傳統工藝製作，其技法與造型、紋飾源於明代永樂、宣德時期。雍正十三年（1735），唐英《陶成紀事碑》曾記載："本朝一仿宣窰燒，有三魚、三果、三芝、五福四種的寶燒紅"。這裏所指即是雍正仿明代宣德的釉裏紅盤、碗、高足碗、十方碗等。紋飾除傳統題材外，也有創新，如八寶、團鶴、蝙蝠、葡萄等，畫意舒展柔媚，別有風韻。雍正釉裏紅瓷，多以白釉為地描繪紋飾，但也開創了以天藍釉（圖184）與冬青釉為地章的裝飾，清新秀雅，風格別具。

（三）乾隆釉裏紅

乾隆朝釉裏紅瓷受皇家指派繼續製作。乾隆四年（1739）唐英在京觀樣並親自領旨燒釉裏紅瓷，《清檔‧唐英奏摺六十二號》記載："竊奴才在京時十月二十五日，太監胡世傑交出釉裏紅馬掛瓶一件，畫樣一張，傳旨看明瓷瓶釉色，照紙樣花紋燒造幾件送來，務要花紋清真。並將古瓷樣式好者揀選幾種，亦燒造釉裏紅顏色，俱寫乾隆款送來呈覽。欽遵奴才看明釉色，祇領紙樣，恭捧到關，即遵旨揀選古瓷、畫樣內好者數種，一並交窯廠協造葆廣等敬謹燒造，並諭俱造釉裏紅務要花紋清真，釉水肥潤，顏色鮮明。俟造得時奴才揀選送京恭呈御覽。"由此可見御窯廠奉旨燒釉裏紅的詳細情況。其時工匠已能嫻熟地掌握釉裏紅技術並運用自如，其產品呈色穩定，鮮麗凝厚，紋飾清晰，並有深淺不一的多層次色階。

器物造型規整，有大小品樣多種，如梅瓶、方瓶、葫蘆瓶、天球瓶、紙槌瓶、玉壺春瓶、膽瓶、盒、洗等，許多造型頗具新意。如雲龍紋瓶（圖174）、穿花鳳紋象耳方瓶（圖176）、海水雲龍紋蓋罐等（圖178），都很新穎。也有摹古器，如繪梅雀紋背壺（圖177），其造型與畫意均源自明代宣德青花粉本，即乾隆四年唐英奏摺中所指的"仿宣寶燒紅馬掛瓶"。此時釉裏紅的紋飾以雲龍、雲鳳、穿花鳳、雲蝠、團夔、摺枝花、花鳥為多見，構圖趨於規範化，繪工精細。乾隆釉裏紅瓷多見白釉為地，也有以東青釉為地烘托的器物，如桃式洗（圖221），施彩如畫龍點睛，以少勝多，一派天趣。以低溫黃釉為地繪釉裏紅萱草紋的玉壺春瓶（圖185），以黃襯紅，色彩明朗和諧。

（四）嘉慶、道光釉裏紅

清代釉裏紅的燒製，經康、雍、乾三朝的高度發展，至嘉慶朝已趨向停滯保守的狀態，燒造量明顯減少。嘉慶釉裏紅瓷的造型近似乾隆之作，缺乏新意，僅有以如意蓮紋為主的瓶、罐、盂、盒之類。

道光一朝釉裏紅瓷仍有燒造，雖然銅紅的呈色難以控制，但此時這一品種的官窯器尚屬可觀。其造型有瓶、罐、鼻煙壺、盒、洗、水丞以及筆筒（圖179、180）等。除歷朝傳統的雲龍、雲鳳圖案外，還有踏雪尋梅等山水人物及以蜂、猴諧音"封侯掛印"的創新吉祥紋飾，筆意纖柔，色調淺淡，釉面呈波浪狀。此時這一品種的署款器，習見"大清道光年製"及"慎德堂製"、"定府行有恆堂"、"睿邸退思堂製"等王公府邸銘記。

青花釉裏紅

青花釉裏紅，俗稱"青花加紫"，這種在同一器物上兩種釉下彩並用進行繪畫的品種，自元、明至清，景德鎮御窯廠及民窯均有燒造。

(一) 康熙青花釉裏紅

康熙初期已承製此品種，以青花陪襯釉裏紅設色，青花色濃，釉裏紅色亦重；青花色淡，釉裏紅施彩亦輕；搭配得當，藍紅相間，統一和諧。其實青花、釉裏紅二者原料不同，窰火要求各異，燒造難度很大。康熙時工匠對其控燒已具有很高的水平，但因釉料、窰火千變萬化，亦有個別例外。如康熙早期署"壬子中和堂"款的器物中就有呈淺淡之色的杯、碟類小器。康熙青花釉裏紅瓷器型豐富，如雙龍戲珠圖缸（圖190）大氣磅礴，桃鈕茶壺（圖186）設計精巧，人物故事圖盆（圖191）造型新穎。在這一時期的青花釉裏紅筆筒中，還常能見到以青花館閣體小楷書有詩、賦，再以釉裏紅描繪圖章的（圖188、189），常見的內容有《歸去來辭》、《赤壁賦》等。由此可見清初"舉鴻詞科求賢"文風之興盛。康熙時的青花釉裏紅瓷多以白釉為地，進而又發展出少量灑藍釉、豆青釉（圖220）等地章的品種，並有以釉裏紅反串為地，以青花繪紋飾的特殊作品。更為奇特的是，還有因窰中溫度的轉變而使釉裏紅變為淡黃色的，如繪銅雀台比武圖的棒槌瓶（圖217），圖中掛於樹上的戰袍，原本應燒成釉裏紅色，卻因窰火的變化而呈釉裏黃色，令人驚詫。

(二) 雍正青花釉裏紅

雍正時的青花釉裏紅，將兩種釉下彩燒製得均很完美，其工藝精湛，造型雋秀，紋飾清新舒展，位居三朝之冠。這是在雍正皇帝的關注和嚴格要求下，年希堯、唐英共同督理有方，加之御窰廠匠人技術熟練所創造出的成果。此時的青花釉裏紅瓷紋飾題材豐富，有雲龍、雲鶴、雲蝠、蟠螭、穿花鳳、蓮托八寶、松竹梅、八仙及蘭亭等山水人物。令人稱奇的是畫中藏詩的松竹梅紋梅瓶（圖192），將"竹有擎天勢，蒼松耐歲寒，梅花魁萬卉，三友四時歡"的詩句藏於松針竹葉之中，匠心與文字情趣相融合，別致新穎。此時的大器也很秀氣，色彩鮮亮的青花釉裏紅海水龍紋天球瓶（圖197）、蟠桃紋玉壺春瓶（圖193、194）、異獸紋六方瓶（圖198）、纏枝蓮紋如意尊（圖200），及有"仿宣"之意的穿花鳳紋蓋罐（圖201）、三果紋靈芝耳扁壺（圖199）、三果紋高足碗（圖204）等，工藝精細，充分體現了雍正時製瓷匠師極高的藝術造詣。

(三) 乾隆青花釉裏紅

乾隆時的景德鎮御窰廠承襲前朝，仍由唐英一班人統領，初期的風格與雍正時相同。但因其歷時較長，製瓷工藝相應地出現變異，逐漸顯現出本時代的特徵：青花與釉裏紅呈色都很穩定，深淺濃淡相宜，和諧統一。其時的青花釉裏紅瓷造型豐富，器皿分大小多種，無論陳設器還是日常用器，以及文房四寶俱成形規整。梅瓶、天球瓶、方瓶、錐把瓶（圖209）、筆筒、洗、盒（圖215）等，既規格化又有多種變形樣式，穩重大方。青花釉裏紅雲龍紋背壺（圖213）即為《清檔》記載中的乾隆七年（1742）奉旨畫樣燒造的"青雲白地釉裏紅龍馬掛瓶"。此時青花釉裏紅的紋飾構圖也極為工整，最為常見的是雲龍、蟠螭穿

花（圖208）、纏枝花、三果、松鹿、松鶴、雲蝠（圖212）等紋飾。繪海天浴日圖的印盒（圖215），雖為小品，卻精美大氣，其典出自《淮南子》。

青花加彩

（一）釉裏三色

康熙一朝，在青花釉裏紅的基礎上進行創新，將其發展為豆青釉作地，青花、釉裏紅加白粉色襯托；或以白粉釉作地章，以青花、釉裏紅與豆青釉作畫的富有新意的瓷器品種，統稱之為"釉裏三色"或"釉裏三彩"。紋飾多用山水人物、鳳凰牡丹、花鳥、松猴及鶴、鹿等含有吉祥寓意的圖案。器型有盤口大瓶（圖218）、棒槌瓶、觀音尊、花觚（圖219）、筆筒、罐、洗等，署"大清康熙年製"款者少，而多偽託"大明成化年製"、"大明嘉靖年製"款或是繪以各類圖形標記。

（二）青花紅彩

青花加紅彩的工藝自明代傳到清代，康、雍、乾三朝均有相當數量的燒造。康熙時青花加紅彩的製作已相當成功，然雍正時作品的細膩標致更勝一籌。由於雍正青花色澤清新，紋飾秀麗，礬紅彩油膩勻淨，青紅相映頗為醒目。此時官窰中以雲龍為飾的器物頗多，如青花淡海水加紅彩九龍鬧海紋的天球瓶（圖222）及青花紅彩雲龍紋盤（圖223），各有特色。摹仿明代成化朝的青花葉紅花小杯，幾可亂真。乾隆青花紅彩瓷器型規整，施彩濃淡紛呈，濃者沉穩，淡者如同月暈，依次減弱，其色雋永美妙。如青花紅彩花卉紋螭耳瓶（圖225）紋細彩淡，所繪番蓮紋呈現西洋藝術特色。乾隆朝以後，青花加紅彩器仍有燒造，唯數量很少。清末光緒朝的青花加紅彩瓷尚屬可取，如青花紅彩雲蝠紋瓶（圖226），造型與施彩工藝亦體現了時代風尚。

（三）青花粉彩

乾隆時期，為使青花瓷更加美化，御窰廠大膽創新，努力探索，將青花與粉彩、鬥彩結合創燒了不少新品。如加粉彩描金的福祿萬代紋活環葫蘆瓶（圖227），即是高溫釉下彩與低溫釉上彩同施於一器，要分兩次燒成，難度極大。瓶上明快質樸的青花與富麗的描金粉彩相互輝映，令人稱奇。當時還有唐英與匠師共創的轉心、轉頸的新工藝品，如青花粉彩鏤空開光魚藻紋四繫轉心瓶（圖228），外部鏤空，內裝粉彩筒瓶，隨頸部轉動，如此奇思妙想，不禁令人驚歎。

（四）青花胭脂紫彩

清代雍、乾兩朝，景德鎮御窰廠在青花瓷上不斷尋求多種技術進行裝飾，將新研製的胭脂

紫彩用於青花紋飾中作為點綴，如青花胭脂彩纏枝蓮紋螭耳尊（圖229）就是雍正朝這一品種的典型，其胭脂紫彩蓮花以藍色纏枝相襯，愈顯鮮豔明麗。這種胭脂紫彩裝飾，就是當時督窰官唐英在《陶成記事碑》上記載的"新製西洋紫色"。乾隆一朝，在皇帝關注之下廣泛地在青花瓷上採用胭脂彩裝飾，傳世品見有梅瓶（圖230、231）、扁壺（圖232）、扁方瓶、雙聯瓶、蓋罐與盞托等，紋飾多見雲龍、夔鳳穿花、折枝花、纏枝花與八寶紋。

黃釉青花

以低溫黃釉彩鋪襯青花始自明代宣德，清代康熙時又繼續燒造，並成為康、雍、乾三代盛世瓷中的重要品種。

三朝中以雍正時的青花鋪綴黃釉最為新穎，其時的青花仿效明永、宣青花的藝術效果，器型優美多樣，如繪纏枝花紋綬帶耳扁壺（圖233）、雙耳委角瓶、高足折沿碗、高足折沿盤、水丞、盤、碗等。

乾隆時期青花以黃釉相襯者更為多見，當時唐英嘔心瀝血，統領御窰廠為皇帝創製各種新品供其玩賞。此時常見的造型有梅瓶、玉壺春瓶、六方瓶、背壺、蒜頭瓶、尊、罐及繪夔鳳紋膽瓶（圖234）、雲龍紋背壺（圖235）等。其中繪纏枝蓮紋的交泰瓶（圖236），造型別出心裁，又富於哲理。它採取特殊工藝，將器腹套雕成上下相隔狀，且又離而不斷，寓意"天地交泰"，又稱"天懸地隔"。這一匠心獨運的作品，為督窰官唐英設計，其詳情可見《清檔‧唐英奏摺十三號》："乾隆八年閏四月……奴才新擬得夾層玲瓏交泰瓶等共九種，謹恭摺送京呈進。其新擬各種，係奴才愚昧之見，自行擬造，恐未合式，且工料不無過費，故未敢多造，伏祈教導改正，以便欽遵再行成對燒造"。

綜上所述，清代青花瓷在初期是繼承明代的風格，並以此為基礎，不斷拓展新的技術領地。康（熙）、雍（正）、乾（隆）三朝將中國製瓷業推上了歷史的高峯，這三朝亦為青花瓷生產的鼎盛時期。其時的青花瓷無論是造型還是釉色，都力求花樣翻新，達到了極高的水平。在此之後，青花瓷的生產便逐漸走下坡路，隨國力興衰而沉浮，但仍保持着清代的風格。

青花

*Blue
and
white*

青花錦雞牡丹圖蓋罐

清順治
通高 47 厘米　口徑 20.6 厘米　足徑 20.4 厘米
清宮舊藏

1

Blue and white covered jar with golden pheasant and peony design
Shunzhi period, Qing Dynasty
Overall height: 47cm　Diameter of mouth: 20.6cm
Diameter of foot: 20.4cm
Qing court collection

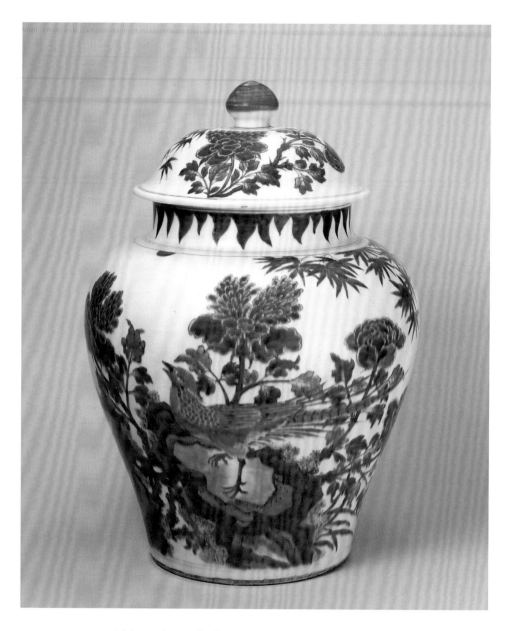

罐直口，短頸，豐肩，腹下漸斂，細砂平底。疊插式出沿蓋，寶珠鈕。通體青花紋飾，一側繪錦雞立於牡丹叢中的岩石之上，另一側繪喜鵲棲於枝頭；周圍襯以翠竹、山石、花草。蓋面繪竹石牡丹、月季花卉。

繪於瓷器上的《錦雞牡丹圖》，始見於明代嘉靖朝，清初順治朝開始流行。此蓋罐所繪牡丹花，以誇張的手法將展開的花瓣分向兩邊，故稱"雙犄牡丹"。這種圖形始見於晚明時期，至清順治、康熙時盛行，成為這兩朝牡丹圖形的標誌之一。

青花雲龍紋筒觚

清順治

高 37.2 厘米　口徑 9.7 厘米　足徑 7 厘米

Blue and white cylindrical beaker-shaped vase with design of dragon among clouds

Shunzhi period, Qing Dynasty

Height: 37.2cm Diameter of mouth:9.7cm

Diameter of foot: 7cm

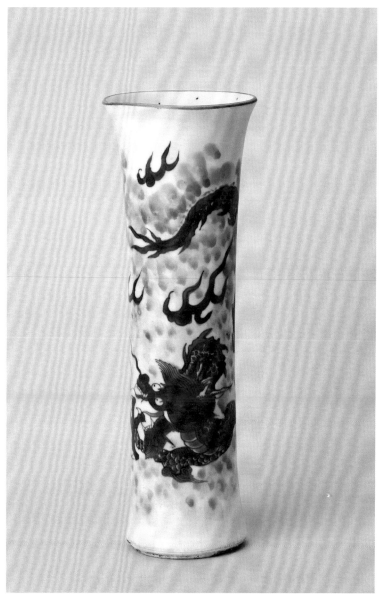

觚醬釉口微撇，直腹，足外侈，平砂底。通體青花飾翻騰於雲海之中的龍紋。口沿下有青花楷書款："江西饒州府浮梁縣興西鄉里仁都伍圖信士程仲麒　喜助中壹副奉九華山金剛洞佛前供奉　順治拾伍年（1658）伍月拾三　吉日"。

順治朝正值改朝換代，青花瓷器風格承上啟下，更加豐富多彩。此觚書有明確的紀年款，為順治時期遺存的難得的斷代標準器。

青花加官圖盤
清順治

3

高 7 厘米　口徑 33.7 厘米　足徑 17.5 厘米

Blue and white plate with design of an official getting promotion

Shunzhi period, Qing Dynasty

Height: 7cm　Diameter of mouth: 33.7cm

Diameter of foot: 17.5cm

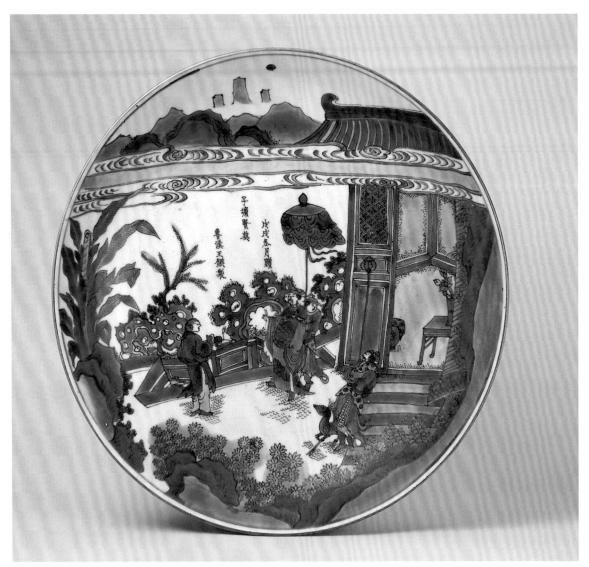

盤敞口，弧壁，坦底，圈足。口沿施醬釉。盤裏青花紋飾，繪官府的深宅大院內，差人手捧官帽，一官人在華蓋下正揮手示意，身邊有侍從、衛兵。庭院內花樹草坪，洞石盆景，景色宜人。圖案正中有青花楷書款"戊戌冬月贈子墉賢契　魯溪王鈜製"。盤外壁白釉，底青花雙圈內書"玉堂佳器"篆書款。

戊戌年為順治十五年（1658），此時王鈜是江西饒州守道，此盤是其定製的饋贈品，畫工精細，人物形象生動，並以亭榭樓台、草樹山石相烘托，是順治朝青花瓷的代表作。

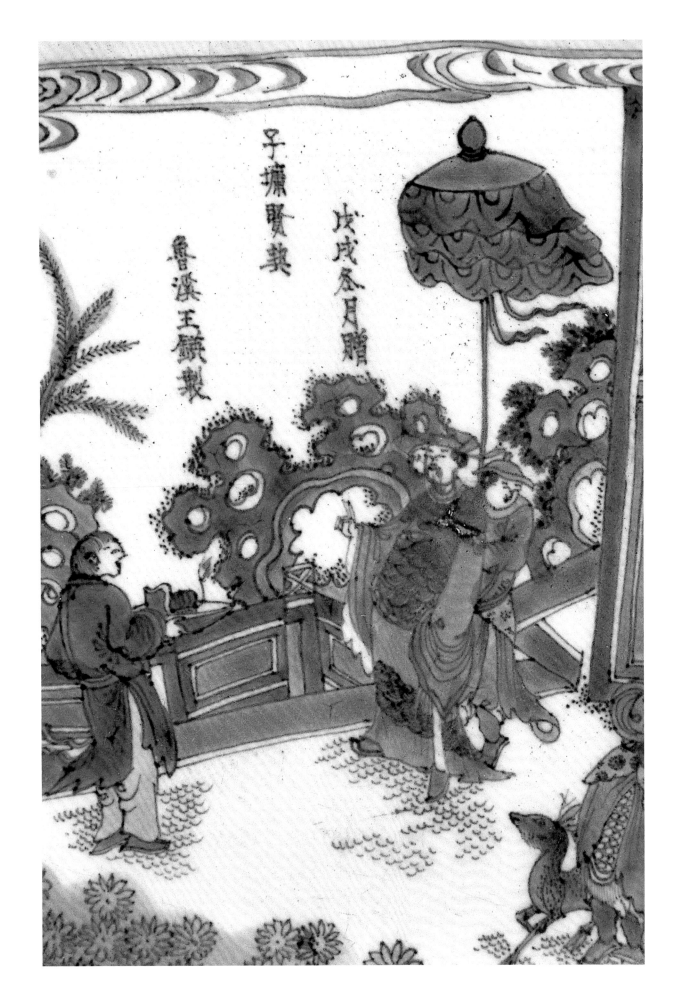

子塘賢奕

魯溪王鏡製

戊戌杏月贈

5

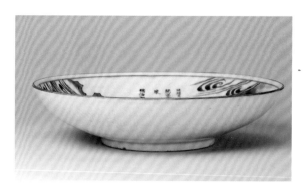

4

青花群仙仰壽圖盤
清順治
高 5.1 厘米　口徑 20.7 厘米　足徑 9.4 厘米

Blue and white plate with design of immortals
congratulating the God of Longevity on his birthday
Shunzhi period, Qing Dynasty
Height: 5.1cm　Diameter of mouth: 20.7cm
Diameter of foot: 9.4cm

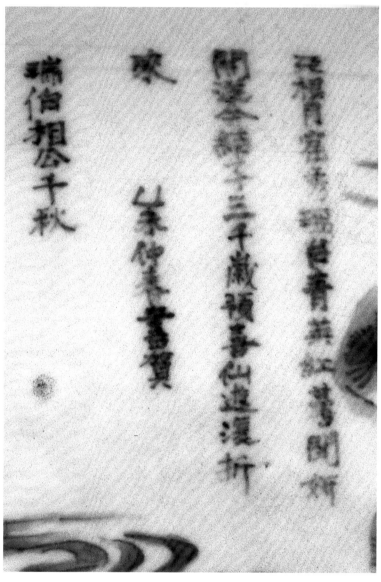

盤敞口，弧壁，圈足。口沿塗施醬釉。通體青花繪《群仙仰壽圖》，西王
母駕祥雲而來，手托玉盤中壽桃七枚，八仙各托寶物恭敬仰望，迎接壽星
降臨。畫面上方題祝壽詩，並有青花書"乙未仲春書賀瑞伯相公千秋"紀
年紀事銘。外壁釉下暗刻折枝花紋。底青花雙圈內書"乙未年製"篆書款。

干支款乙未年，指的是順治十二年（1655）。此盤時代風格鮮明，為順治
時期斷代的標準器之一。

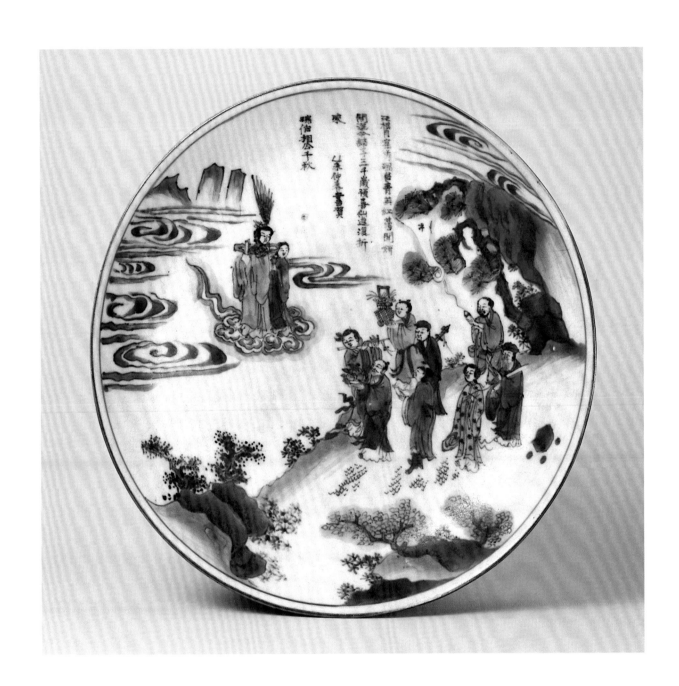

5 青花萬壽字尊

清康熙
高 76.5 厘米　口徑 37.5 厘米　足徑 28 厘米
清宮舊藏

Blue and white jar decorated with ten thousand characters "Shou" (longevity)
Kangxi period, Qing Dynasty
Height: 76.5cm　Diameter of mouth: 37.5cm
Diameter of foot: 28cm
Qing court collection

尊撇口，短頸，直腹，圈足。通體以青花書寫"壽"字，分佈於口、沿、腹、足四個部位。口面七十七行，每行二字；口沿四十八行，每行一字；腹一百三十行，每行七十五字；足四十八行，每行一字；總共一萬個"壽"字，寓意"萬壽無疆"。此尊是康熙皇帝過萬壽節（誕辰）時，御窰廠敬獻的禮品。

尊上的"壽"字，全部採用不同書體的篆字書寫，排列整齊，縱橫成行，字體大小肥瘦隨着器身的凹凸曲折而加大或縮小，順暢自然，體現了製瓷藝人的匠心，只有經過絲毫不差的縝密安排才能寫成整整一萬個"壽"字，而且字字工整，使整個器物顯得莊重非凡。器物以"壽"字做裝飾往往與其他紋飾相配合，唯獨此尊通體用"壽"字做裝飾，且設計、書寫皆精妙。

6

青花纏枝蓮紋梅瓶
清康熙
高 22.4 厘米　口徑 4.3 厘米　足徑 8.4 厘米
清宮舊藏

Blue and white prunus vase with design of interlocking lotus sprays
Kangxi period, Qing Dynasty
Height: 22.4cm　Diameter of mouth:4.3cm
Diameter of foot: 8.4cm
Qing court collection

瓶小口，唇邊，豐肩，長腹下斂，圈足。通體青花紋飾，白頸，自肩下滿繪纏枝蓮紋，枝葉豐滿，花朵碩大。寓意"為官清廉"。

青花海水雲龍紋瓶
清康熙
高 45.5 厘米　口徑 12.5 厘米　足徑 12.2 厘米

Blue and white vase with design of dragon, clouds and waves
Kangxi period, Qing Dynasty
Height: 45.5cm　Diameter of mouth:12.5cm
Diameter of foot: 12.2cm

瓶撇口，短頸，豐肩，圓腹漸收，圈足。青花繪雙龍戲珠紋，兩條巨龍在海水中翻騰，周圍有捲雲及火珠紋。底青花雙圈內有樹葉形花押。

龍紋為瓷器上習見裝飾，但康熙時的龍紋獨具個性，其龍身常呈弓形，龍爪伸展而犀利，雙目傳神，整體雄健威武，反映了一代英雄開創偉業的氣勢。

青花山水人物圖瓶
清康熙
高 20.5 厘米　口徑 9.1 厘米　足徑 8.5 厘米

Blue and white vase with design of figures in landscape
Kangxi period, Qing Dynasty
Height: 20.5cm　Diameter of mouth: 9.1cm
Diameter of foot: 8.5cm

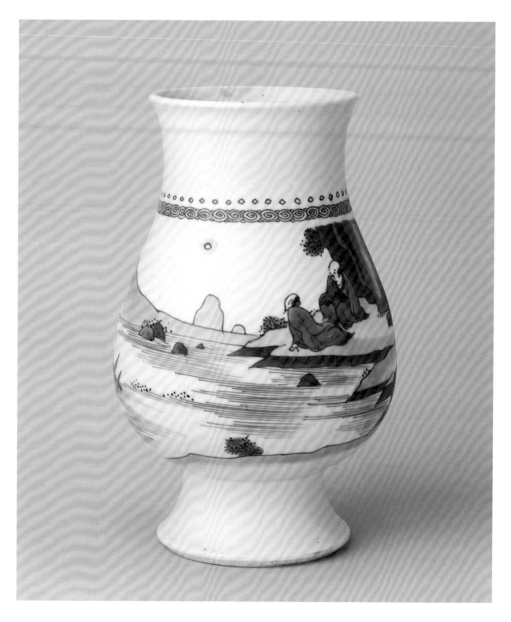

瓶撇口，長圓腹，高圈足外撇。通體青花紋飾，頸飾渦紋，器身通景繪青花山水人物圖，兩位高士坐在山崖下的坡地上觀賞月景，遠山近水，樹木鬱鬱葱葱。足內側不施釉，露澀圈。底心施白釉，青花書偽託"大明成化年製"楷書款。

此瓶為康熙朝瓷器中新出現的造型，因形似琵琶，故又稱"琵琶尊"，源自青銅器。瓷畫中的人物形象繼承明代減筆畫，雙目僅輕輕一點，卻十分傳神。

青花山水人物圖瓶
清康熙
高 42.2 厘米　口徑 8.7 厘米　足徑 14 厘米

Blue and white vase with design of figures in landscapes
Kangxi period, Qing Dynasty
Height: 42.2cm　Diameter of mouth: 8.7cm
Diameter of foot: 14cm

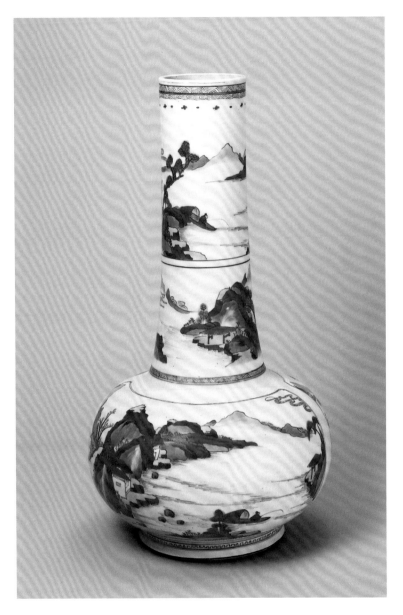

瓶直口，長頸，扁圓腹，圈足，器身自上而下以邊飾相隔成四幅青花山水
人物圖。底青花雙圈內書偽託"大明成化年製"楷書款。

此瓶造型端莊，習稱"荸薺扁瓶"，為康熙朝新創之器型。青花設色清麗，
畫中山水取法自然，樹木山石，清潤秀逸，煙波浩渺，其漁翁寒江獨釣，
為這一時期青花山水圖中習見的題材。

青花園景仕女圖瓶
清康熙
高 23 厘米　口徑 3.6 厘米　足徑 5.8 厘米

Blue and white vase with design of ladies in garden
Kangxi period, Qing Dynasty
Height: 23cm　Diameter of mouth: 3.6cm
Diameter of foot: 5.8cm

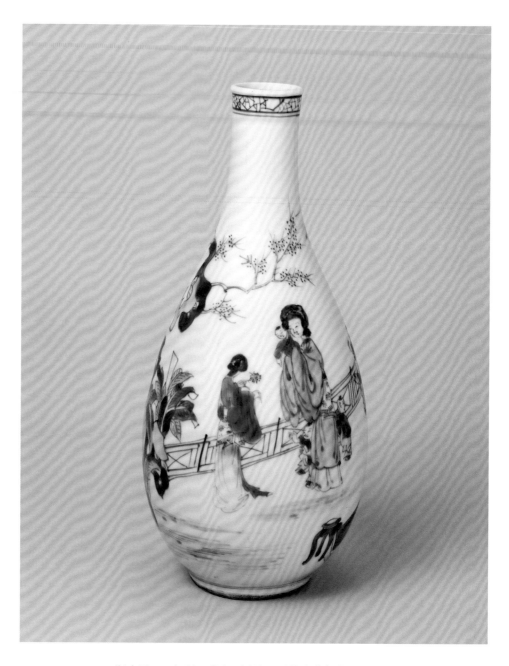

瓶小唇口，細頸，垂腹，圈足。通體青花紋飾，口沿下飾冰裂紋，器身通景繪仕女嬰戲圖，周圍有芭蕉、洞石、桂樹、欄杆。

此瓶設色淺淡，人物形象高大，應製於康熙初期。畫面典出於《晉書·郤詵傳》，晉代郤詵為雍州刺史，赴任前武帝問：“卿自以為何如？”詵對曰：“臣舉賢良對策，為天下第一，猶桂林之一枝，崑崙之片玉。”畫面借用此典，以“折桂”寓意“今日膝下小兒，明朝登科及第。”

青花漩渦紋瓶
清康熙
高 23.1 厘米　口徑 3.4 厘米　足徑 7.2 厘米
清宮舊藏

Blue and white vase with whorl design
Kangxi period, Qing Dynasty
Height: 23.1cm　Diameter of mouth: 3.4cm
Diameter of foot: 7.2cm
Qing court collection

瓶撇口，長頸，豐肩，斂腹，圈足。通體青花紋飾，腹中部四面分飾團形
漩渦紋，近足處飾齒紋一周。底青花書"大清康熙年製"楷書款。

此瓶又稱"搖鈴尊"，為康熙時官窰中的創新造型，除青花外，還有釉裏
紅、釉下三彩等品種。

青花登瀛洲圖棒槌瓶
清康熙
高 46 厘米　口徑 11.5 厘米　足徑 11.5 厘米

Blue and white wooden-club-shaped vase with design of eighteen scholars ascending Yingzhou
Kangxi period, Qing Dynasty
Height: 46cm　Diameter of mouth:11.5cm
Diameter of foot: 11.5cm

瓶撇口，短頸，豐肩，長直腹，圈足。器身通景青花繪十八學士在文學館內讀書、下棋、撫琴、作畫、高談闊論。畫上方有青花楷書七言詩一首。底白釉暗刻雙圈，內青花書偽託"大明成化年製"楷書款。

十八學士典出自唐貞觀年間，唐太宗建文學館，招賢納士，以杜如晦、房玄齡、于志寧等十八學士，時人傾慕，稱頌為"登瀛洲"。由於康熙皇帝廣開科舉，收聘賢才，故而當時的青花瓷上，此類圖畫十分盛行。

青花紅拂圖棒槌瓶
清康熙
高 45.3 厘米　口徑 13.3 厘米　足徑 14.7 厘米

Blue and white wooden-club-shaped vase with design of historical figure
Hong Fu
Kangxi period, Qing Dynasty
Height: 45.3cm　Diameter of mouth: 13.3cm
Diameter of foot: 14.7cm

瓶洗口，短頸，折肩，長直腹，圈足。器身通景青花繪傳奇故事《紅拂傳》中的一節。

此瓶畫面居中人物為隋煬帝重臣楊素，身後站立二歌妓中一人為張凌華，她傾慕前來參謁的李靖的才華，便夜盜令箭奔李偕逃，結為夫婦，終於輔李建功立業。這一典故又稱為"慧眼識英雄"。

14

青花祝壽圖棒槌瓶

清康熙

高 77.6 厘米　口徑 15.3 厘米　足徑 17.2 厘米

Blue and white wooden-club-shaped vase with design of the celebration
of a birthday

Kangxi period, Qing Dynasty
Height: 77.6cm　Diameter of mouth: 15.3cm
Diameter of foot: 17.2cm

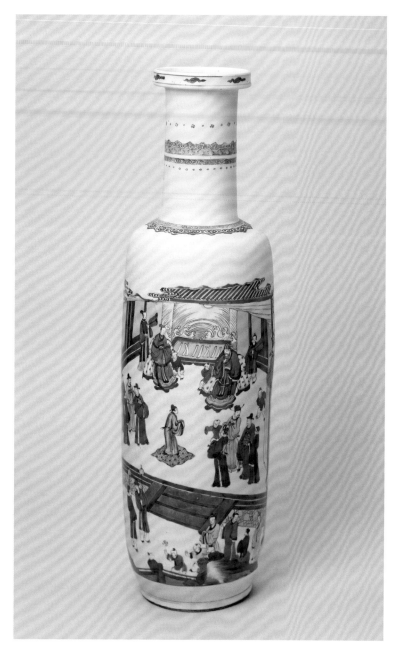

瓶洗口，直頸，豐肩，長直腹，圈足。器身通景青花繪《郭子儀祝壽圖》。

此瓶形制高大，繪工生動。畫面描繪的是唐代汾陽王郭子儀祝壽的情景。
郭有七子、八婿在朝作官，其中一子是當朝駙馬。每逢其壽辰，七子八
婿均攜子前來祝壽，可謂官高位顯，子孫滿堂，富貴長壽。此圖又被稱頌
為"大富貴亦壽考"。

青花山水人物圖棒槌瓶

清康熙
高 45.7 厘米　口徑 12.2 厘米　足徑 14.8 厘米

Blue and white wooden-club-shaped vase with design of figures in landscape
Kangxi period, Qing Dynasty
Height: 45.7cm　Diameter of mouth: 12.2cm
Diameter of foot: 14.8cm

瓶盤口，直頸，折肩，長直腹，圈足。器身通景青花山水人物圖，圖中群
山聳峙，江水曲折，白髯老翁垂釣於一葉扁舟之上，兩位高士盤坐於山崖
坡地，談古論今。

此器青花分深淺濃淡，富有層次，並且吸收了西洋畫技法，借助光線的強
弱表現山岩的陰陽向背。畫面清新，表現了士大夫避世隱逸的生活情趣。

青花漁家樂圖棒槌瓶
清康熙
高 46.3 厘米　口徑 12.3 厘米　足徑 13.1 厘米

Blue and white wooden-club-shaped vase with design of fishermen's happiness
Kangxi period, Qing Dynasty
Height: 46.3cm　Diameter of mouth: 12.3cm
Diameter of foot: 13.1cm

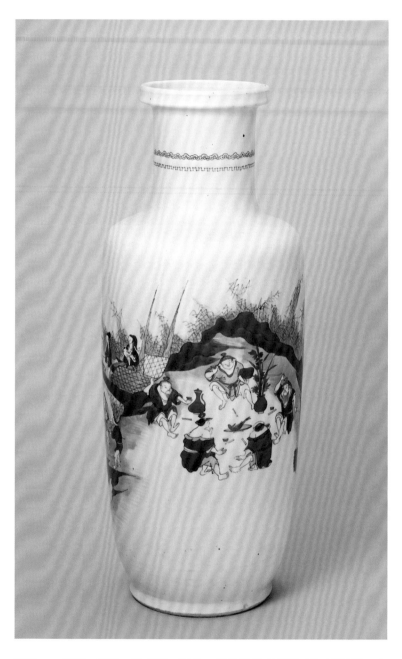

瓶盤口，短頸，折肩，長直腹，圈足。器身通景青花繪《漁家樂圖》，在遠山近水之中，幾隻漁舟停泊岸邊，漁民夫婦忙着收網打魚，蘆葦叢隨風搖擺，水面碧波蕩漾；又有數人圍聚岸邊，烹調魚蝦，把酒痛飲。

康熙朝青花瓷器十分注重繪畫的技巧，所繪山水題材多以人物為點綴。此瓶造型挺拔，青花亮豔，人物場景形象生動，充滿了濃厚的生活氣息，表現了勞動者的歡悅，是康熙青花瓷中的上乘之作。

青花松鼠葡萄紋棒槌瓶
清康熙
高 48.3 厘米　口徑 13.4 厘米　足徑 15 厘米

Blue and white wooden-club-shaped vase with squirrel
and grape design
Kangxi period, Qing Dynasty
Height: 48.3cm　Diameter of mouth: 13.4cm
Diameter of foot: 15cm

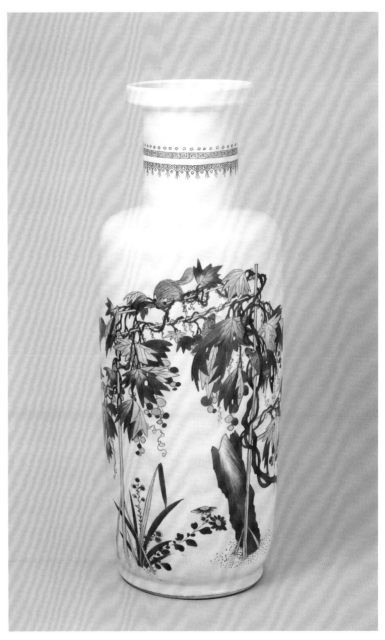

瓶盤口，短頸，折肩，長直腹，圈足。頸部凸起弦紋。器身青花繪松鼠葡萄、喜鵲登梅，周圍飾洞石、山菊花草紋等，並輔以圈點、回紋、如意雲頭紋等邊飾。

此瓶因形似棒槌而得名。松鼠葡萄紋寓意"祥和安定"，最早見於明初，是康熙青花常用的裝飾紋樣。

青花山水人物圖方瓶
清康熙
高 52.7 厘米　口徑 14.6 厘米　足徑 12.1 厘米

Blue and white square vase with design of figures in landscape
Kangxi period, Qing Dynasty
Height: 52.7cm　Diameter of mouth: 14.6cm
Diameter of foot: 12.1cm

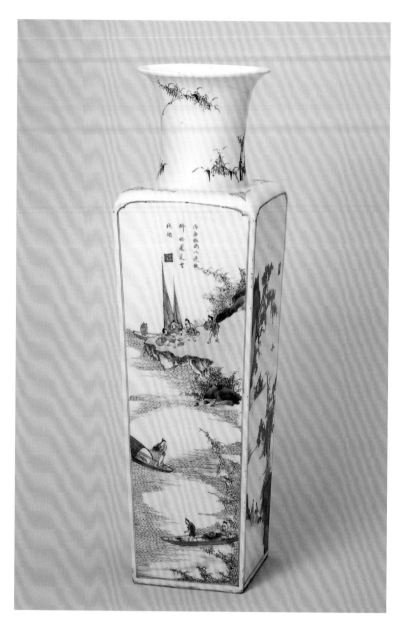

青花山水人物圖方瓶

瓶撇口，粗頸，折肩，長方形直腹，方底內凹。器身以青花繪山水人物圖，漁人自樂，雅士泛舟。畫面一側青花書"得魚換酒江邊飲，醉臥蘆花雪枕頭"詩句，並有"木石居"篆書閒章。另一側書"庚午秋月寫於青雲居玩"。庚午為康熙二十九年（1690）。砂底方臍白釉，青花書偽託"大明嘉靖年製"楷書款。

此器又稱"方棒槌瓶"，亦為康熙朝新創器型之一，並為此朝所獨有。其青花設色清淡，富有層次，畫工精細，遠山近水盡收眼底，並難得有干支紀年，為康熙中期青花的典型。

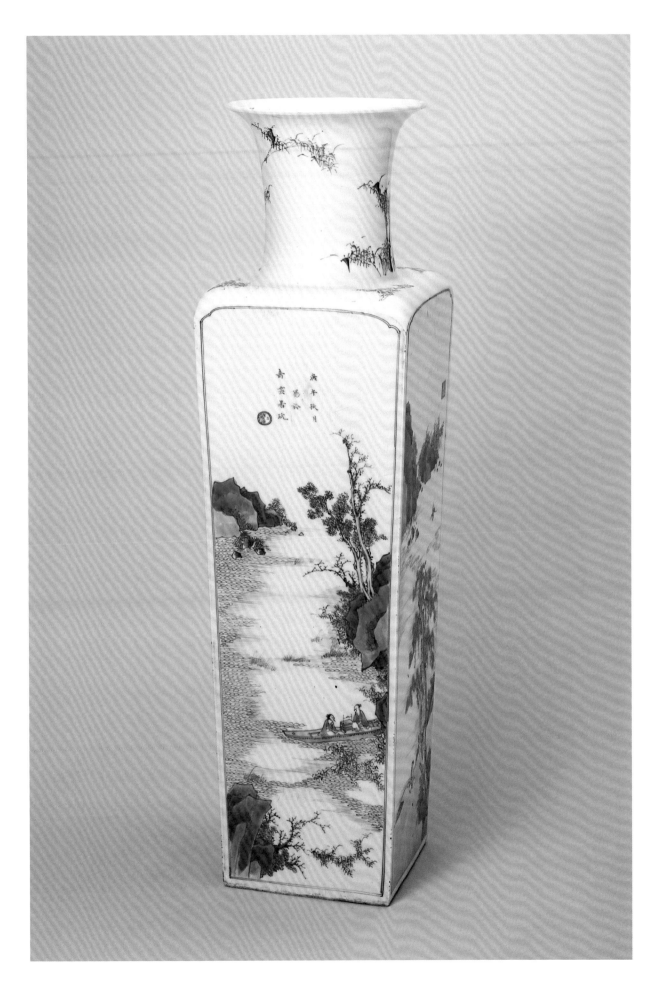

青花海水異獸圖瓶
清康熙
高 27.2 厘米　口徑 3.5 厘米　足徑 10 厘米
清宮舊藏

19

Blue and white vase with design of waves and rare animals
Kangxi period, Qing Dynasty
Height: 27.2cm　Diameter of mouth: 3.5cm
Diameter of foot: 10cm
Qing court collection

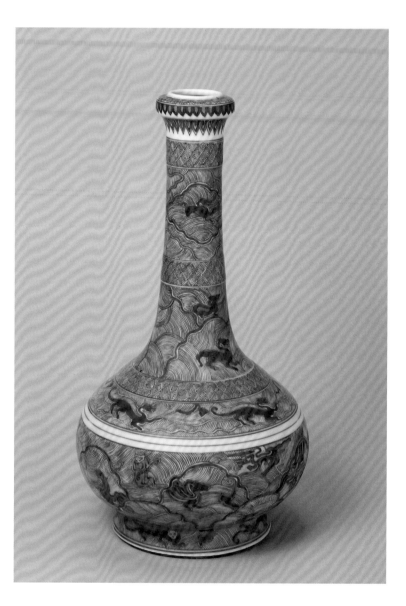

瓶呈水盂式口，細長頸，扁圓腹，圈足微外撇。通體以青花線描海水地異
獸圖。底青花書"大清康熙年製"楷書款。

其造型仿漢代青銅壺式樣，青花紋飾雖為明、清青花瓷中習用，但構圖
卻頗為新穎。全器滿飾海水紋中又有浪花形開光，形成浪花中的浪花，
可謂匠心獨具。

青花松鼠葡萄紋葫蘆瓶
清康熙
高 12.4 厘米　口徑 2 厘米　足徑 5.2 厘米
清宮舊藏

Blue and white double-gourd-shaped vase with squirrel and grape design
Kangxi period, Qing Dynasty
Height: 12.4cm　Diameter of mouth: 2cm
Diameter of foot: 5.2cm
Qing court collection

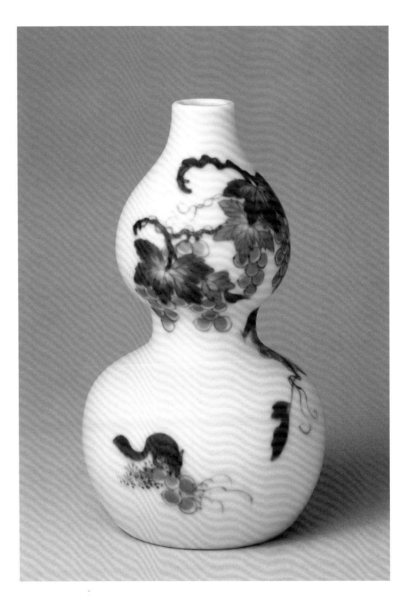

瓶呈葫蘆式，直口，束腰，雙球形腹，圈足。通體青花繪松鼠啣葡萄。底
青花雙圈內書"大清康熙年製"楷書款。

松鼠葡萄紋為清初瓷器上多見的裝飾。此瓶應製作於康熙晚期。其造型
秀美，青花淡雅，構圖疏朗，畫工技藝高超，一改清初瓷渾厚古拙之風。

青花行樂圖觀音尊
清康熙
高 48 厘米　口徑 14.1 厘米　足徑 13.2 厘米

Blue and white Guanyin jar with design of imperial concubine seeking amusement
Kangxi period, Qing Dynasty
Height: 48cm　Diameter of mouth: 14.1cm
Diameter of foot: 13.2cm

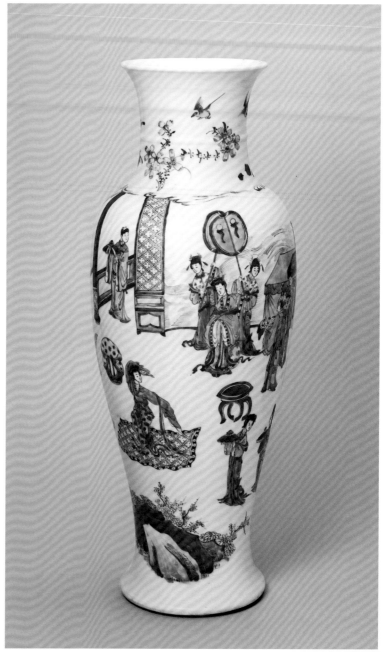

尊撇口，短頸，長腹下斂，圈足外撇。器身通景青花繪《貴妃行樂圖》，周圍飾欄杆、洞石、芭蕉、松柏等；頸部輔以折枝花鳥紋。底青花雙圈內書偽託"大明成化年製"楷書款。

觀音尊，亦稱"觀音瓶"，為康熙年間典型器，多繪以青花人物。此器人物繪製細膩生動，彷彿地毯也隨舞女飛動。

青花四雅圖觀音尊
清康熙
高 47.8 厘米　口徑 12.5 厘米　足徑 12.2 厘米

Blue and white Guanyin jar with design of scholars with lute-playing, chess,
calligraphy and painting
Kangxi period, Qing Dynasty
Height: 47.8cm　Diameter of mouth: 12.5cm
Diameter of foot: 12.2cm

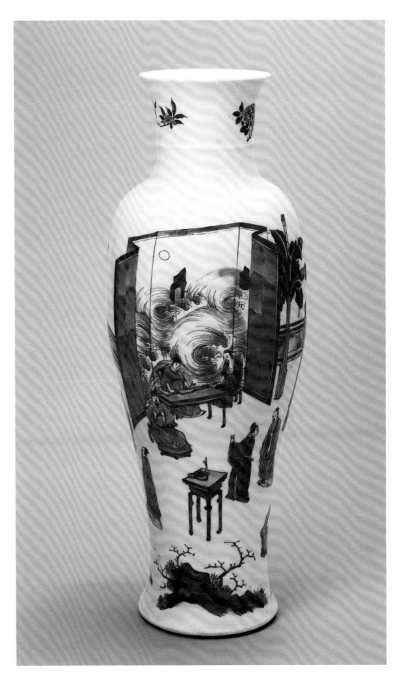

尊撇口，短頸，長腹漸收，圈足外撇。器身通景青花繪琴、棋、書、畫文
人《四雅圖》，周圍環襯屏風、几案、洞石、芭蕉、盆景等。底青花雙圈
內書偽託"大明嘉靖年製"楷書款。

此尊繪工細緻入微，人物姿態生動，特別是屏風圖案畫得大氣磅礴，起到
烘托主題的作用。

青花松竹梅圖觀音尊
清康熙
高 40.4 厘米　口徑 12.8 厘米　足徑 13.2 厘米

Blue and white Guanyin jar with pine-bamboo-prunus design
Kangxi period, Qing Dynasty
Height: 40.4cm　Diameter of mouth: 12.8cm
Diameter of foot: 13.2cm

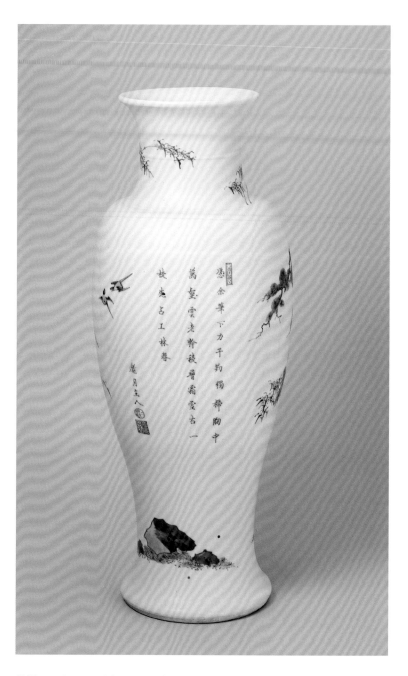

尊撇口，短頸凸弦紋，長腹漸收，圈足外撇。器身通景青花繪山石、蒼松、翠竹、新梅、飛雀，並用青花楷書題七言詩一首："憑餘筆下力千鈞，獨掃胸中萬壑雲。老幹稜層（峻嶒）霜雪古，一枝先占（佔）上林春。"落款"邀月主人"，引首白文"木石居"，尾有名章。底青花雙圈內書偽託"大明成化年製"楷書款。

此尊繪製頗見功力，堪稱是一幅完整的花鳥畫。

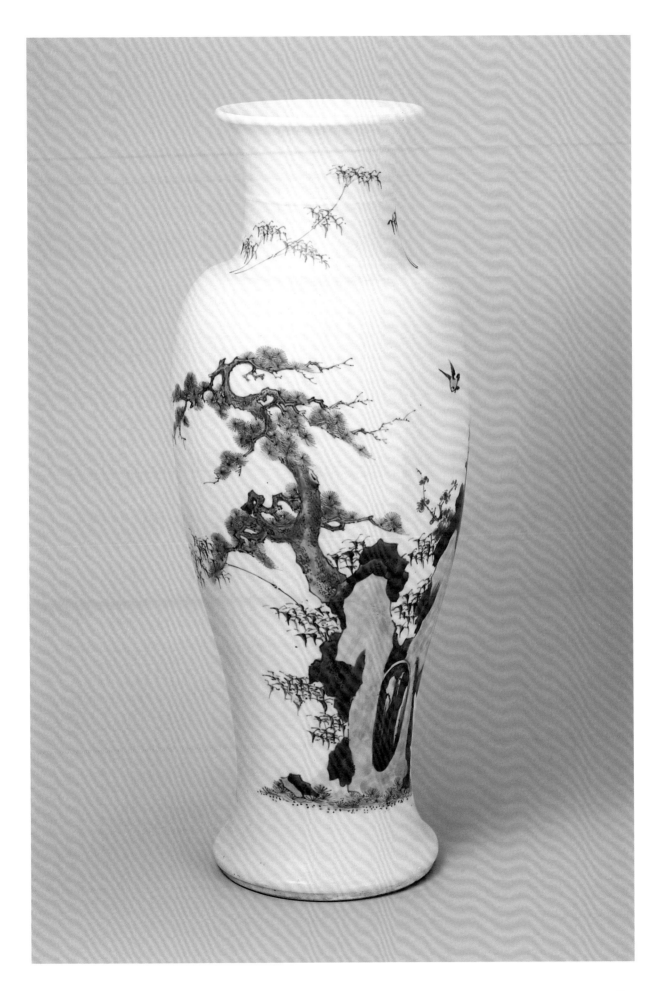

青花指日高升圖觀音尊
清康熙
高 27.3 厘米　口徑 7.9 厘米　足徑 9 厘米

Blue and white Guanyin jar with design of an official pointing at the sun raising
Kangxi period, Qing Dynasty
Height: 27.3cm　Diameter of mouth: 7.9cm
Diameter of foot: 9cm

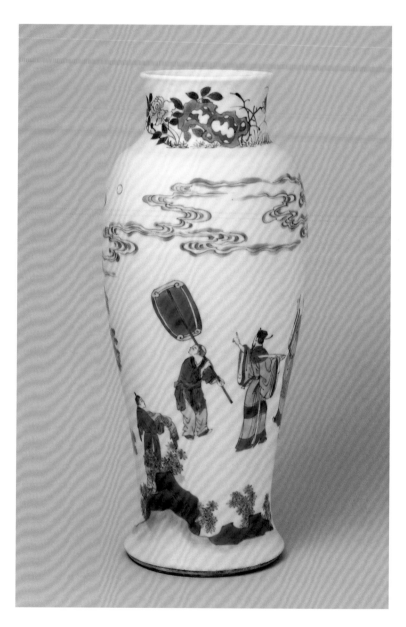

尊口微撇，短頸，長腹漸收，圈足外撇。器身通景青花繪《指日高升圖》，圖中一官人回首仰望，直指當空的太陽，侍童持紈扇亦隨之觀望，另一侍從手持官服側立在旁。空中彩雲環繞，呈現祥福景象，寓意"官運亨通，指日高升"。底青花書偽託"大明成化年製"楷書款。

青花人物異獸圖尊
清康熙
高 23.7 厘米　口徑 13.6 厘米　足徑 13 厘米

Blue and white jar with design of figures and rare animals
Kangxi period, Qing Dynasty
Height: 23.7cm　Diameter of mouth: 13.6cm
Diameter of foot: 13cm

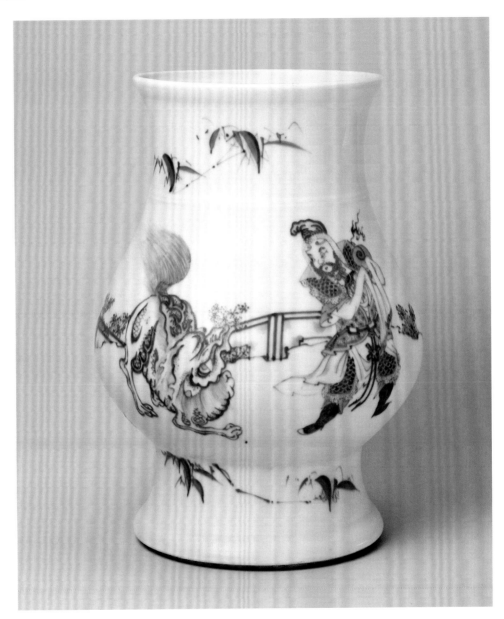

尊撇口，粗頸，垂腹，高圈足外撇。器身通景青花繪人物戲異獸，盔甲鮮明的武士手捧火珠與異獸相戲，異獸生得龍首獅身，身披鱗甲，匍匐於地。周圍襯以山石、老樹、竹林、花草等。底青花書偽託"大明宣德年製"楷書款。

青花錦雞花卉圖鳳尾尊
清康熙
高 49.5 厘米　口徑 21 厘米　足徑 15 厘米

Blue and white phoenix-tail-shaped jar with pheasant and floral design
Kangxi period, Qing Dynasty
Height: 49.5cm　Diameter of mouth: 21cm
Diameter of foot: 15cm

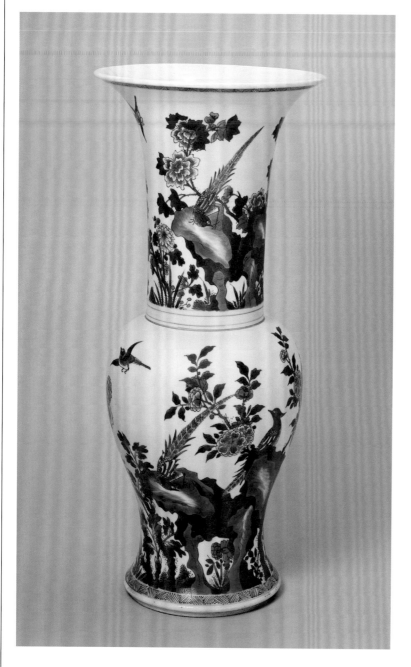

尊撇口，粗長頸，弧腹下斂，圈足外撇。器身通景青花紋飾，頸繪《錦雞芙蓉圖》，腹繪《錦雞碧桃圖》。

宋徽宗曾繪錦雞芙蓉，稱錦雞有"五德"之全。此尊一稱"鳳尾瓶"，造型大度，紋飾工緻精麗，尤以青花呈色最佳，堪稱康熙青花上乘之色——"翠毛藍"。康熙青花瓷以其清新悅目、層次分明的特色而居清代之冠。

青花八仙圖鳳尾尊

清康熙
高 45.9 厘米　口徑 22.5 厘米　足徑 15 厘米

Blue and white phoenix-tail-shaped jar with design of the eight immortals

Kangxi period, Qing Dynasty
Height: 45.9cm　Diameter of mouth: 22.5cm
Diameter of foot: 15cm

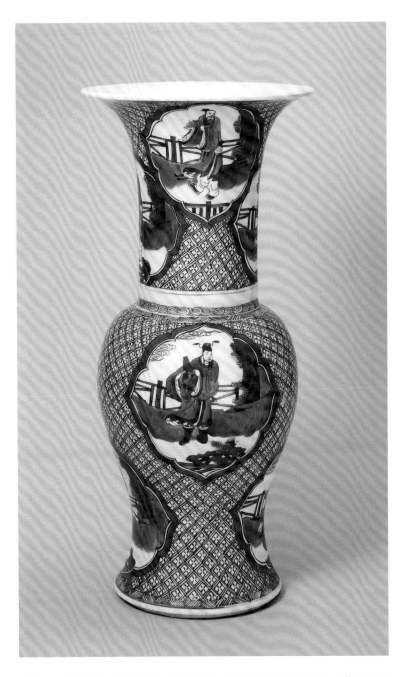

尊撇口，粗長頸，弧腹下斂，圈足外撇。通體青花飾方格錦地，菱形開光內繪《八仙圖》。

此尊為康熙中後期製作，其頸、肩轉折明顯，腹下束腰，造型曲線一波三折，以後各朝漸趨平緩。

青花山水人物圖鳳尾尊
清康熙
高 43.7 厘米　口徑 22.8 厘米　足徑 15 厘米

Blue and white phoenix-tail-shaped jar with landscape and figure design
Kangxi period, Qing Dynasty
Height: 43.7cm　Diameter of mouth: 22.8cm
Diameter of foot: 15cm

尊撇口，粗頸，弧腹下斂，圈足外撇。器身通景青花繪山水人物圖。肩部一側有青花四行楷書："信士生員和德威喜助清溪古洞神前花瓶一枝祈保合家清泰　康熙乙未仲夏吉立"。

此尊貴在署干支紀年款，"乙未"為康熙五十四年（1715）。其釉面及青花色澤為康熙晚期青花瓷的典型。

青花山水人物圖鳳尾尊
清康熙
高 73.5 厘米　口徑 25.5 厘米　足徑 21 厘米

Blue and white phoenix-tail-shaped jar with design of figures in landscape
Kangxi period, Qing Dynasty
Height: 73.5cm　Diameter of mouth: 25.5cm
Diameter of foot: 21cm

尊撇口，長頸，弧腹下斂，圈足外撇。器身通景青花紋飾，頸繪“曲徑通
幽”，腹繪“高山流水”。圖中高士行於山間，悠然自得，持扇回顧琴童，
琴童抱琴相隨，意境深遠。

此件為鳳尾尊中之大器。

青花松鶴圖鳳尾尊
清康熙
高 46.4 厘米　口徑 22.8 厘米　足徑 14.7 厘米

Blue and white phoenix-tail-shaped jar with pine and crane design
Kangxi period, Qing Dynasty
Height: 46.4cm　Diameter of mouth: 22.8cm
Diameter of foot: 14.7cm

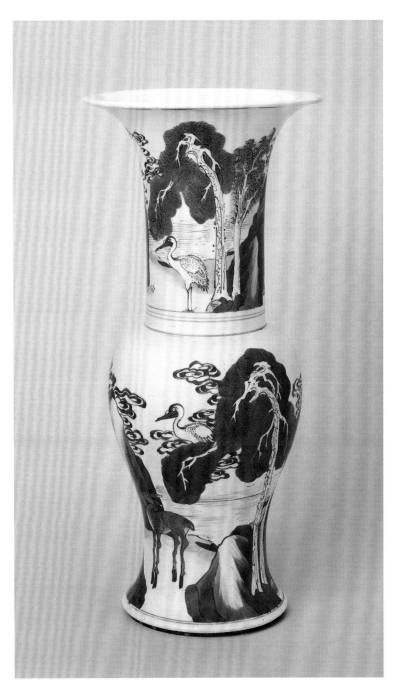

尊撇口，粗長頸，鼓腹下斂，圈足外撇。器身通景青花繪《六合同春圖》，頸腹飾鹿、鶴，襯以山石、青松、浮雲。

此尊為康熙中期的作品，其釉面色調呈粉白色，青花鮮豔青翠；繪畫吸收了西洋畫的表現手法，借助光線的強弱來表現山石的陰陽向背，畫面色調反差較大。

青花瑞獸圖鳳尾尊
清康熙
高 47 厘米　口徑 22.1 厘米　足徑 14.8 厘米

Blue and white phoenix-tail-shaped jar with auspicious animal design
Kangxi period, Qing Dynasty
Height: 47cm　Diameter of mouth: 22.1cm
Diameter of foot: 14.8cm

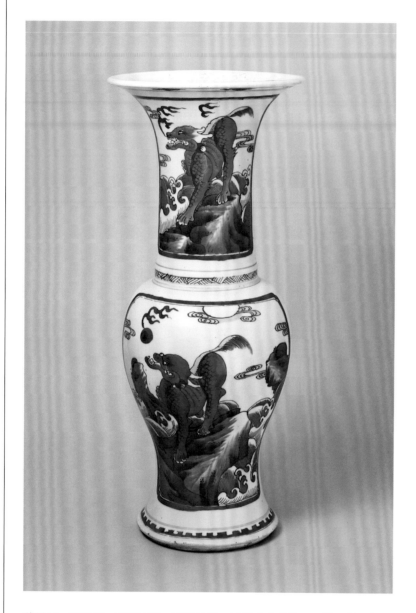

尊撇口，粗長頸，弧腹下斂，圈足外撇。通體青花紋飾，口沿下飾雲紋，
開光內繪《瑞獸圖》，輔以朵雲、席紋，城垛紋等邊飾。

此尊所繪瑞獸，全身麟甲，牛尾，狼爪，龍頭，鹿角，應是古代傳説中的
仁獸 —— 麒麟。其立於波濤洶湧中的山岩之上，背後旭日高升，寓意太
平盛世降臨。

青花赤壁賦圖花觚
清康熙
高 41.9 厘米　口徑 20.5 厘米　足徑 14.3 厘米

Blue and white beaker-shaped vase with design of excursion to the Red Cliff
Kangxi period, Qing Dynasty
Height: 41.9cm　Diameter of mouth: 20.5cm
Diameter of foot: 14.3cm

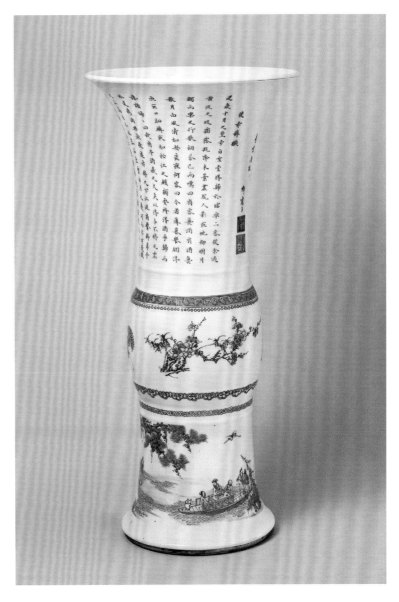

觚撇口，粗長頸，微鼓腹，高足外撇。通體青花紋飾，頸部青花楷書《赤壁賦》及樹葉形紋，落款為篆書印章款"降霞"、"熙朝傳古"，腹飾菊、石、梅各一組，高足繪蘇東坡泛舟遊赤壁圖。底青花書偽託"大明嘉靖年製"楷書款。

宋元豐四年 (1081)，七月與十月，蘇東坡與客兩次泛舟夜遊赤壁之下，飲酒作賦，追憶三國時東吳周郎破曹的赤壁之戰，感慨萬千。此觚青花設色淡雅，佈局別致，上部書《赤壁賦》文，下部繪明月之夜下，"清風徐來，水波不興，舉酒屬客"的《東坡泛舟赤壁圖》；上下呼應，圖文並茂，可謂匠心獨運。

青花山水人物圖花觚

清康熙
高 44 厘米　口徑 20 厘米　足徑 16 厘米

Blue and white beaker-shaped vase with figures in landscape
Kangxi period, Qing Dynasty
Height: 44cm　Diameter of mouth: 20cm
Diameter of foot: 16cm

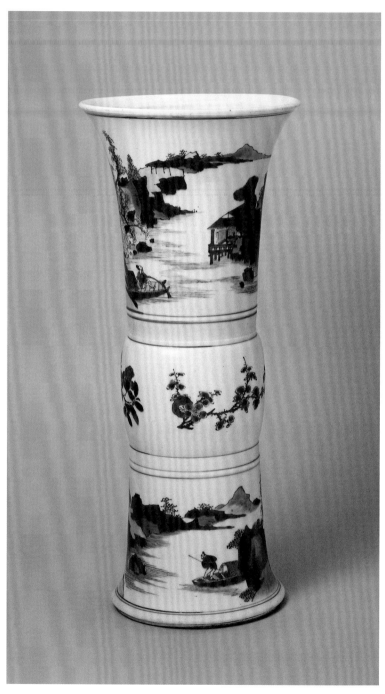

觚撇口，粗長頸，微鼓腹，高足外撇，二層台式圈足。通體分三層青花紋飾，頸及高足繪《山水行舟圖》，腹飾折枝花卉三組。底白釉青花雙圈內有靈芝草形花押。

此種造型的花觚為康熙早期的作品。

青花獸面紋花觚
清康熙
高 47.7 厘米　口徑 23.7 厘米　足徑 15.4 厘米

Blue and white beaker-shaped vase with animal mask motif
Kangxi period, Qing Dynasty
Height: 47.7cm　Diameter of mouth: 23.7cm
Diameter of foot: 15.4cm

觚撇口，粗長頸，微鼓腹，高足外撇，二層台底。通體青花紋飾，頸、高足飾蕉葉紋，腹飾獸面紋，輔以席紋邊飾。

此花觚仿自商、周青銅器，造型沉穩古樸，胎堅質細，縝密如玉；釉面平淨光潤；青花呈色青翠，層次分明，為康熙中期青花瓷的典型器。

青花牡丹紋花觚
清康熙
高 45 厘米　口徑 21 厘米　足徑 16 厘米

Blue and white beaker-shaped vase with peony design
Kangxi period, Qing Dynasty
Height: 45cm　Diameter of mouth: 21cm
Diameter of foot: 16cm

觚撇口，粗長頸，微鼓腹，高足外撇。通體青花紋飾，頸繪洞石、牡丹、花鳥紋；腹繪蓮花、月季、菊花、蘭花等折枝四季花卉；高足繪洞石倒垂枝萱草、山花、彩蝶紋。底青花雙圈內有花押。

此種花觚，一般多器型高大，流行於順治晚期至康熙初期。

青花地白牡丹蟠螭紋筒觚

清康熙

高 49.2 厘米　口徑 23.3 厘米　足徑 18 厘米

Blue and white beaker-shaped vase with design of white peony and interlaced hydra

Kangxi period, Qing Dynasty

Height: 49.2cm　Diameter of mouth: 23.3cm

Diameter of foot: 18cm

觚撇口，直腹，二層台式圈足。通體青花地留白花紋飾，頸飾纏枝蓮錦地四開光，內飾牡丹朵花紋；頸以下飾蟠螭及牡丹朵花；口沿及足邊飾席紋錦地四開光朵花紋。

此種造型與圖案的青花瓷，康熙時多用於外銷，至今還散見於歐洲各地。

青花地白牡丹蟠螭紋筒觚

清康熙

高 49.2 厘米　口徑 23.3 厘米　足徑 18 厘米

青花四皓圖蓋罐
清康熙
通高 8.7 厘米　口徑 10.3 厘米　底徑 9 厘米

Blue and white jar with design of four old recluses
Kangxi period, Qing Dynasty
Overall height: 8.7cm　Diameter of mouth: 10.3cm
Diameter of foot: 9cm

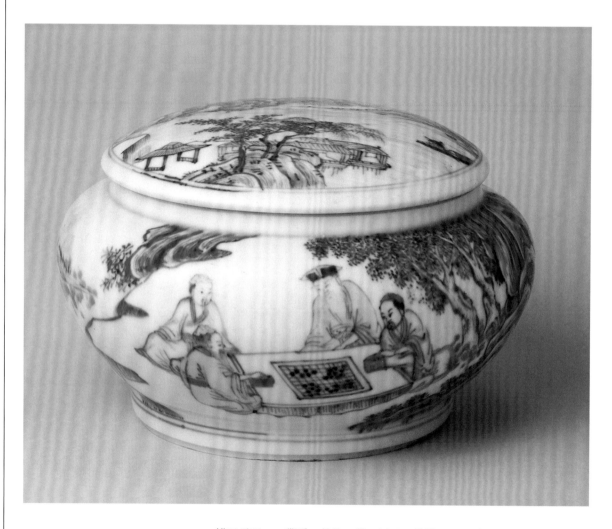

罐呈子母口，豐肩，鼓腹下斂，圈足。蓋拱頂。通體青花紋飾，蓋滿繪山水人物圖，腹部通景繪《四皓圖》。

此罐畫中的典故取自《漢書·張良傳》。漢初商山四位隱士，鬚眉皆白，故稱四皓。呂后求張良用計，禮聘四人出山輔佐太子，由此劉邦認為太子"羽翼已成"，從而打消了改換太子的主意。棋子罐式的造型與青花裝飾和諧統一，相映成趣。

青花饕餮紋蓋罐
清康熙
通高 16 厘米　口徑 3.8 厘米　足徑 7.5 厘米
清宮舊藏

Blue and white jar with gluttonous ogre mask motif
Kangxi period, Qing Dynasty
Overall height: 16cm　Diameter of mouth: 3.8cm
Diameter of foot: 7.5cm
Qing court collection

罐小口，短頸，豐肩，平底，圈足。饅頭形蓋，寶珠鈕。通體青花飾饕餮紋。底青花雙圈內書"大清康熙年製"楷書款。

此罐造型新穎別致，傳世品若鳳毛麟角，為康熙晚期官窰的佳作。

青花夔龍紋蓋罐
清康熙
通高 17 厘米　口徑 3.7 厘米　足徑 6.5 厘米

Blue and white jar with kui-dragon design
Kangxi period, Qing Dynasty
Overall height: 17cm　Diameter of mouth: 3.7cm
Diameter of foot: 6.5cm

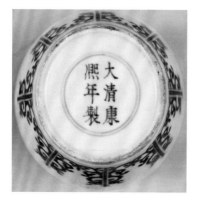

罐小口，豐肩，圓腹下斂，圈足。蓋有寶珠形鈕。通體青花紋飾，腹部繪寬帶狀變形夔龍紋，近足處飾變形夔鳳與之呼應。底青花雙圈內書"大清康熙年製"楷書款。

此罐造型秀美，青花紋飾柔和，底款用仿宋體書就，應為康熙官窯晚期的精工之作。

青花冰梅開光瑞獸圖蓋罐

清康熙
通高 25 厘米　口徑 8 厘米　足徑 13 厘米
清宮舊藏

Blue and white covered jar with auspicious animal design within reserved
panels over a brocaded ground
Kangxi period, Qing Dynasty
Overall height: 25cm　Diameter of mouth: 8cm
Diameter of foot: 13cm
Qing court collection

罐直口，長圓腹，圈足。頸與肩銜接處無釉，蓋直壁平頂。通體青花飾冰
梅錦地菱形開光，內繪《瑞獸圖》，輔以如意雲頭、環點、齒紋等邊飾。

宋代文學家蘇軾有誦冰梅之詩：“化工未議蘇群稿，先向寒梅一傾倒，江
南無雪春瘴生，為散冰花除熱惱。”而將冰梅圖案用於瓷器並盛行一時的
僅見於康熙一朝。

41

青花竹節蓋罐
清康熙
通高 17 厘米　口徑 4.3 厘米　足徑 12 厘米
清宮舊藏

Blue and white jar in the shape of bamboo joint
Kangxi period, Qing Dynasty
Overall height: 17cm　Diameter of mouth: 4.3cm
Diameter of foot: 12cm
Qing court collection

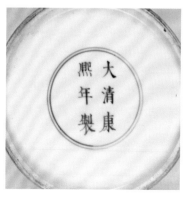

罐竹節形，小直口，折肩，筒腹凸起弦紋，圈足。蓋平頂。通體青花繪折枝或倒垂竹葉，竹節留白，邊加小圓圈象徵竹根；蓋繪團菊紋。底青花雙圈內書"大清康熙年製"宋體字款。

此器造型別致，既模仿自然界中的翠竹又予以創新，而紋飾寫實，造型與紋飾渾自天成，清秀俊雅，可謂是源於自然，又高於自然的藝術作品。

48

青花撫嬰圖蓋罐
清康熙
通高 27.5 厘米　口徑 12.5 厘米　足徑 14.9 厘米

Blue and white covered jar with design of mother fondling the children
Kangxi period, Qing Dynasty
Overall height: 27.5cm　Diameter of mouth: 12.5cm
Diameter of foot: 14.9cm

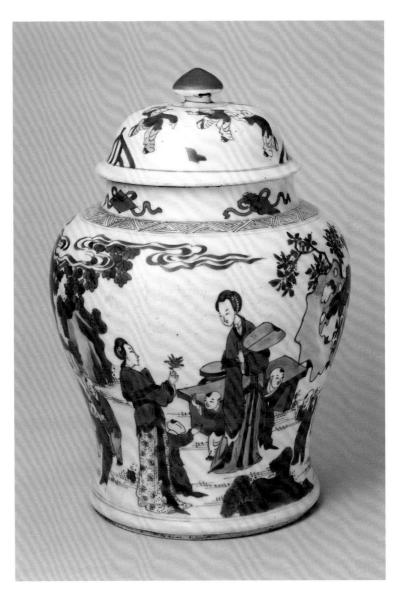

青花撫嬰圖蓋罐
清康熙

罐直頸，豐肩，圓腹下斂，足微外撇。蓋拱頂，折沿，寶珠鈕。器身通景青花繪慈母撫育嬰孩圖景，環周有四母十六子，庭園中襯以洞石、梧桐、桂樹、芭蕉、欄杆等，寓意吉祥。蓋繪嬰戲圖。底青花雙圈內有靈芝草花押。

青花團壽紋蓋罐
清康熙
通高 22.6 厘米　口徑 6 厘米　足徑 9.1 厘米
清宮舊藏

Blue and white jar decorated with medallions of characters "Shou"
(longevity)
Kangxi period, Qing Dynasty
Overall height: 22.6cm　Diameter of mouth: 6cm
Diameter of foot: 9.1cm
Qing court collection

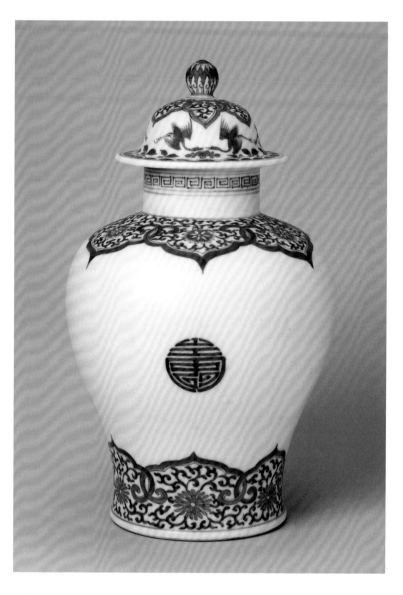

罐直口，短頸，豐肩，圓腹下斂，圈足微撇。盉式蓋，寶珠鈕，板沿外出。腹部青花飾團"壽"字，肩及近足處輔以蓮花及如意雲頭紋。蓋飾飛翔對鶴三組，鈕繪蓮瓣紋。底青花雙圈內書"大清康熙年製"楷書款。

此類罐型通稱"將軍罐"，流行於清初，但署款官窰器卻極為少見。此罐造型較之民窰器端莊秀美，為康熙晚期官窰精心製作用於盛裝壽酒的佳器。

青花松竹梅紋茶壺

清康熙
通高 8.8 厘米　口徑 7 厘米　足徑 6.8 厘米
清宮舊藏

Blue and white teapot with pine-bamboo-prunus design
Kangxi period, Qing Dynasty
Overall height: 8.8cm　Diameter of mouth: /cm
Diameter of foot: 6.8cm
Qing court collection

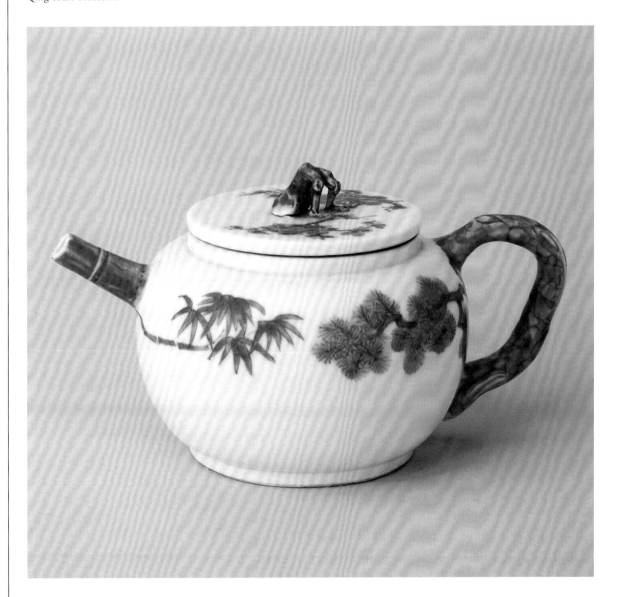

壺扁圓形，竹節形流，松樹枝幹形執柄，平頂蓋，梅枝形鈕。器身通景青花飾折枝松、竹、梅紋。底青花書"大清康熙年製"楷書款。

此壺造型構思巧妙，裝飾上採用仿生手法，以立體塑出松幹、竹節、梅枝，加染青花，又以青花在平面上延伸繪出松針、竹葉、梅花，惟妙惟肖，加之溫潤潔白的底釉和極輕薄的胎體，十分雅致。

青花瓔珞紋賁巴壺
清康熙
通高 23.2 厘米　口徑 4.9 厘米　足徑 8.9 厘米
清宮舊藏

Blue and white Tibetan Benba pot with ornamental tassel pattern
Kangxi period, Qing Dynasty
Overall height: 23.2cm　Diameter of mouth: 4.9cm
Diameter of foot: 8.9cm
Qing court collection

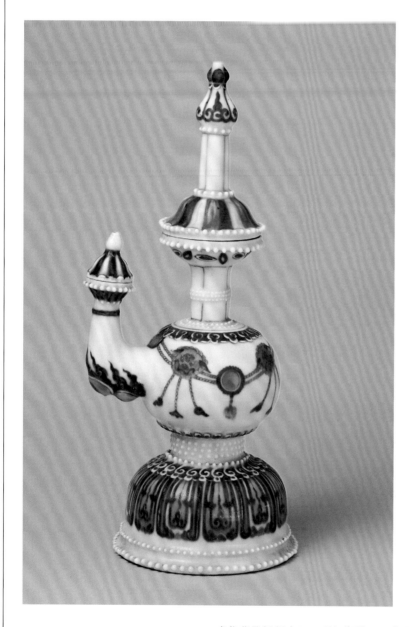

壺仿藏族銀製賁巴，形如寶塔，口與流均有蓋，彎流銜接於球形腹部，下承覆缽形底座。器身所飾青花獸面瓔珞紋，與足上的蓮瓣紋交相輝映，顯現出濃厚的佛教特色。

賁巴仿自藏族地區的銀製祭器，漢譯名為"寶壺"。清代由景德鎮御窰廠燒製的瓷質賁巴是皇帝給西藏、青海等地宗教首領和頭人的賞賜品，同一時期燒製的多穆壺、僧帽壺等也屬此類。此壺造型與紋飾和諧完美，典雅精緻，是民族文化融合的例證。

青花纏枝牡丹紋執壺

清康熙
通高 35 厘米　口徑 7.5 厘米　足徑 11.5 厘米
清宮舊藏

Blue and white ewer with design of interlocking sprays of peony
Kangxi period, Qing Dynasty
Overall height: 35cm　Diameter of mouth: 7.5cm
Diameter of foot: 11.5cm
Qing court collection

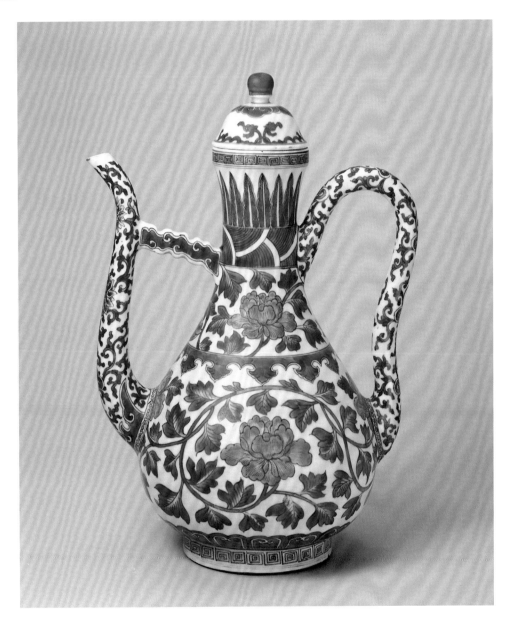

壺直口，束頸，垂腹，彎流，曲柄，圈足。蓋頂拱起，邊微撇，子母口，
寶珠形鈕。通體青花紋飾，口沿下飾回紋，頸分飾蕉葉、海水紋，肩、腹
飾纏枝牡丹紋，中間隔以如意雲頭紋，近足處飾蓮瓣紋，流與柄飾纏枝蓮
紋及回紋，腹、流連接處飾忍冬紋。蓋飾如意雲頭及雙螭紋。

此壺造型、紋飾源自明洪武官窯青花瓷，只是前者為扁條形柄，青花紋
飾也不如此繁縟，這正是清官窯仿明官窯瓷中時代風格的變化所在。

青花雙龍戲珠紋三足爐

清康熙
高 35 厘米　口徑 21.5 厘米　足徑 23 厘米

Blue and white three-legged censer with design of double dragon playing
with a pearl
Kangxi period, Qing Dynasty
Overall height: 35cm　Diameter of mouth: 21.5cm
Diameter of foot: 23cm

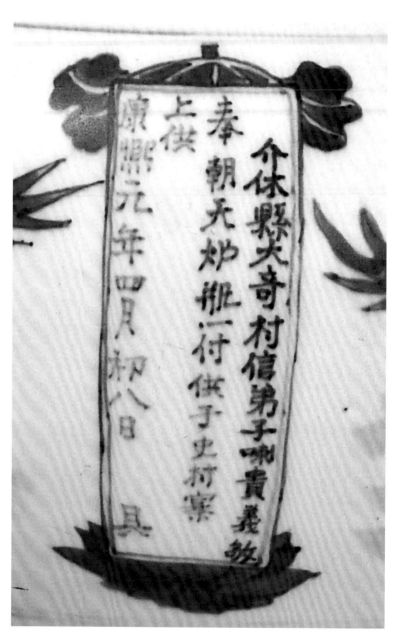

爐為鼎式，直口，束頸，圓腹，朝天官式雙耳，下承三獸足。口沿施醬釉。
器身青花飾雙龍戲珠紋，中部荷葉托牌區內有青花題詞："介休縣大奇村
信弟子喇貴義敬奉朝天爐瓶一付供於史村寨　上供　康熙元年四月初八
日　具"。

此件雖為康熙朝之作，因是初年，尚有順治朝遺風，如青花瓷塗施醬口，
雲紋呈斑片狀等，可貴的是有紀年銘文，為清初瓷斷代分期的標準器。

青花西遊記故事圖爐
清康熙
高 15.4 厘米　口徑 20 厘米　足徑 15.4 厘米

Blue and white censer with a scene of the novel "Pilgrimage to the West"
Kangxi period, Qing Dynasty
Overall height: 15.4cm　Diameter of mouth: 20cm
Diameter of foot: 15.4cm

爐敞口，短頸，垂腹，圈足。通景以青花繪《西遊記》神話故事，背景襯以山石、花草、樹木。底有秋葉形花押。

此爐胎體厚重，青花淡雅。紋飾題材取自明代吳承恩作的神魔小説《西遊記》，畫面中，隨唐僧赴西天取經的孫悟空揮舞金箍棒，率領豬八戒、沙僧大戰女妖，人物個性鮮明，神態生動，表現了康熙瓷繪的嫻熟技巧。

青花虎溪相送圖筆筒
清康熙
高 16.3 厘米　口徑 19.1 厘米　足徑 19.2 厘米

Blue and white brush holder with design of three scholars talking and
laughing on the bank of Hu Stream
Kangxi period, Qing Dynasty
Height: 16.3cm　Diameter of mouth: 19.1cm
Diameter of foot: 19.2cm

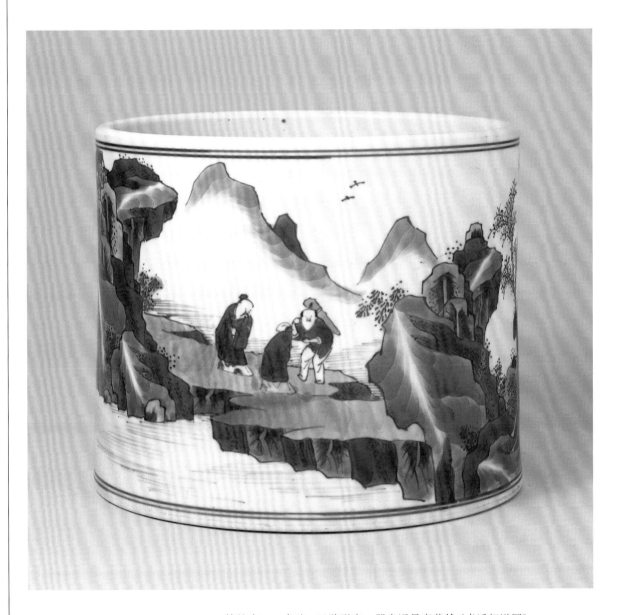

筆筒直口，直壁，玉璧形底。器身通景青花繪《虎溪相送圖》。

此器典故出自晉《蓮社高賢傳》：“遠法師居東林，其處流泉匝寺，下入於
溪，每送客過此，輒有虎嘯，因名虎溪。後送客未嘗過。獨陶淵明與陸修
靜至，語道契合，不覺過溪，固相與大笑。”世傳為《三笑圖》。此器以
此典為飾，與其造型相輔相成，暗示文人高士相聚之樂。

50

青花竹林七賢圖筆筒
清康熙
高 15.2 厘米　口徑 18.5 厘米　足徑 17.9 厘米

Blue and white brush holder with design of the seven worthies retired to the bamboo grove
Kangxi period, Qing Dynasty
Height: 15.2cm　Diameter of mouth: 18.5cm
Diameter of foot: 17.9cm

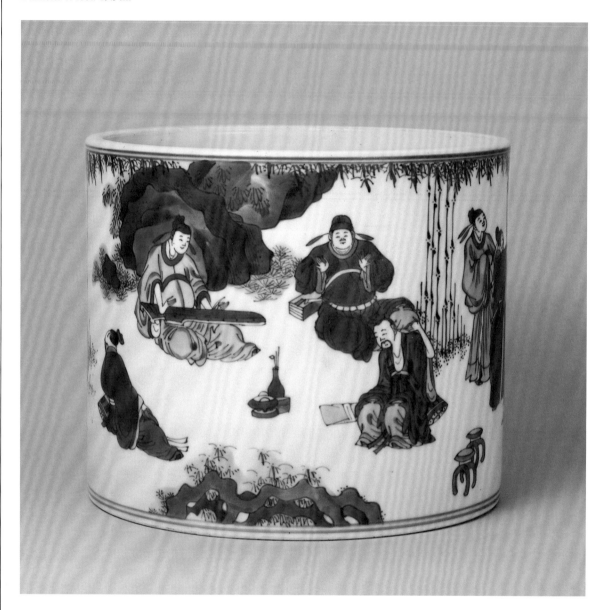

筆筒直口，直腹，玉璧式底。通景青花繪《竹林七賢圖》。底心青花書偽託"成化年製"楷書款。

此器胎質縝密，白釉瑩潤，青花發色鮮艷並有層次，畫面典出《三國志》，表現魏末時的七位賢人雅集於竹林，飲酒、撫琴彈唱，其逍遙得意的神態栩栩如生，可謂案頭文玩之佳品。

青花海水龍紋印盒

51

清康熙
高 4 厘米　口徑 5.9 厘米　足徑 2.9 厘米

Blue and white seal box with design of dragon and waves
Kangxi period, Qing Dynasty
Height: 4cm　Diameter of mouth: 5.9cm
Diameter of foot: 2.9cm

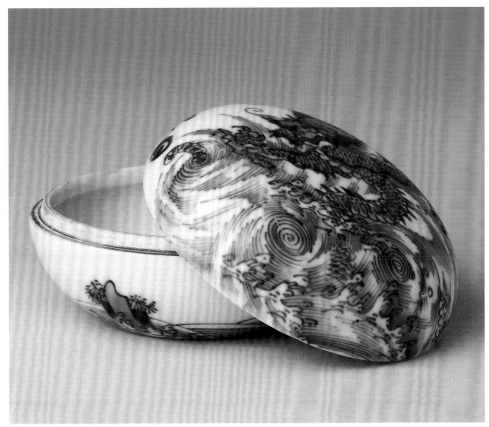

盒圓形，圈足，上下子母口蓋合。通體青花紋飾，蓋面繪海水龍紋，其下部繪海水江崖紋。底青花書"大清康熙年製"楷書款。

此盒紋飾精細，色澤淺淡，為康熙晚期官窯之作。

青花虎溪相送圖蓋缸
清康熙
通高 23.7 厘米　口徑 23.1 厘米　足徑 14.2 厘米

Blue and white covered urn with design of a learned monk seeing off
friends by Hu Stream
Kangxi period, Qing Dynasty
Overall height: 23.7cm　Diameter of mouth: 23.1cm
Diameter of foot: 14.2cm

青花虎溪相送圖蓋缸
清康熙

缸直口，深腹下斂，圈足，上扣折沿蓋。通景以青花繪《虎溪相送圖》，其典故出自晉《蓮社高賢傳》：晉代高僧惠遠，入廬山，居東林寺修持，人稱"遠公"。寺下有泉水，稱虎溪。他從不過溪送客，過即聞虎吼。一日，陶潛與陸修靜來訪，遠公送客，邊走邊談，不覺越過虎溪，彼此相對大笑。後人以此典讚高士間的友情。

此缸造型沉穩，青花色澤明豔，達最高層次的"翠毛藍色"，為康熙中期青花瓷中難得的珍品。

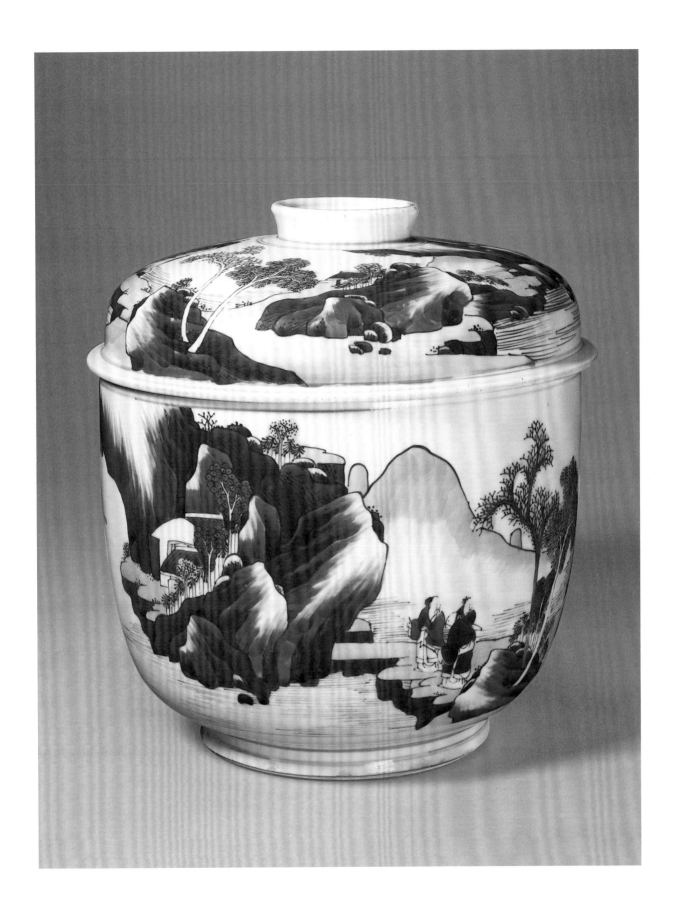

青花蟠螭紋缸
清康熙
高 49 厘米　口徑 45 厘米　足徑 41 厘米
清宮舊藏

Blue and white urn with animal mask motif
Kangxi period, Qing Dynasty
Height: 49cm　Diameter of mouth: 45cm
Diameter of foot: 41cm
Qing court collection

缸唇口，短頸，弧腹，圈足。通體青花紋飾，頸飾變形蓮瓣紋，腹繪蟠螭
紋和變形蟬紋。

此缸造型端莊、渾厚，青花呈色淡雅，紋飾古樸，描繪細膩，仿古青銅器
裝飾效果，體現了康熙青花瓷的製作技巧。

青花海水魚龍圖洗

清康熙

高 6.7 厘米　口徑 38.7 厘米　底徑 27.2 厘米

清宮舊藏

Blue and white brush washer with design of fish, dragon and waves

Kangxi period, Qing Dynasty

Height: 6.7cm　Diameter of mouth: 38.7cm

Diameter of foot: 27.2cm

Qing court collection

洗呈折口寬沿，淺弧壁下斂，平底無釉。裏心飾青花《魚龍變化圖》。底青花雙圈內書"大清康熙年製"楷書款。

此洗紋飾繪製精良，形象生動，構圖疏密有致。"魚化龍"取材於漢代雜戲，後比喻科舉考試高中，金榜題名。

青花壽山福海圖花盆
清康熙
高 38 厘米　口徑 61 厘米　足徑 36 厘米

Blue and white flowerpot with auspicious design symbolizing longevity and happiness
Kangxi period, Qing Dynasty
Height: 38cm　Diameter of mouth: 61cm
Diameter of foot: 36cm

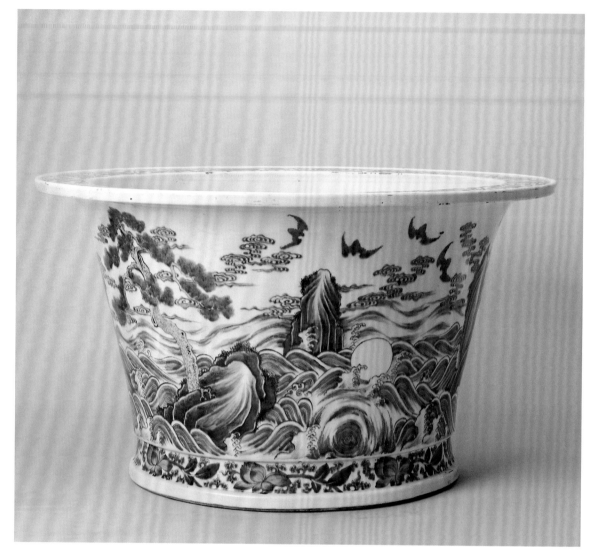

盆折沿，斜壁，近足處凹進一周，砂底無釉，中心有圓孔。通體青花紋飾，折沿繪纏枝蓮，花中篆書"壽"字；外壁通景繪以蒼松、山石、海浪、旭日、祥雲、蝙蝠等，組成海天浴日、壽山福海的吉祥畫面；近足處輔以荷花紋邊飾。口沿下青花橫書"大清康熙年製"楷書款。

此器青花淡雅，畫意生動，寓意吉祥，是康熙晚期御窰廠為皇帝祝壽而製的大器。

青花鶴鹿圖橢圓花盆

清康熙
高 20 厘米　口徑 30/38 厘米　足距 17 厘米
清宮舊藏

Blue and white oval flowerpot with crane and deer design
Kangxi period, Qing Dynasty
Height: 20cm　Diameter of mouth: 30/38cm
Diameter of foot: 17cm

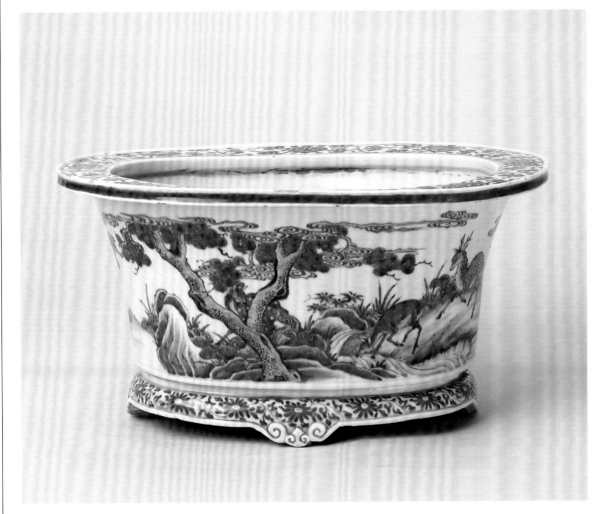

盆呈橢圓形，折沿，斜壁，平底，下承四如意形足。通體青花紋飾，板沿上繪纏枝如意雲頭紋；外壁繪仙鶴、松樹、梅花鹿，空間繪流雲、山石、泉水、靈芝、花草等；足牆繪纏枝菊一周。口沿下青花橫書「大清康熙年製」楷書款。

此盆青花設色淡雅，繪工精細，畫面寓有「六合同春」、「松鶴延年」的吉祥之意，為康熙晚期慶壽佳器。

青花百子圖方花盆

清康熙
高 35 厘米　口邊 41.5/41.5 厘米　足邊 32/32 厘米

Blue and white square flowerpot with design of a hundred children
Kangxi period, Qing Dynasty
Height: 35cm　Diameter of mouth: 41.5/41.5cm
Diameter of foot: 32/32cm

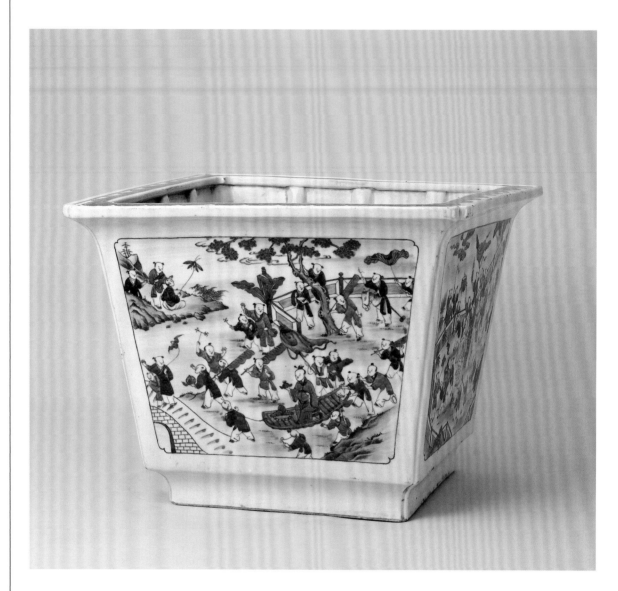

盆折沿，四方委角形，斜壁，折底，方圈足。器身四面開光，內繪《百子戲春圖》。圖中小童打傘、舉蓮、騎馬、放風箏、燃爆竹、乘船……盡情嬉戲，場面熱鬧非凡，充滿了歡樂的氣氛。

百子圖是明、清瓷器習見的傳統題材，寓意"人丁興旺"、"多子多福"。此盆嬰戲中又寓有"狀元及第"、"冠帶相傳"的吉祥之意。

青花山水人物圖長方花盆

清康熙
高 27 厘米　口邊 36/36 厘米　足距 22 厘米
清宮舊藏

**Blue and white rectangular flowerpot with landscape and
figure design**
Kangxi period, Qing Dynasty
Height: 27cm　Diameter of mouth: 36/36cm
Diameter of foot: 22cm
Qing court collection

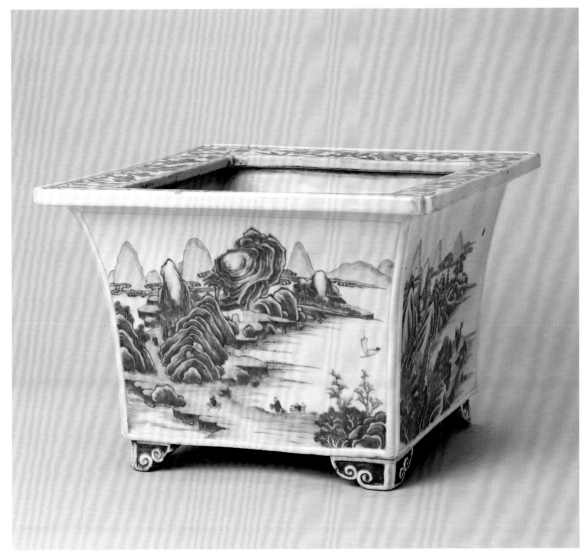

盆呈長方形，折沿口，委角，深壁，平底下承四如意形足，底有圓孔。
通體青花紋飾，折沿上繪松、竹，腹四面分別繪山水人物圖，內含有"一
帆風順"、"指日高升"等吉祥畫意。口沿下青花橫書"大清康熙年製"楷
書款。

此器青花淡雅，構圖疏朗，為康熙朝晚期官窯製品。

青花祝壽圖六方花盆
清康熙
高 36 厘米　口邊 59/43 厘米　足距 31 厘米
清宮舊藏

**Blue and white hexagonal flowerpot with design of the
celebration of a birthday**
Kangxi period, Qing Dynasty
Height: 36cm　Diameter of mouth: 59/43cm
Diameter of foot: 31cm
Qing court collection

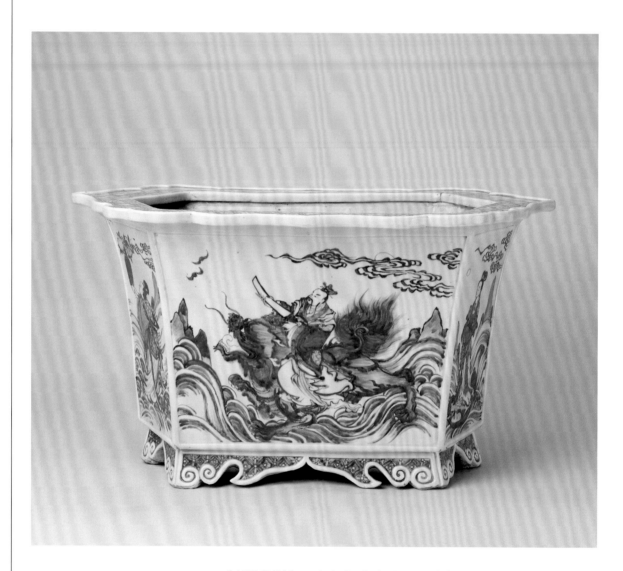

盆折沿菱花瓣口，六方壁，如意形足，砂底有雙孔。青花繪壽星騎鹿與天
官駕蛟，兩側均繪仙女圖。口沿下青花橫書"大清康熙年製"楷書款。

此盆胎體厚重，青花藍中泛灰，紋飾寓意吉祥，是典型的宮中用瓷。

青花人物圖盤
清康熙
高 6 厘米　口徑 35.4 厘米　足徑 20.2 厘米

Blue and white plate with figure design
Kangxi period, Qing Dynasty
Height: 6cm　Diameter of mouth: 35.4cm
Diameter of foot: 20.2cm

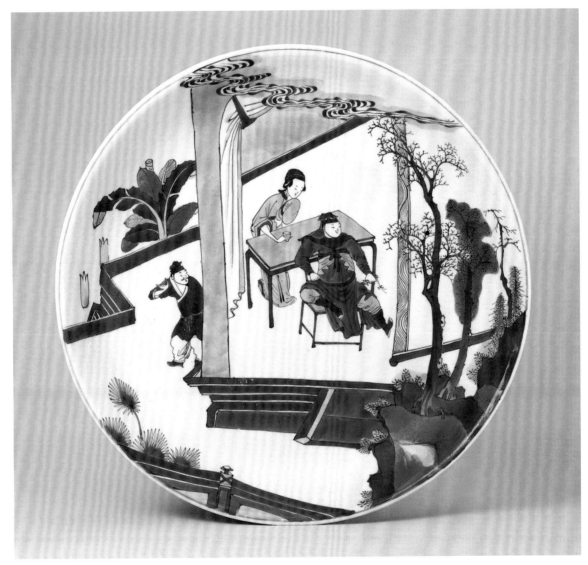

盤口微撇，淺弧壁，圈足。器裏青花繪《人物故事圖》，長案前一握劍武士反坐，案後立一女子正在把盞，屋外一廝回首顧望。周圍襯以流雲、山石、花草、樹木等；外壁飾山石茅亭。底青花雙圈內有印章式款。

此盆青花所繪故事場景粉本應為明末清初的版畫。

青花三國故事圖盤

清康熙
高 3.5 厘米　口徑 34.4 厘米　足徑 19.2 厘米

Blue and white plate decorated with a scene of the "Romance of the Three Kingdoms"
Kangxi period, Qing Dynasty
Height: 3.5cm　Diameter of mouth: 34.4cm
Diameter of foot: 19.2cm

61

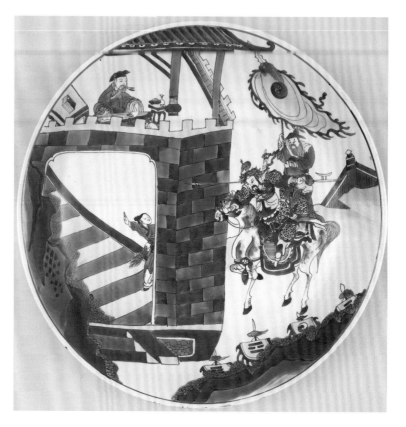

盤口微撇，淺弧壁，圈足。器裏青花繪《三國演義》中的"空城計"故事，畫面中，城上的諸葛亮從容不迫，而城下的司馬懿則是疑慮重重，形成反差與對比，人物形象鮮明，栩栩如生。外壁飾竹紋，底青花雙圈內書"安素草堂"楷書款。

青花高士賞古圖盤

清康熙

高 2.5 厘米　口徑 15 厘米　足徑 9 厘米

Blue and white plate with design of noble scholars
appreciating antiquities

Kangxi period, Qing Dynasty
Height: 2.5cm　Diameter of mouth: 15cm
Diameter of foot: 9cm

盤口微撇，淺弧壁，圈足。器裏青花繪《賞古圖》，主人開箱請友賞寶，
客人拱手施禮，身後書僮捧卷相隨，家僮抱劍而立，周圍羅列各種古器與
善本書。底青花雙圈內書偽託"大明成化年製"楷書款。

此盤胎體輕薄，紋飾高雅。

青花高士賞古圖盤
清康熙
高 2.5 厘米　口徑 15 厘米　足徑 9 厘米

Blue and white plate with design of an noble scholar appreciating antiquities
Kangxi period, Qing Dynasty
Height: 2.5cm　Diameter of mouth: 15cm
Diameter of foot: 9cm

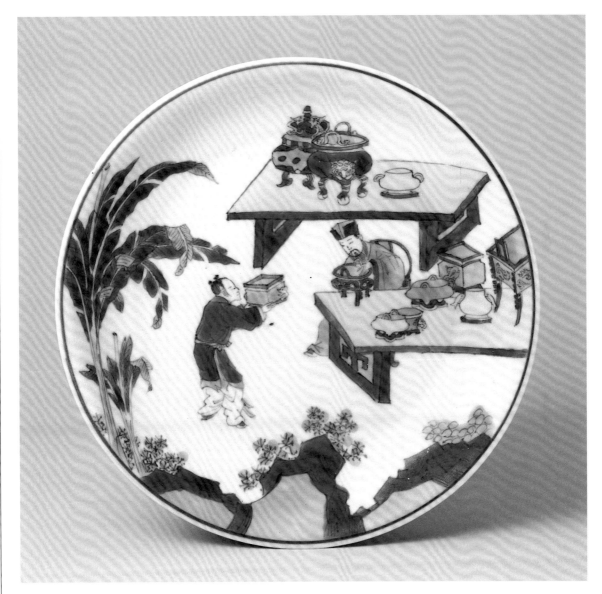

盤口微撇，淺弧壁，圈足。器裏青花繪《賞古圖》，一老者倚案而坐，案上陳列着鼎、爐等古器，家僮拱手捧一方簋而來，周圍襯以山石、蕉葉等。底青花雙圈內書 "大清康熙年製" 楷書款。

此盤造型規整，紋飾高雅，引人入勝。

青花耕織圖碗
清康熙
高 10 厘米　口徑 20 厘米　足徑 9.3 厘米

Blue and white bowl with design of ploughing and weaving
Kangxi period, Qing Dynasty
Height: 10cm　Diameter of mouth: 20cm
Diameter of foot: 9.3cm

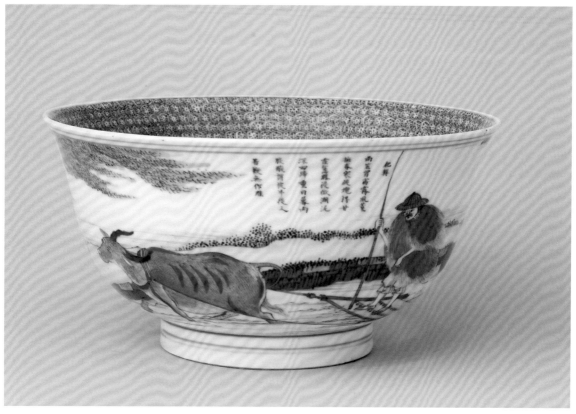

碗口微撇，深弧壁，圈足。外壁通景青花繪《耙耱圖》；碗心圓形開光內繪《牧童騎牛圖》；裏口沿飾錦紋。底青花雙圈內書"大清康熙年製"楷書款。

此器青花豔麗，紋飾描繪了初春時節農夫冒雨耙地的情景，生活氣息濃厚，反映了當時的社會生活狀況。其粉本源自康熙皇帝命焦秉貞繪製的《耕織圖》。當時所繪《耕圖》、《織圖》各二十三幅，並作詩題詠，由朱圭雕版刊行，此圖取自《耕圖》中的一幅。

青花仕女遊園圖碗

清康熙
高 7.5 厘米　口徑 19.5 厘米　足徑 7.6 厘米
清宮舊藏

Blue and white bowl with design of beautiful ladies in garden
Kangxi period, Qing Dynasty
Height: 7.5cm　Diameter of mouth: 19.5cm
Diameter of foot: 7.6cm
Qing court collection

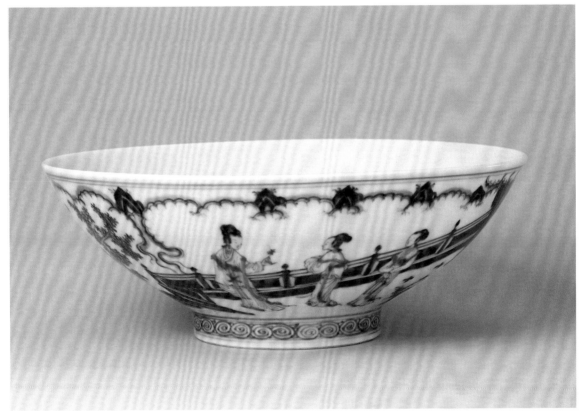

碗敞口，弧壁漸收，圈足。外壁通景青花繪《仕女遊園圖》，五位嬌媚的仕女款款穿行於青松赤桂、鳥語花香的庭院之中，有的折桂相贈，有的抱琴相隨，四周襯以遠山祥雲。足牆繪捲雲紋。底青花雙圈內書"大清康熙年製"楷書款。

此器為清官窰仿明官窰之作，即所謂的"官仿官"。其造型、紋飾基本與明代宣德青花器一樣，只是青花用料不同，由於用的是雲南產的珠明料，青花發色青翠，富有層次。

青花仕女遊園圖碗
清康熙

青花纏枝花紋碗
清康熙
高 7.3 厘米　口徑 15 厘米　足徑 5.1 厘米
清宮舊藏

Blue and white bowl with design of interlocking floral sprays
Kangxi period, Qing Dynasty
Height: 7.3cm　Diameter of mouth: 15cm
Diameter of foot: 5.1cm
Qing court collection

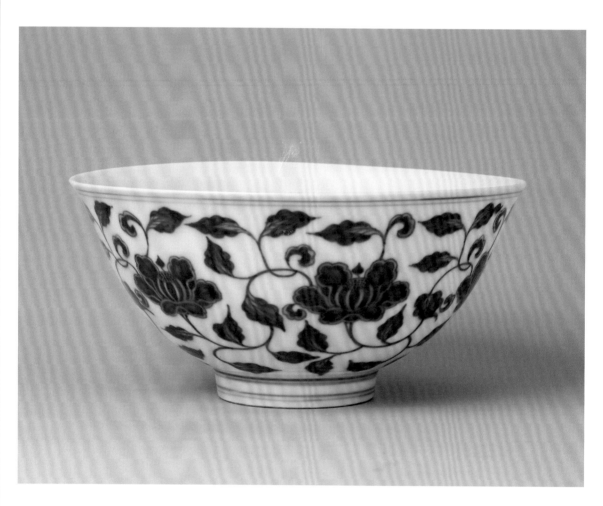

碗敞口，弧壁，圈足。外壁以青花繪纏枝山茶花。底青花雙圈內書偽託
"大明成化年製"楷書款。

明成化青花以其淡雅幽婉、輕盈秀雅的風格被後世所推崇。早在明人沈
德符著《敝帚軒剩語》中就有"宣窰最貴，近日又重成窰，出宣窰之上"
的讚語。清代自康熙朝始，皇帝多次傳旨令御窰廠以明成化青花為楷模，
精心仿製，此件即為其中之一。其造型、紋飾、青花色澤直逼原品。只
是器底落款方正、規整，與康熙晚期官窰署款完全相同。

青花纏枝花紋碗
清康熙
高 8.5 厘米　口徑 11.8 厘米　足徑 4.9 厘米

Blue and white bowl with design of interlocking floral sprays
Kangxi period, Qing Dynasty
Height: 8.5cm　Diameter of mouth: 11.8cm
Diameter of foot: 4.9cm

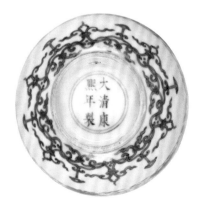

碗敞口，深弧壁，圈足。通體青花紋飾，碗心雙圈內飾靈芝、竹枝；外口沿飾一周如意雲頭紋，每如意雲頭內書寫變形"萬"字和團"壽"字，外壁中部繪纏枝花卉，近足處飾套勾紋，足牆繪忍冬紋。底青花雙圈內書"大清康熙年製"楷書款。

此碗製作精緻，青花發色淡雅明快，紋飾富於新意，寫實與圖案相結合，層次分明，花紋描繪精細入微，畫面寓意吉祥，為康熙晚期為皇帝祝壽而製的精品。

青花花鳥紋碗

清康熙

高 12 厘米　口徑 23 厘米　足徑 9 厘米

Blue and white bowl with design of birds and flowers
Kangxi period, Qing Dynasty
Height: 12cm　Diameter of mouth: 23cm
Diameter of foot: 9cm

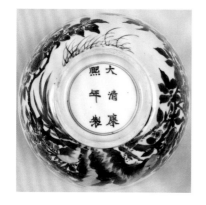

碗敞口，弧壁，圈足。碗心青花繪山石、月季花，外壁通景繪山石、月季、小鳥；裏外口沿分別繪海水、錦紋邊飾。底青花雙圈內書"大清康熙年製"楷書款。

此器為康熙早期青花瓷，造型古樸敦實，青花發色深沉，畫風較為粗獷。

青花穿花龍鳳紋高足碗
清康熙
高 10.5 厘米　口徑 15.7 厘米　足徑 4.7 厘米

Blue and white stem bowl with dragon and phoenix design
Kangxi period, Qing Dynasty
Height: 10.5cm　Diameter of mouth: 15.7cm
Diameter of foot: 4.7cm

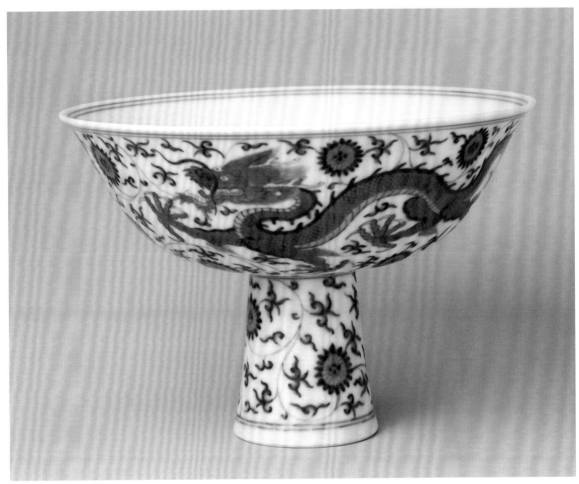

碗撇口，弧壁，高足中空。外壁通景青花繪龍鳳穿纏枝菊花紋，足柄飾纏
枝菊花紋。碗心青花雙圈內書偽託"大明嘉靖年製"楷書款。

此碗造型規整，紋飾描繪精巧細膩，為康熙官窰仿明嘉靖官窰之作，但紋
飾與款識具本朝的特點。

70

青花龍鳳紋蓋杯
清康熙
通高 11.7 厘米　口徑 8.6 厘米　足徑 4.1 厘米

Blue and white covered cup with dragon and phoenix design
Kangxi period, Qing Dynasty
Overall height: 11.7cm　Diameter of mouth: 8.6cm
Diameter of foot: 4.1cm

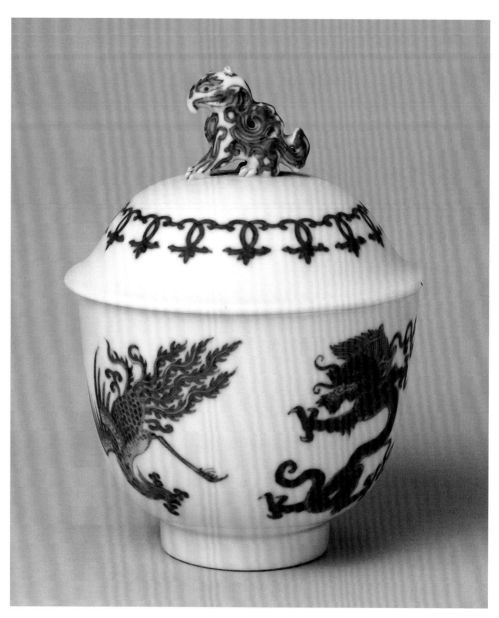

杯敞口，深弧壁，圈足，蓋拱形，撇沿，天雞鈕。通體青花紋飾，外壁繪龍鳳紋兩組，蓋面飾套勾海石榴紋。底青花雙圈內書"大清康熙年製"楷書款。

此蓋杯造型新穎，精工細作，傳世稀少，彌足珍貴。

青花龍鳳紋蓋杯
清康熙

青花十二月令花卉紋杯
清康熙
高 5.5 厘米　口徑 6.6 厘米　足徑 2.7 厘米
清宮舊藏

Blue and white cups with design of the 12 symbolic flowers associated with
12 months of a year
Kangxi period, Qing Dynasty
Overall height: 5.5cm　Diameter of mouth: 6.6cm
Diameter of foot: 2.7cm
Qing court collection

杯口微撇，深弧壁，圈足。一套十二件，分別繪不同的花卉，以代表十二月花神；每杯另面配以不同的詠花詩句，依次為：一月，迎春花，詩句："金英翠萼帶春寒，黃色花中有幾般"；二月，芙蓉花，詩句："清香和宿雨，佳色出晴烟"；三月，桃花，詩句："風花新社燕，時節舊春濃"；四月，牡丹花，詩句："曉豔遠分金掌露，暮香深惹玉堂風"；五月，石榴花，詩句："露色珠廉映，香風粉壁遮"；六月，荷花，詩句："根是泥中玉，心承露下珠"；七月，蘭花，詩句："廣殿輕香發，高臺遠吹吟"；八月，桂花，詩句："枝生無限月，花滿自然秋"；九月，菊花，詩句："千載白衣酒，一生青女香"；十月，月季花，詩句："不隨千種盡，獨放一年紅"；十一月，梅花，詩句："素豔雪凝樹，清香風滿枝"；十二月，水仙花，詩句："春風弄玉來清畫，夜月凌波上大堤"。每首詩句後面均有一方青花篆書"賞"字印。

十二月花卉杯，形體秀美，胎薄體輕，詩中有畫，畫中有詩，詩畫並茂，是康熙青花瓷中有代表性的玲瓏小品。

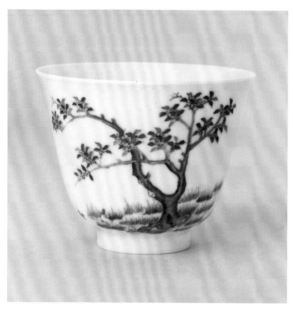

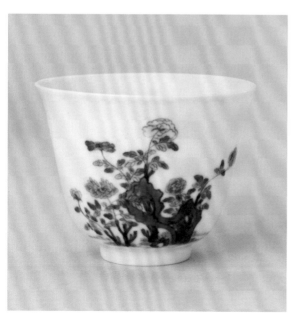

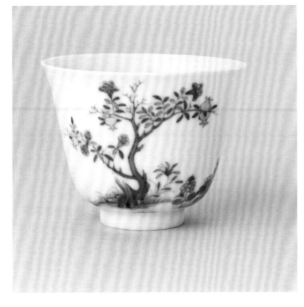

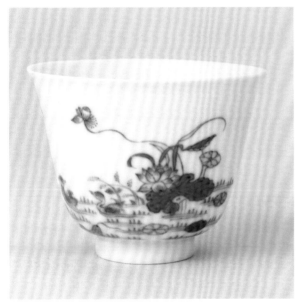

83

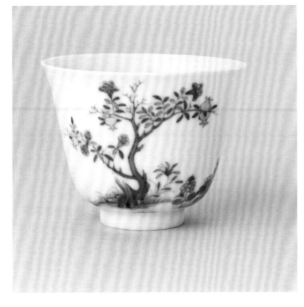

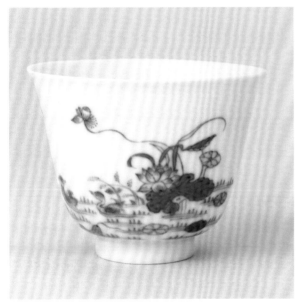

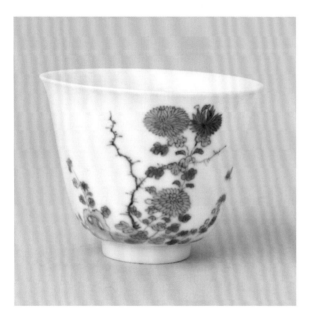 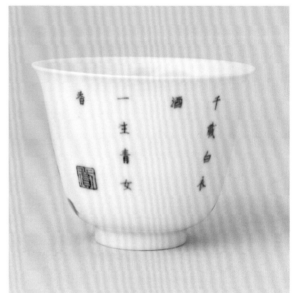

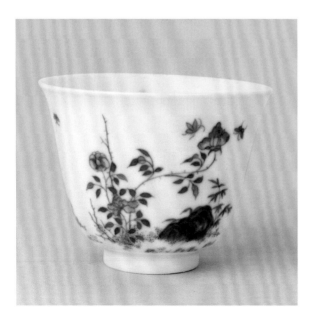 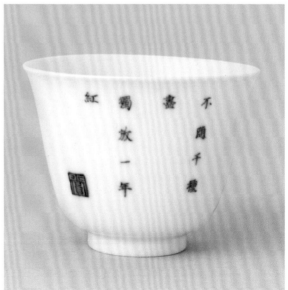

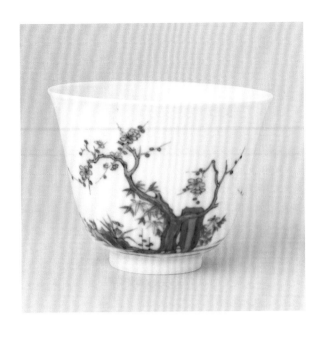

素艷雪凝樹
清香風滿枝

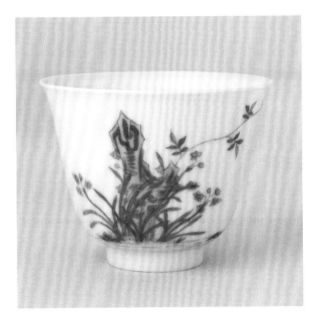

春風弄玉來
清晝夜月凌波上
大堤

青花桃竹紋梅瓶
清雍正
高 35.5 厘米　口徑 6.8 厘米　足徑 14.2 厘米
清宮舊藏

Blue and white prunus vase with peach and bamboo design
Yongzheng period, Qing Dynasty
Height: 35.5cm　Diameter of mouth: 6.8cm
Diameter of foot: 14.2cm
Qing court collection

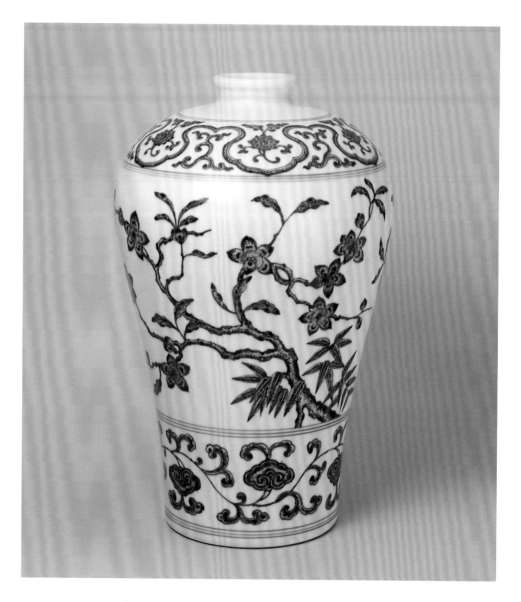

瓶唇口，短頸，豐肩，圓腹漸收，圈足。器身以青花弦紋間隔青花紋飾，
肩飾如意雲頭紋，紋內飾朵蓮；腹飾折枝桃花、竹枝，近足處飾纏枝靈
芝紋一周。

此瓶造型飽滿，青花濃淡有致，表現出一派春意盎然，生機勃勃的景象，
為雍正官窯仿明代宣德官窯的上乘之作。

青花纏枝花紋梅瓶
清雍正
高 23.5 厘米　口徑 4.3 厘米　足徑 8.5 厘米
清宮舊藏

Blue and white prunus vase with design of interlocking floral sprays
Yongzheng period, Qing Dynasty
Height: 23.5cm　Diameter of mouth: 4.3cm
Diameter of foot: 8.5cm
Qing court collection

瓶小唇口，短頸，豐肩，圓腹漸收，圈足。通體四層青花紋飾，頸飾朵花，肩飾變形蓮瓣紋，腹飾纏枝花卉紋，近足處繪蕉葉紋。底青花雙圈內書"大清雍正年製"楷書款。

此器造型秀雅，青花濃豔，紋飾層次分明，為雍正官窰仿明代宣德青花之作。

青花枯樹棲鳥圖梅瓶
清雍正
高 21.2 厘米　口徑 3.4 厘米　足徑 7.9 厘米

Blue and white prunus vase with design of birds perching on a withered
tree
Yongzheng period, Qing Dynasty
Height: 21.2cm　Diameter of mouth: 3.4cm
Diameter of foot: 7.9cm

瓶小口，短頸，豐肩，圓腹漸收，近底處微撇，玉璧底。器身通景青花繪
山雀棲於冬日枯樹梢上，兩兩相對，野趣十足。底心白釉，青花書"雍正
年製"楷書款。

此器畫意生動，不拘一格，別有洞天。

青花纏枝花紋梅瓶

清雍正
高 71.2 厘米　口徑 18 厘米　足徑 24 厘米

Blue and white prunus vase with design of interlocking floral sprays
Yongzheng period, Qing Dynasty
Height: 71.2cm　Diameter of mouth: 18cm
Diameter of foot: 24cm

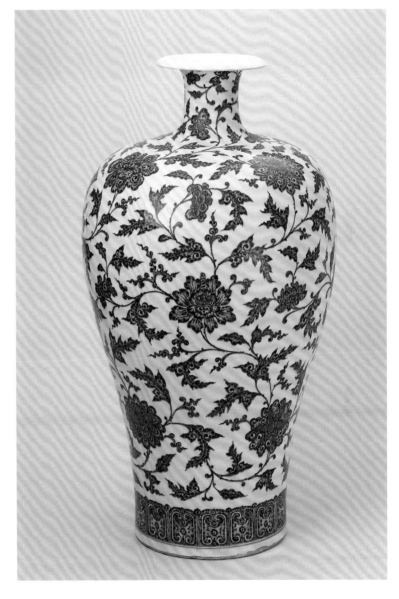

瓶撇口，短頸，豐肩，圓腹漸收，圈足。通體青花繪纏枝花紋，近足處輔以變形蓮瓣紋邊飾。

此瓶造型高大，青花仿明代宣德青花效果，濃重艷麗，紋飾自然奔放，線條流暢，形象生動。

青花海水白龍紋梅瓶
清雍正
高 34.5 厘米　口徑 7.8 厘米　足徑 13.2 厘米

Blue and white prunus vase with design of waves and white dragon
Yongzheng period, Qing Dynasty
Height: 34.5cm　Diameter of mouth: 7.8cm
Diameter of foot: 13.2cm

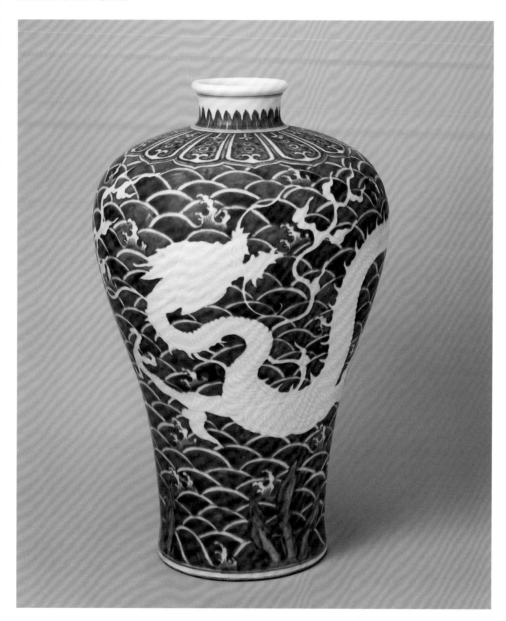

瓶小唇口，短頸，豐肩，圓腹漸收，圈足。通體青花紋飾，頸飾蕉葉紋，肩繪變形蓮瓣紋，腹部刻畫一條三爪白龍騰躍於海水之中，近足處繪海水江崖紋。

青花地留白紋的裝飾工藝肇始於元代官窯，被明初永樂、宣德官窯繼承並發展到很高水平。此瓶造型、紋飾均摹仿宣德，但龍及海水江崖的紋樣則有明顯區別，帶有清官窯的韻味。水波、龍鱗的繪製一絲不苟，嚴謹有餘而灑脫不足。

青花纏枝花紋瓶
清雍正
高 28 厘米　口徑 7 厘米　足徑 7 厘米
清宮舊藏

Blue and white vase with design of interlocking floral sprays
Yongzheng period, Qing Dynasty
Height: 28cm　Diameter of mouth: 7cm
Diameter of foot: 7cm
Qing court collection

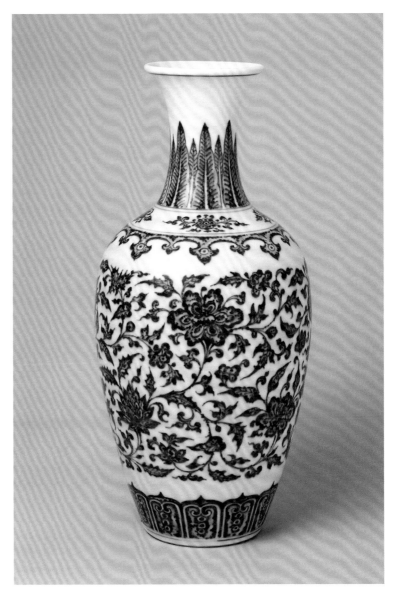

瓶撇口，長頸，弧腹下漸收，圈足。通體青花紋飾，頸飾蕉葉紋，肩飾朵花和如意雲頭紋，腹部繪纏枝蓮紋，近足處繪變形蓮瓣紋。底青花雙圈內書"大清雍正年製"楷書款。

此瓶青花濃豔，紋飾疏密有致，舒展流暢。

青花折枝花果紋瓶
清雍正
高 30 厘米　口徑 7.4 厘米　足徑 8.8 厘米
清宮舊藏

**Blue and white chrysanthemum-petal
vase with design of plucked sprays of
flowers and fruits**
Yongzheng period, Qing Dynasty
Height: 30cm　Diameter of mouth: 7.4cm
Diameter of foot: 8.8cm
Qing court collection

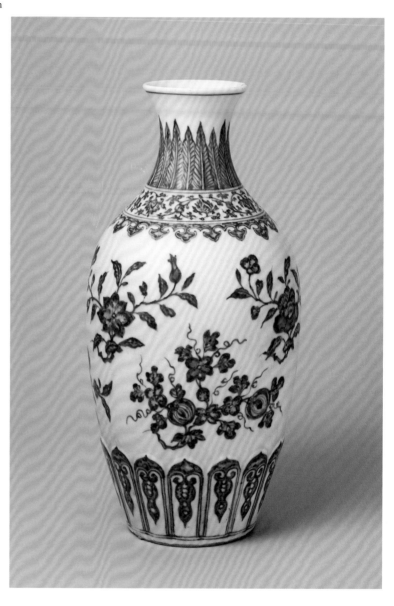

瓶口微撇，束頸，弧腹，圈足。通體青花紋飾，頸飾蕉葉紋，肩飾纏枝花和如意雲頭紋，腹部繪折枝花果六組，近足處繪變形蓮瓣紋。底青花雙圈內書"大清雍正年製"楷書款。

此瓶造型優美，青花呈色豔麗，紋飾仿自明代，構圖疏朗，描繪細膩，尤以下腹凸起仰蓮紋，頗為別致，更具觀賞效果。

青花桃蝠紋橄欖瓶
清雍正
高 39.9 厘米　口徑 10 厘米　足徑 12.3 厘米

Blue and white olive-shaped vase with design of bats and a peach tree
Yongzheng period, Qing Dynasty
Height: 39.9cm　Diameter of mouth: 10cm
Diameter of foot: 12.3cm

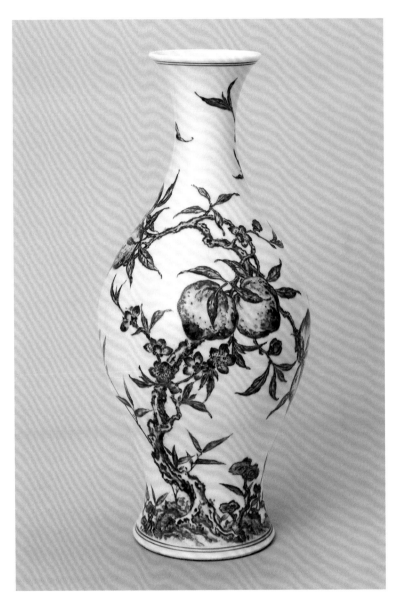

瓶口外撇，束頸，溜肩，弧腹漸收，足外撇，腹呈橄欖形。器身通景青花繪桃樹、靈芝、竹子、山石，上下空間繪五隻蝙蝠。底青花雙圈內書"大清雍正年製"楷書款。

此瓶造型輕盈秀麗，靈巧俊雅，紋飾吉祥，具有很高的繪畫技巧，以"竹"諧"祝"音，寓意"靈仙祝壽"與"五蝠捧壽"。

青花山水人物圖瓶
清雍正
高 43.1 厘米　口徑 13 厘米　足徑 14 厘米

Blue and white vase with landscape and figure design
Yongzheng period, Qing Dynasty
Height: 43.1cm　Diameter of mouth: 13cm
Diameter of foot: 14cm

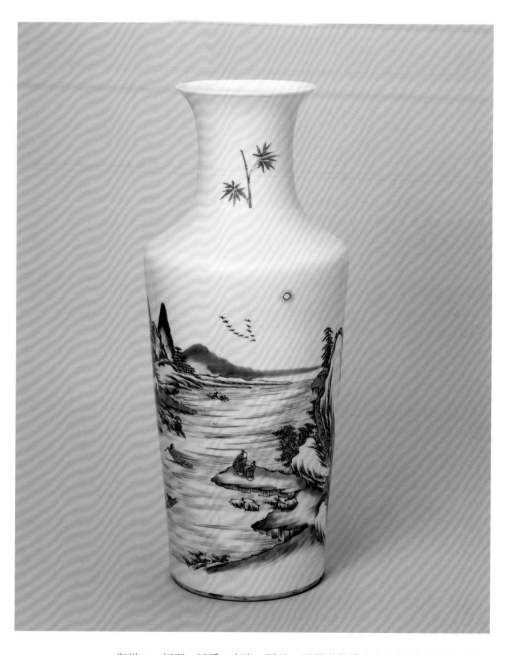

瓶撇口，短頸，折肩，直腹，圈足。通景青花繪山水人物圖，群山疊翠，煙波浩渺，空中雁群列隊飛過，兩位遠離官場紛爭的高士，談笑於山水之間。

此瓶的青花裝飾，表達了清初文人雅士的情懷。

青花穿花龍紋天球瓶
清雍正
高 45.2 厘米　口徑 10.3 厘米　足徑 16 厘米
清宮舊藏

Blue and white globular vase with design of dragon among flowers
Yongzheng period, Qing Dynasty
Height: 45.2cm　Diameter of mouth: 10.3cm
Diameter of foot: 16cm
Qing court collection

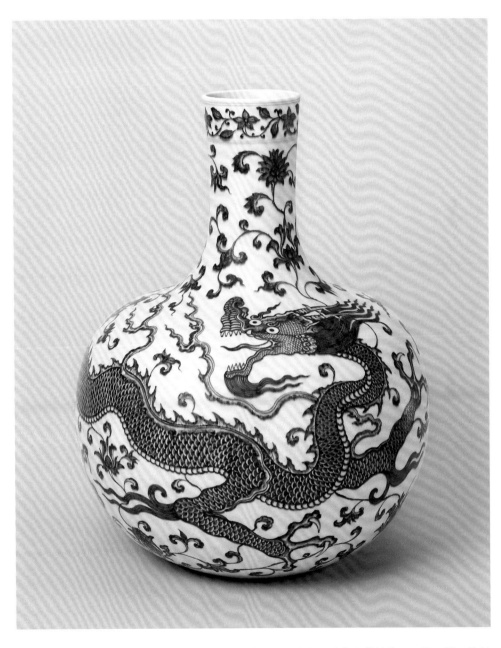

瓶直口，長頸，球形腹，臥足。通體青花繪龍穿纏枝花。口沿下輔以纏枝花紋邊飾。

此瓶造型及紋飾均仿照明代宣德青花式樣。造型端莊秀麗，線條轉折變化自然流暢；釉質瑩潤，青花色澤鮮豔，畫面佈局疏密有致。所繪龍紋矯健有力，騰躍於花卉之中，神態生動，但較明代造型略顯拘謹。

青花纏枝花紋天球瓶
清雍正
高 56.4 厘米　口徑 13.3 厘米　足徑 16.5 厘米
清宮舊藏

Blue and white globular vase with design of interlocking floral sprays
Yongzheng period, Qing Dynasty
Height: 56.4cm　Diameter of mouth: 13.3cm
Diameter of foot: 16.5cm
Qing court collection

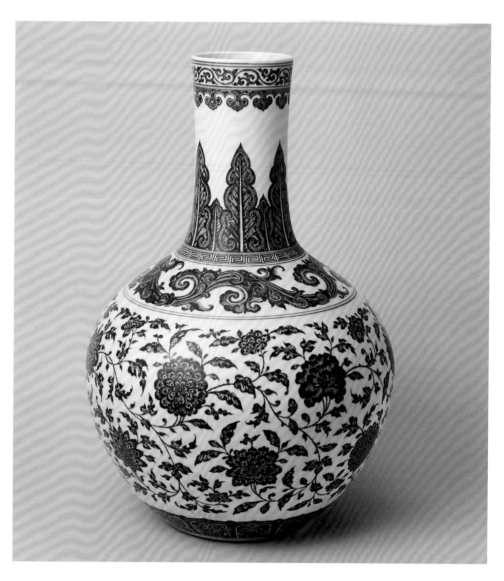

青花纏枝花紋天球瓶

瓶直口，長頸，球形腹，圈足。通體六層青花紋飾，口沿飾忍冬紋，下飾如意雲頭紋，頸飾雙層蕉葉和回紋，肩繪寬捲草紋，腹滿繪纏枝花紋，近足處繪變形蓮瓣紋。底青花書"大清雍正年製"篆書款。

此瓶青花仿明宣德效果，濃重豔麗，紋飾疏朗自然，以纏枝花的形式組合有牡丹、蓮花、菊花、山茶四季花卉，寓意吉祥。

青花折枝花果紋天球瓶
清雍正
高 54.8 厘米　口徑 13.1 厘米　足徑 17.3 厘米
清宮舊藏

Blue and white globular vase with plucked sprays of flowers and fruits
Yongzheng period, Qing Dynasty
Height: 54.8cm　Diameter of mouth: 13.1cm
Diameter of foot: 17.3cm
Qing court collection

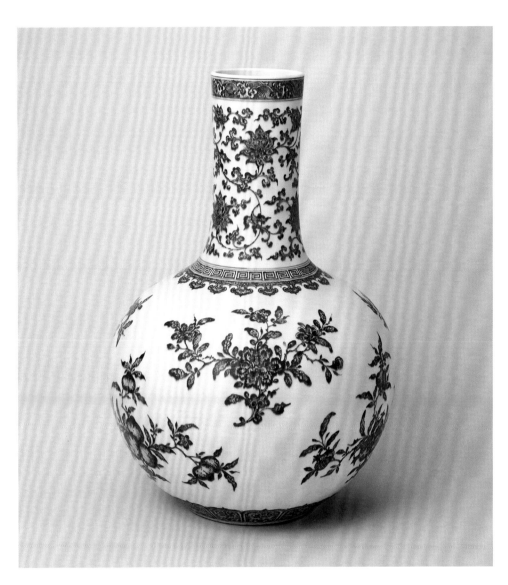

瓶直口，長頸，球型腹，圈足。通體青花紋飾，口沿繪海水一周，頸飾纏枝蓮紋，肩飾回紋和如意雲頭紋，腹繪折枝花果，近足處繪蓮瓣紋。底青花書"大清雍正年製"篆書款。

此器為仿明宣德青花之作，雍正、乾隆官窰均有製作，但前者較後者造型秀美，圈足處理更為光滑。紋飾青花濃豔，圖案工整，折枝花果描繪生動，是一件精良的宮廷陳設器。

青花折枝果紋天球瓶

清雍正

高 19 厘米　口徑 3.3 厘米　足徑 6.3 厘米

Blue and white globular vase with plucked sprays of flowers and fruits

Yongzheng period, Qing Dynasty

Height: 19cm　Diameter of mouth: 3.3cm

Diameter of foot: 6.3cm

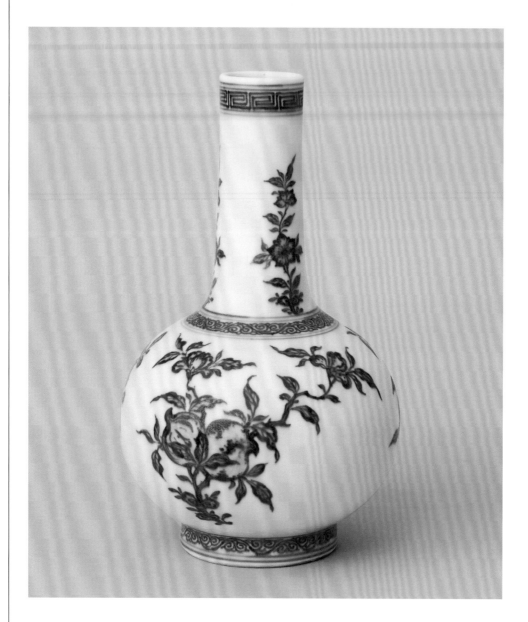

瓶直口，長頸，球形腹，圈足。通體青花繪石榴、桃等折枝瑞果，輔以回紋、忍冬紋等邊飾。

此器秀美端莊，紋飾吉祥，寓意"榴開百子"、"多福多壽"。

青花纏枝花紋雙耳瓶
清雍正
高 26.5 厘米　口徑 6 厘米　足徑 7 厘米

Blue and white vase with two ears decorated with design of interlocking floral sprays
Yongzheng period, Qing Dynasty
Height: 26.5cm　Diameter of mouth: 6cm
Diameter of foot: 7cm

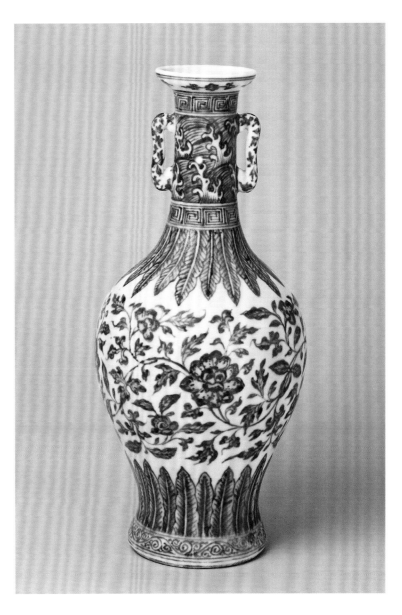

青花纏枝花紋雙耳瓶
清雍正

瓶盤口，長頸，頸飾對稱雙耳，弧腹，圈足。通體分八層青花紋飾，口沿下飾朵花，頸上下飾回紋，中間飾海水，兩耳飾纏枝花，肩及近足處飾蕉葉，腹飾纏枝花，足牆飾忍冬紋。底青花雙圈內書"大清雍正年製"楷書款。

此器造型儁秀，紋飾工麗，雙耳外形尤顯新穎別致。

青花瓜果紋罍
清雍正
高 31 厘米　口徑 27 厘米　足徑 25 厘米

Blue and white jar with fruit design
Yongzheng period, Qing Dynasty
Height: 31cm　Diameter of mouth: 27cm
Diameter of foot: 25cm

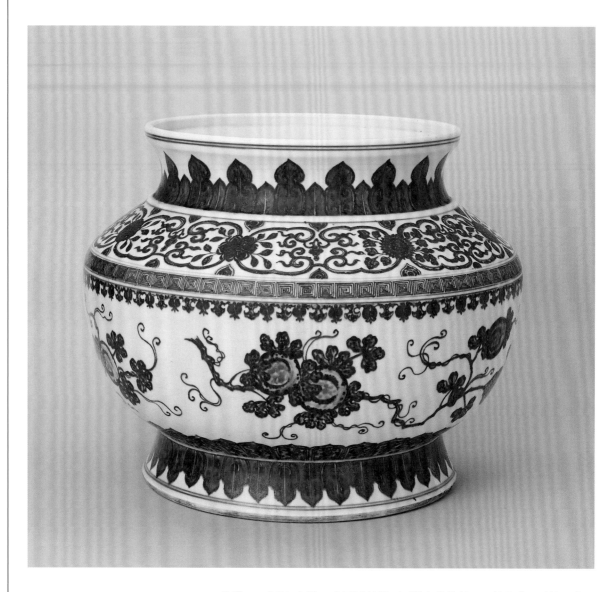

罍撇口，束頸，圓腹，高圈足外撇。通體青花紋飾，頸飾蕉葉，肩飾朵花，肩下飾回紋和朵花紋，腹繪折枝瓜果，近足處飾變形蓮瓣，足牆飾蕉葉紋。

雍正青花素以瓷質細膩潔白見長，釉面瑩潤，白中閃青，胎體厚薄均勻。此器頗具時代特色，造型仿自青銅器，青花濃重豔麗，紋飾清新流暢，全器古樸雅致，和諧統一，具有欣賞價值。

青花八寶紋螺形壺

清雍正
通高 15.2 厘米　口徑 3 厘米　足徑 6.3 厘米
清宮舊藏

Blue and white conch-shaped pot with design of the eight
Buddhist emblems
Yongzheng period, Qing Dynasty
Overall height: 15.2cm　Diameter of mouth: 3cm
Diameter of foot: 6.3cm
Qing court collection

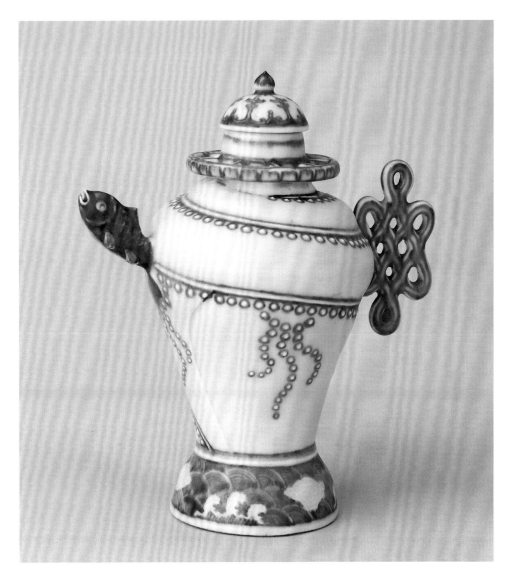

壺呈螺形，直口，短頸，豐肩，斂腹，圈足微外撇。通體青花紋飾，口為
"瓶"；頸凸塑一"輪"；壺身印、刻串珠紋及弦紋，形成"螺"；執柄塑為
"盤腸（長）結"；流塑為"魚"；蓋半圓形，以青花繪成花卉，構成一"花"
一"傘"一"蓋"。近足處繪海水一周，其間刻畫有獸面。底青花書偽託"大
明宣德年製"楷書款。

此壺造型新穎奇特，集藏傳佛教輪、螺、傘、蓋、花、瓶（罐）、魚、結
（長）八寶於一身，傳世品極為罕見，因是孤品，尚不能判斷雍正御窰廠
是否是根據明代真品仿製的。

青花纏枝蓮八寶紋尊
清雍正
高 70.5 厘米　口徑 22.5 厘米　足徑 22 厘米
清宮舊藏

Blue and white jar with design of interlocking lotus and the eight
Buddhist emblems
Yongzheng period, Qing Dynasty
Height: 70.5cm　Diameter of mouth: 22.5cm
Diameter of foot: 22cm
Qing court collection

尊撇口，長頸，弧腹，圈足微外撇。通體青花紋飾，口沿飾忍冬紋和如意雲頭紋，頸飾蕉葉，紋內飾朵蓮，肩飾回紋及團花，腹飾纏枝蓮及八寶，近足處飾變形蓮瓣、忍冬紋。底青花書"大清雍正年製"篆書款。

此器型源自康熙年間的尊，傳世品罕見。所飾八寶即藏傳佛教中的輪、螺、傘、蓋、花、瓶、魚、結八種吉祥物。

青花穿花龍紋尊
清雍正
高 70 厘米　口徑 23.5 厘米　足徑 22 厘米

Blue and white jar with design of dragons among flowers
Yongzheng period, Qing Dynasty
Height: 70cm　Diameter of mouth: 23.5cm
Diameter of foot: 22cm

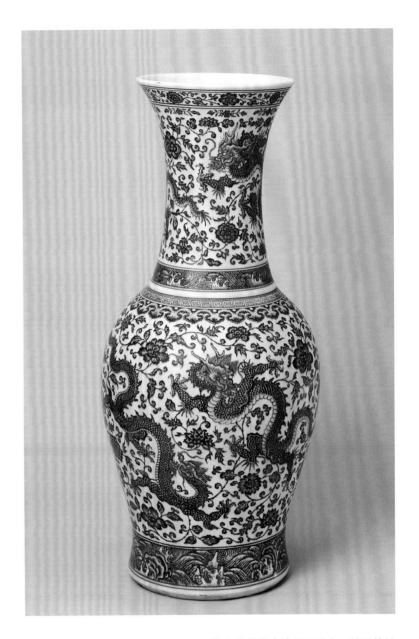

尊敞口，長頸，弧腹漸收，圈足。通體青花繪龍穿纏枝四季花，輔以纏枝花、海水、如意雲頭、回紋等邊飾。底青花書"大清雍正年製"篆書款。

此尊高大，造型挺拔，青花濃豔，紋飾繪工精細，器型源自康熙年間的尊，但口沿與足底撇度明顯見小。

青花雲龍紋尊
清雍正
高 58.3 厘米　口徑 19.5 厘米　足徑 28 厘米
清宮舊藏

Blue and white jar with cloud and dragon design
Yongzheng period, Qing Dynasty
Height: 58.3cm　Diameter of mouth: 19.5cm
Diameter of foot: 28cm
Qing court collection

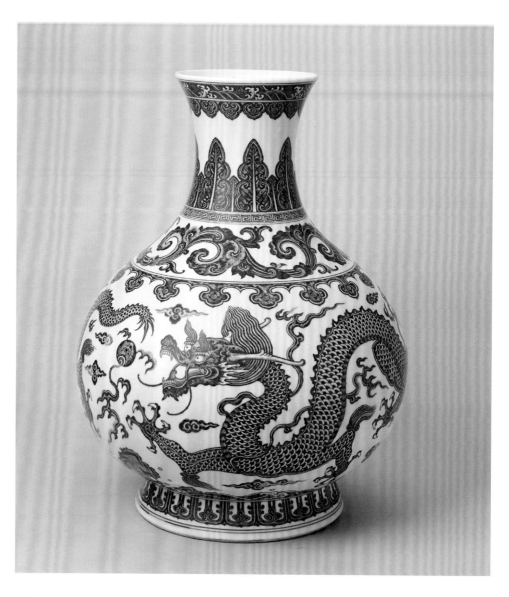

尊撇口，粗長頸，圓腹，圈足。主體青花紋飾為雙龍趕珠紋，空間襯以朵雲和海水江崖紋，上下輔以海水、如意雲頭、蕉葉、忍冬、蓮瓣紋等多種邊飾。底青花書 "大清雍正年製" 篆書款。

此尊造型莊重，構圖飽滿，紋飾主題突出，繪製拘謹。

青花纏枝花紋螭耳尊
清雍正
高 45 厘米　口徑 16.5 厘米　足徑 24.7 厘米
清宮舊藏

Blue and white jar with two hydra-shaped ears decorated with interlocking
floral sprays
Yongzheng period, Qing Dynasty
Height: 45cm　Diameter of mouth: 16.5cm
Diameter of foot: 24.7cm
Qing court collection

尊敞口，肩飾對稱雙螭耳，垂腹，圈足微撇。通體青花繪纏枝花紋，輔以
纏枝花、蓮瓣、忍冬紋等邊飾。底青花書"大清雍正年製"篆書款。

此尊亦稱"鹿頭尊"，造型莊重古樸，青花色澤豔麗，構圖飽滿，蓮花枝
葉纏繞，疏密有致，為陳設瓷中的上乘之作。

青花折枝花紋三羊尊
清雍正
高 32.5 厘米　口徑 12.5 厘米　足徑 14 厘米
清宮舊藏

Blue and white jar decorated with three rams and plucked floral sprays
Yongzheng period, Qing Dynasty
Height: 32.5cm　Diameter of mouth: 12.5cm
Diameter of foot: 14cm
Qing court collection

尊口微撇，粗頸，肩凸起三羊首，圓腹下收，圈足略高。通體分六層青花
紋飾，口沿飾海水，頸飾蕉葉，肩部飾纏枝花，腹部飾折枝花六組，近足
處飾變形蓮瓣，足牆飾忍冬紋。底青花雙圈內書"大清雍正年製"篆書款。

此尊造型仿漢代青銅壺式樣，古樸端莊，青花濃重豔麗，紋飾層次分明，
肩部凸起三羊，以"羊"諧"陽"音，寓"三陽開泰"之意。

青花纏枝花紋蒜頭尊
清雍正
高 53 厘米　口徑 10 厘米　足徑 21 厘米
清宮舊藏

Blue and white jar with contracted mouth decorated with interlocking floral design
Yongzheng period, Qing Dynasty
Height: 53cm　Diameter of mouth: 10cm
Diameter of foot: 21cm
Qing court collection

尊蒜頭口，束頸，圓折肩，弧腹漸收，圈足。通體青花紋飾，口沿飾纏枝菊花，頸飾上下相對蕉葉、纏枝菊花回紋及如意花卉紋，肩飾纏枝蓮、折枝花、如意花卉，腹飾纏枝花，近足處飾海水紋。底青花書"大清雍正年製"篆書款。

此尊為雍正官窰新創器型，並僅見於當時，傳世稀少，彌足珍貴。

青花纏枝蓮紋雙龍柄尊
清雍正
高 32.3 厘米　口徑 8 厘米　足徑 8.3 厘米

Blue and white jar with two
dragon-shaped ears decorated with
interlocking lotus sprays
Yongzheng period, Qing Dynasty
Height: 32.3cm　Diameter of mouth: 8cm
Diameter of foot: 8.3cm

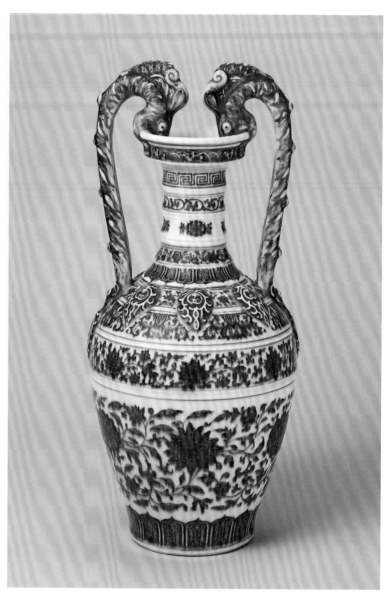

青花纏枝蓮紋雙龍柄尊
清雍正

尊盤口，竹節狀長頸，肩與口環飾對稱雙龍柄，弧腹漸收，圈足。青花紋樣繁多，自口沿起分層飾有海水、回紋、忍冬、折枝花、纏枝花、蓮瓣紋。肩有凸起葉形貼花。底青花書“大清雍正年製”篆書款。

此尊仿隋、唐時期傳瓶 (龍柄雙體尊) 式樣，造型高雅古樸，青花濃重豔麗，紋飾層次豐富，協調統一，是雍正青花瓷中精美之作，同此還有天藍釉、仿汝釉、茶葉末釉等品種。

青花纏枝蓮紋鳩耳尊
清雍正
高 47 厘米　口徑 21.2 厘米　足徑 25 厘米
清宮舊藏

**Blue and white jar with turtledove-shaped ears decorated with interlocking
lotus sprays**
Yongzheng period, Qing Dynasty
Height: 47cm　Diameter of mouth: 21.2cm
Diameter of foot: 25cm
Qing court collection

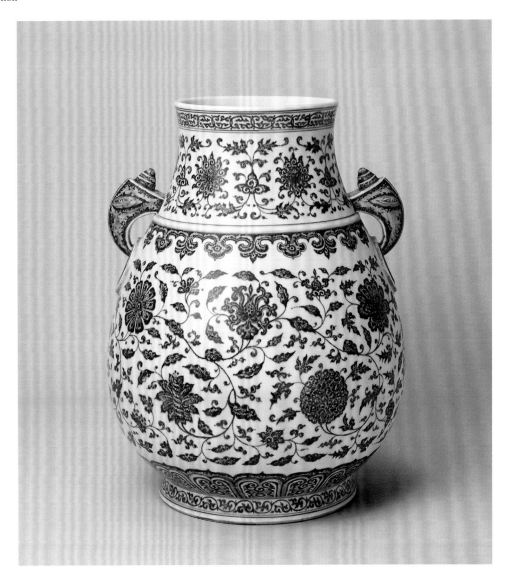

尊敞口，粗短頸，飾對稱啣環鳩耳，圓腹下垂，圈足。青花紋飾以纏枝蓮
為主，輔以如意雲頭、蓮瓣、忍冬紋等邊飾。底青花書"大清雍正年製"
篆書款。

此尊造型古樸，青花鮮豔，構圖嚴謹，紋飾線條流暢，尤以鳩耳別具巧
思，寓有"清廉終老"之意。

青花纏枝蓮紋如意耳尊
清雍正
高 48 厘米　口徑 17 厘米　足徑 23.5 厘米

Blue and white jar with Ruyi-sceptre-shaped ears decorated
with interlocking lotus sprays
Yongzheng period, Qing Dynasty
Height: 48cm　Diameter of mouth: 17cm
Diameter of foot: 23.5cm

尊敞口，束頸，飾對稱如意耳，垂腹，高圈足。主體青花飾纏枝花紋，輔以忍冬、如意雲頭、回紋、蓮瓣紋等邊飾。底青花書"大清雍正年製"篆書款。

此器造型古雅俊美，青花呈色豔麗，紋飾線條流暢，充分展示了雍正官窯青花瓷的魅力。

青花梅鵲紋背壺
清雍正
高 36.5 厘米　口徑 5.4 厘米　足徑 14.4/16 厘米

Blue and white back-ewer with double ear decorated with design of plum and magpies
Yongzheng period, Qing Dynasty
Height: 36.5cm　Diameter of mouth: 5.4cm
Diameter of foot: 14.4/16cm

青花梅鵲紋背壺
清雍正

壺小口，直頸，頸、肩處飾如意形雙耳，扁圓腹，橢圓形圈足。通體青花紋飾，頸繪翠竹，腹一面繪喜鵲登梅，另面繪枇杷綬帶鳥。底青花書"大清雍正年製"篆書款。

此壺造型仿明永樂青花式樣，胎體輕薄，端莊秀美，釉面光潤，青花豔麗，是雍正青花瓷佳作。清代時稱"馬掛瓶"。

青花纏枝花紋雙耳扁壺
清雍正
高 50.1 厘米　口徑 6 厘米　足徑 15/9.5 厘米
清宮舊藏

Blue and white flask with double ear decorated with interlocking floral sprays
Yongzheng period, Qing Dynasty
Height: 50.1cm　Diameter of mouth: 6cm
Diameter of foot: 15/9.5cm
Qing court collection

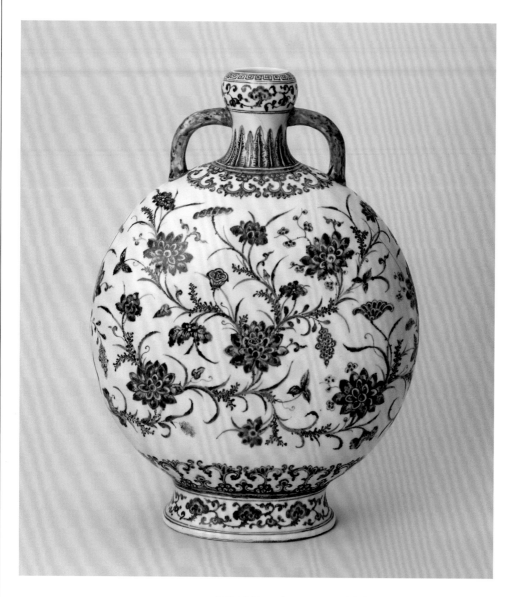

壺蒜頭形口，短頸，頸、肩處飾雙耳，扁圓腹，橢圓形圈足。通體青花紋飾，以各種花草組合成主體纏枝花紋，輔以回紋、纏枝靈芝、蕉葉、變形如意雲頭紋等邊飾。

此壺為仿明永樂青花式樣，胎體厚重，青花濃重鮮豔，紋飾獨特，圖案與寫實並用，舒展流暢，傳世品罕見，彌足珍貴。

青花錦紋如意耳扁壺
清雍正
高 25.1 厘米　口徑 3.5 厘米　足徑 6.5 厘米
清宮舊藏

Blue and white flask with double ear decorated with brocade pattern
Yongzheng period, Qing Dynasty
Height: 25.1cm　Diameter of mouth: 3.5cm
Diameter of foot: 6.5cm
Qing court collection

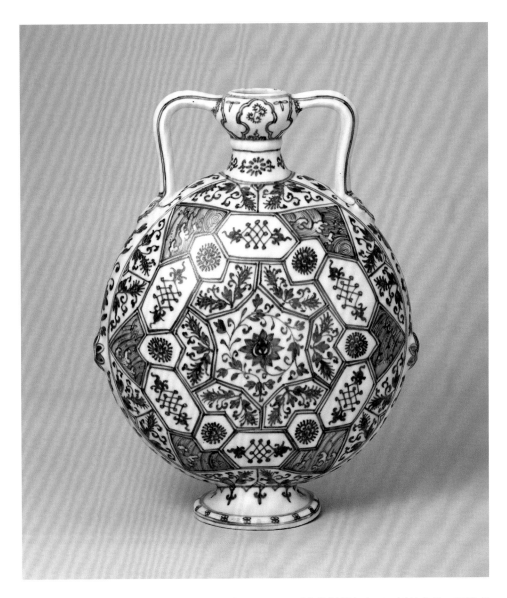

壺蒜頭形口，短頸，扁圓腹，口、肩處飾對稱如意耳，圈足外撇。通體青
花紋飾，口沿下飾變形如意雲頭，頸飾朵花，腹中心繪折枝蓮紋，其外逐
層飾磬形與六邊形花格，內繪海水、方勝、花卉等，形成錦紋，腹兩側繪
纏枝花卉，足牆飾朵花紋。

此器仿明代永樂青花瓷，精工細作，庶幾亂真。

青花纏枝花紋貫耳壺
清雍正
高 61 厘米　口邊 20/20 厘米　足邊 22/22 厘米
清宮舊藏

**Blue and white pot with two pierced handles decorated with interlocking
lotus sprays**
Yongzheng period, Qing Dynasty
Height: 61cm　Diameter of mouth: 20/20cm
Diameter of foot: 22/22cm
Qing court collection

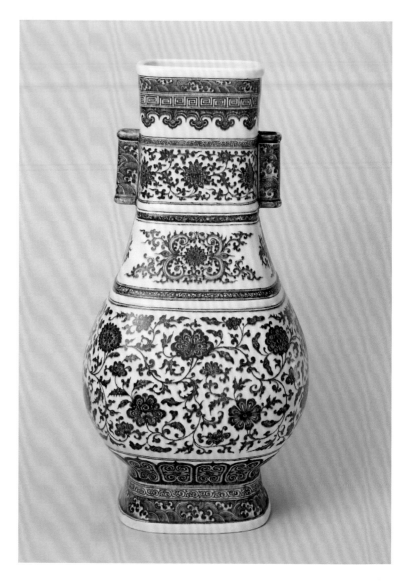

壺方形口，頸飾對稱貫耳，垂腹，方圈足，足側有用於穿帶的對稱方孔。
主體青花紋飾以纏枝花為主，輔以海水、回紋、如意雲頭、忍冬、變形
蓮瓣紋等邊飾。底青花書“大清雍正年製”篆書款。

此器仿漢壺造型，高大挺拔；青花呈色豔麗，花紋佈局工整，描繪細緻，
是一件典型的宮廷陳設瓷。

101

青花雲白龍紋夔鳳耳瓶
清雍正
高 21.5 厘米　口徑 6.9 厘米　足徑 6.9 厘米

Blue and white vase with kui-phoenix-shaped ears decorated with design of clouds and white dragons
Yongzheng period, Qing Dynasty
Height: 21.5cm　Diameter of mouth: 6.9cm
Diameter of foot: 6.9cm

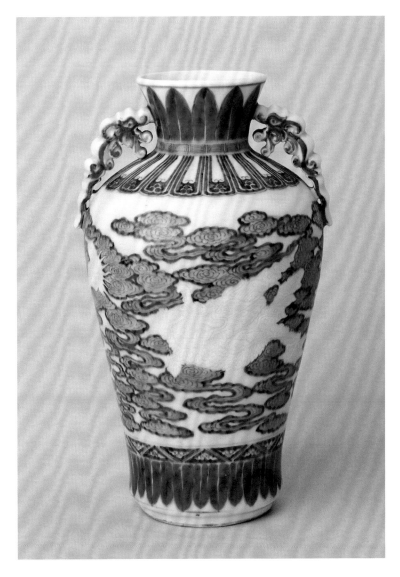

瓶敞口，短頸，弧腹漸收，口、肩相交處飾對稱夔鳳耳，折底，圈足。通體青花紋飾，頸飾蕉葉紋、回紋，肩飾變形蓮瓣，近足處繪錦紋和蕉葉紋，腹部刻劃兩條白龍穿行於青花雲海之中。底青花雙圈內書"大清雍正年製"楷書款。

此瓶造型新穎，以鏤空青花夔鳳作耳，與瓶身青花雲中所藏刻劃白龍相呼應，暗含"龍鳳呈祥"之意，青花鳳與白龍形成對比，可謂匠心獨運。

102

青花海水白龍紋天球瓶
清雍正
高 52.8 厘米　口徑 12.3 厘米　足徑 17.3 厘米
清宮舊藏

Blue and white globular vase with design of white dragons in waves
Yongzheng period, Qing Dynasty
Height: 52.8cm　Diameter of mouth: 12.3cm
Diameter of foot: 17.3cm
Qing court collection

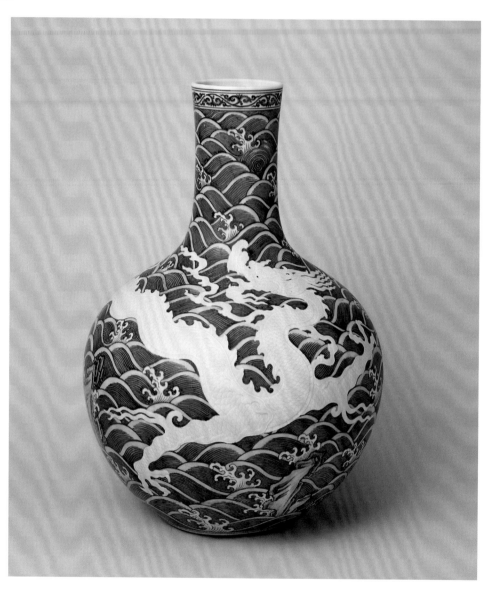

瓶直口，長頸，球形腹，圈足。通體繪青花海水地刻畫白龍紋，近足處繪海水江崖，口沿輔以忍冬紋邊飾。底青花書"大清雍正年製"篆書款。

此瓶造型豐滿渾厚，莊重古樸，為仿明"宣青"之器。但由於明、清兩代審美意趣的變化，紋飾較明代的工整規矩，而略欠豪放之氣。此時這種天球瓶還有釉裏紅白龍與青花紅彩龍紋的新品種。

青花松竹梅紋蓋罐
清雍正
通高 18 厘米　口徑 6.5 厘米　足徑 8 厘米
清宮舊藏

Blue and white covered-jar with design of pine, bamboo and plum
Yongzheng period, Qing Dynasty
Overall height: 18cm　Diameter of mouth: 6.5cm
Diameter of foot: 8cm
Qing court collection

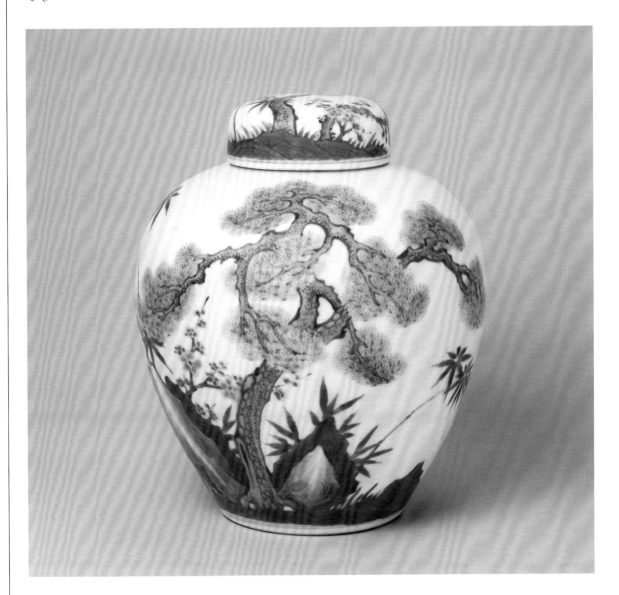

罐直口，短頸，圓腹下收，圈足，圓蓋。器身通景青花繪松、竹、梅，空間襯以洞石、靈芝等花草。底青花雙圈內書"大清雍正年製"楷書款。

此罐紋飾採用兼工帶寫的繪畫技法，用筆精細嚴謹，與康熙青花風格大相徑庭。

青花折枝瑞果紋蓋罐

清雍正

通高 29 厘米　口徑 4.5 厘米　足徑 11 厘米

清宮舊藏

Blue and white covered-jar with design of plucked sprays of auspicious fruits

Yongzheng period, Qing Dynasty

Overall height: 29cm　Diameter of mouth: 4.5cm

Diameter of foot: 11cm

Qing court collection

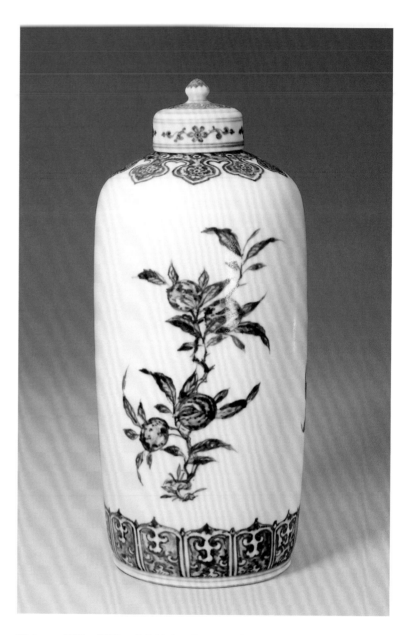

罐小口，短頸，豐肩，垂直長腹，淺圈足。寶珠鈕蓋。通體青花紋飾，主體繪枇杷、蟠桃、石榴三組，輔以如意雲頭、蓮瓣紋等邊飾。底青花書"大清雍正年製"楷書款。

此件造型新穎，青花仿"宣青"效果，青花發色暈散，紋飾中雖有類似"宣青"的黑褐斑，卻為人工重筆點染而成，惟妙惟肖。主體紋飾以三果寓意"福壽三多"。

青花纏枝蓮紋罐

105

清雍正
高 17 厘米　口徑 17.8 厘米　足徑 15 厘米

Blue and white jar with design of interlocking lotus sprays
Yongzheng period, Qing Dynasty
Height: 17cm　Diameter of mouth: 17.8cm
Diameter of foot: 15cm

罐直口，短頸，溜肩，斂腹，器口插入鎏金鏨花五孔銅膽，砂底。通體青花紋飾，主體飾纏枝蓮紋，輔以朵花、仰覆蓮瓣紋等邊飾。

此器刻意仿明代宣德青花瓷，造型、紋飾均惟妙惟肖。係造辦處特製，供宮廷陳設時插花之用。

青花折枝花紋雙繫蓋罐
清雍正
通高 6.5 厘米　口徑 2.8 厘米　足徑 5.9 厘米
清宮舊藏

Blue and white two-looped covered-jar with design of plucked floral sprays
Yongzheng period, Qing Dynasty
Overall height: 6.5cm　Diameter of mouth: 2.8cm
Diameter of foot: 5.9cm
Qing court collection

罐小口，短頸，肩兩側各有一圓形小繫，扁圓腹，淺圈足，蓋為覆扣式。通體青花紋飾，主體繪折枝四季花，輔以仰覆蓮瓣紋。底青花環書偽託"大明成化年製"楷書款。

此器完全依明代永樂朝造型、紋飾而製，精工細作，惟妙惟肖，唯青花中本應自然暈散的結晶斑為人工點成。

青花纏枝蓮紋螭耳花插
清雍正
高 24.8 厘米　口徑 6.3 厘米　足徑 7.5 厘米

Blue and white flower receptacle with hydra-shaped ears decorated with interlocking lotus sprays
Yongzheng period, Qing Dynasty
Height: 24.8cm　Diameter of mouth: 6.3cm
Diameter of foot: 7.5cm

花插分上下兩截，上截撇口，束頸；下截口邊有八孔，肩兩側各飾一螭
耳，弧腹下收，圈足。通體青花紋飾，頸飾蕉葉和回紋，肩飾朵蓮，腹部
滿繪纏枝花，近足處繪變形蓮瓣紋。底青花書"大清雍正年製"篆書款。

此器為雍正御窰廠新作，造型別致，傳世品罕見。

青花纏枝花紋花澆
清雍正
高 25 厘米　口徑 5.1 厘米　足徑 9 厘米
清宮舊藏

Blue and white sprinkler with interlocking floral design
Yongzheng period, Qing Dynasty
Height: 25cm　Diameter of mouth: 5.1cm
Diameter of foot: 9cm
Qing court collection

花澆敞口有流，細長頸，頸中部凸起，圓腹，圈足。通體青花紋飾，頸飾
蕉葉、忍冬、瓔珞紋，頸下飾蓮瓣，肩和近足處凸起，各飾變形蓮瓣紋，
腹飾折枝花紋八組。底青花書"大清雍正年製"篆書款。

此器造型美觀大方，仿自中亞銅器，青花呈色濃重豔麗，紋飾構圖勻稱，
層次分明，十分精美。

青花折枝花紋帶柄花澆
清雍正
高 20.6 厘米　口徑 4.4 厘米　足徑 7.8 厘米

Blue and white sprinkler with a handle decorated with interlocking floral design
Yongzheng period, Qing Dynasty
Height: 20.6cm　Diameter of mouth: 4.4cm
Diameter of foot: 7.8cm

花澆敞口有流，細長頸，頸中部凸起，頸、肩相交處連以曲柄，圓腹，圈足。通體青花紋飾，頸部飾串花、團花和蓮花紋，頸下飾纏枝蓮，肩部和近足處凸起，各飾變形蓮瓣紋，腹部飾折枝花八組。

此器造型古樸秀美，青花濃重豔麗，紋飾構圖勻稱，是信奉伊斯蘭教的穆斯林舉行禮拜活動的淨手用器。

青花三星圖缸

110

清雍正
高 47.5 厘米　口徑 48 厘米　足徑 39 厘米
清宮舊藏

Blue and white urn with design of Three Stars (Gods of Well-being, Official
position and Longevity)
Yongzheng period, Qing Dynasty
Height: 47.5cm　Diameter of mouth: 48cm
Diameter of foot: 39cm
Qing court collection

缸斂口，圓腹，臥足。器身通景青花繪《三星圖》，圖中老壽星手持仙桃，笑容滿面，身前站着懷抱童子的福星與持笏的祿星，周圍小童正在玩耍，或騎鹿、吹笙，或搖蓮、舉如意，空間繪流雲、蝙蝠、仙鶴、松樹、山石、花草。

此缸青花呈色淡雅，繪工精細。紋飾含有多種吉祥寓意："三星高照"、"松鶴延年"、"福祿雙全"、"連生貴子"。

青花鶴鹿圖缸
清雍正
高 47 厘米　口徑 46 厘米　足徑 36 厘米
清宮舊藏

Blue and white urn with design of deer and cranes
Yongzheng period, Qing Dynasty
Height: 47cm　Diameter of mouth: 46cm
Diameter of foot: 36cm
Qing court collection

缸斂口，圓腹，臥足。器身通景青花繪《鶴鹿圖》，圖中山巒坡地連綿逶
迤，松、竹、梅挺拔茂盛，卓木葱鬱，為"歲寒三友"之意；空中有祥雲
飛鶴，林中有梅花鹿先後相隨，以諧音寓"六合同春"吉祥意。

此器青花豔麗而略有暈散，紋飾用筆淡逸清遠，有超然塵外之趣。

青花折枝花果紋缸
清雍正
高 23.5 厘米　口徑 36.8 厘米　足徑 17.3 厘米
清宮舊藏

Blue and white urn with design of plucked floral sprays
Yongzheng period, Qing Dynasty
Height: 23.5cm　Diameter of mouth: 36.8cm
Diameter of foot: 17.3cm
Qing court collection

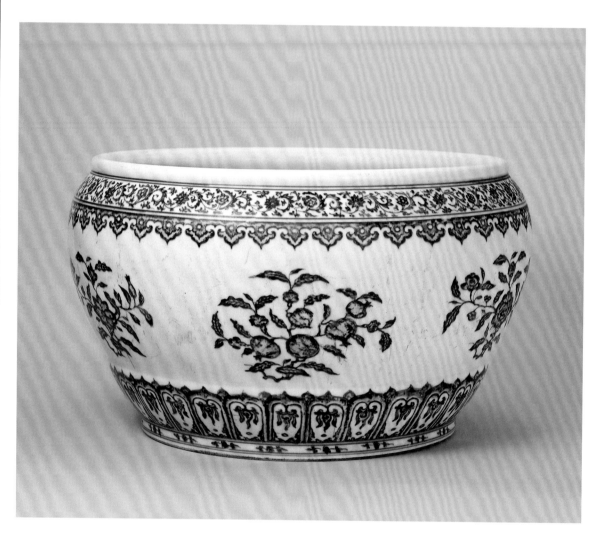

缸唇口，圓腹下斂，近足處凸起一周，臥足。主體青花繪折枝瑞果花卉，輔以如意雲頭、纏枝花、朵花紋等邊飾。近足處飾變形蓮瓣紋。底青花書"大清雍正年製"篆書款。

此缸胎體厚重，青花豔麗，紋飾層次分明，描繪細膩，青花仿明代"宣青"效果，幾可亂真，但器型卻為此時新創。

113

青花草花紋書燈
清雍正
通高 14.3 厘米　口徑 3 厘米　足徑 6 厘米
清宮舊藏

Blue and white reading lamp with herb design
Yongzheng period, Qing Dynasty
Overall height: 14.3cm　Diameter of mouth: 3cm
Diameter of foot: 6cm
Qing court collection

燈唇口，短頸，扁圓腹，下承立柱托盤，腹一側有流，另一側有曲柄與托盤相連，盤一側伸出鴨嘴狀流，圈足，附圓蓋。通體青花繪數層草花，每層間隔以圓珠紋。底青花書"大清雍正年製"楷書款。

此燈是文房用具，造型及紋飾均仿明宣德青花書燈式樣，器型端莊秀巧，青花純淨鮮豔，紋飾樸素大方。雍正仿明宣德青花瓷很多，但仿造這種書燈的卻極為少見，此件應為奉旨燒造的御用瓷。

114

青花雲龍紋盤
清雍正
高 4 厘米　口徑 20.5 厘米　足徑 12.6 厘米

Blue and white plate with design of clouds and dragons
Yongzheng period, Qing Dynasty
Height: 4cm　Diameter of mouth: 20.5cm
Diameter of foot: 12.6cm

盤敞口，弧腹，圈足。通體青花紋飾，盤心飾雲龍紋，裏外壁飾行龍，周圍襯以朵雲。

此器為仿明正德青花雲龍盤的風格，其青花呈色藍中泛紫、灰，龍首雙目位於一側，鬃鬣前衝，爪如風輪，均含有明代龍紋的神韻。

115

青花菊瓣紋碗

清雍正

高6厘米　口徑10厘米　足徑2.9厘米

Blue and white bowl with chrysanthemum-petal design
Yongzheng period, Qing Dynasty
Height: 6cm　Diameter of mouth: 10cm
Diameter of foot: 2.9cm

碗敞口，深腹，小圈足，足內凹。通體青花紋飾，碗心飾花形圖案，裏口沿飾忍冬紋，外口沿飾回紋，外壁飾菊瓣紋，套勾海石榴紋。

此碗呈雞心狀，故稱"雞心碗"，仿明永樂青花燒造，神妙入微，幾可亂真，為雍正仿古瓷的佳作。

青花穿花龍紋梅瓶

清乾隆
高 33 厘米　口徑 7.2 厘米　足徑 13.7 厘米
清宮舊藏

Blue and white prunus vase with design of dragons among flowers
Qianlong period, Qing Dynasty
Height: 33cm　Diameter of mouth: 7.2cm
Diameter of foot: 13.7cm
Qing court collection

瓶口微撇，短頸，豐肩，長圓腹下斂，圈足。主體紋飾為青花繪穿花龍紋，輔以海水、蓮瓣紋等邊飾。底青花書"大清乾隆年製"篆書款。

據《乾隆記事檔》記載，此為乾隆三年（1738）御窰廠奉旨而燒的"仿宣窰青花"之一。其青花翠麗，略有暈散，繪工精細，尚有雍正仿明代"宣青"遺風，但瓶的肩部轉折處及龍的形象與明代有所不同。

青花折枝花果紋梅瓶
清乾隆
高 33.2 厘米　口徑 7.2 厘米　足徑 12.8 厘米

Blue and white prunus vase with design of plucked sprays of flowers and fruits
Qianlong period, Qing Dynasty
Height: 33.2cm　Diameter of mouth: 7.2cm
Diameter of foot: 12.8cm

青花折枝花果紋梅瓶
清乾隆

瓶小口，短頸，豐肩，斂腹，圈足。主體青花繪折枝四季花卉與瑞果，輔以變形蓮瓣、朵花、蕉葉紋等邊飾。底青花書"大清乾隆年製"篆書款。

此器造型、紋飾皆仿明宣德青花，即是《乾隆記事檔》中記載的戊午（1738）六月御窯廠接旨仿燒的"宣窯青花三果梅瓶"。

青花九龍戲珠紋瓶
清乾隆
高 70.5 厘米　口徑 22.3 厘米　足徑 24.6 厘米

**Blue and white vase with design of nine dragons playing
with a pearl**
Qianlong period, Qing Dynasty
Height: 70.5cm　Diameter of mouth: 22.3cm
Diameter of foot: 24.6cm

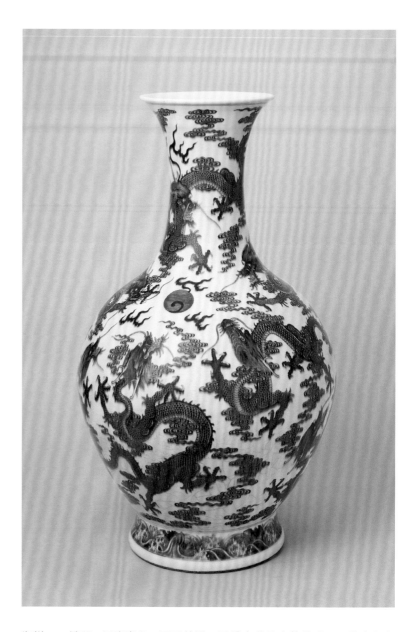

瓶撇口，長頸，圓腹漸收，圈足外撇。通體青花繪九龍戲珠，足牆有海水
紋邊飾。

此瓶器型高大，比例協調，青花濃淡有致，線條流暢，龍的形態生動，富
於變化，細頸五爪，矯健有力，為乾隆早期官窰的青花佳作。

青花山水人物圖膽瓶

清乾隆
高 58.5 厘米　口徑 7.5 厘米　足徑 18 厘米
清宮舊藏

119

Blue and white gall-shaped vase with design of landscape and figures
Qianlong period, Qing Dynasty
Height: 58.5cm　Diameter of mouth: 7.5cm
Diameter of foot: 18cm
Qing court collection

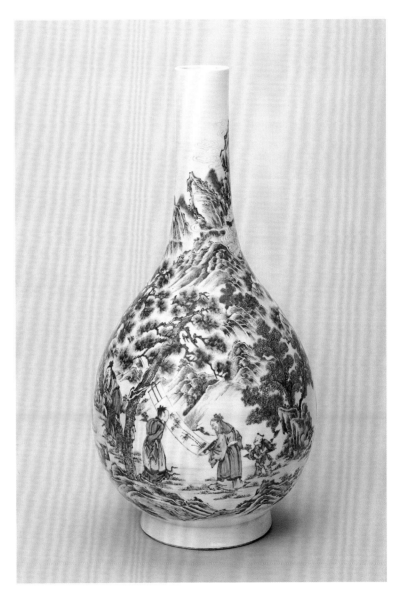

瓶直口，長頸，垂腹，圈足。通景青花繪《高士圖》，圖中重巒疊嶂，草木繁茂，數人在松林間，撫琴、對弈、吟詩、賞畫，逍遙自在。底青花書"大清乾隆年製"篆書款。

此瓶形若垂膽，故稱"膽瓶"。青花呈色淡雅，所繪人物神態自若，相互顧盼，頗有神氣，襯以如詩如畫的景色，烘托出恬靜、清逸的意境。

青花桃蝠圖瓶
清乾隆
高 25.5 厘米　口徑 7.5 厘米　足徑 10.8 厘米
清宮舊藏

Blue and white vase with design of peaches and bats
Qianlong period, Qing Dynasty
Height: 25.5cm　Diameter of mouth: 7.5cm
Diameter of foot: 10.8cm
Qing court collection

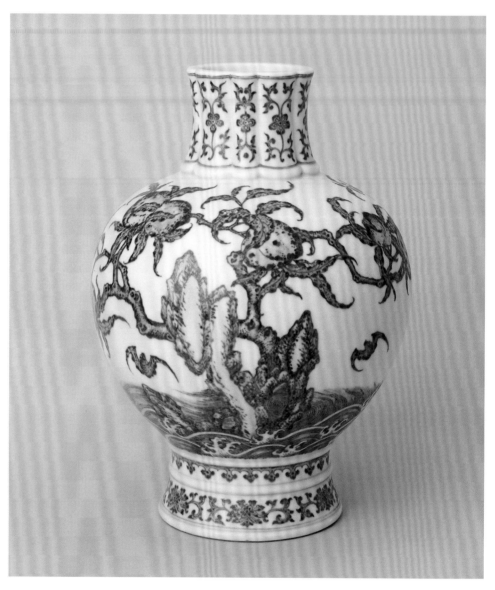

瓶花口，瓜棱式頸，溜肩，圓腹漸收，圈足外撇。通體青花紋飾，頸飾折枝花紋，腹通景繪桃樹、山石、蝙蝠、海水，近足處繪如意雲頭紋，足牆飾纏枝花卉紋。底青花書 "大清乾隆年製" 篆書款。

此瓶胎骨堅硬，造型優美，青花色調鮮豔，紋飾佈局和描繪技法鮮明地反映出清代宮廷的裝飾風尚。圖中桃象徵長壽，蝠 "福" 諧音，畫面寓意為 "壽山福海"。

青花纏枝花紋蒜頭尊
清乾隆
高 52.2 厘米　口徑 9 厘米　足徑 17 厘米

Blue and white garlic-head-shaped jar with interlocking floral design
Qianlong period, Qing Dynasty
Height: 52.2cm　Diameter of mouth: 9cm
Diameter of foot: 17cm

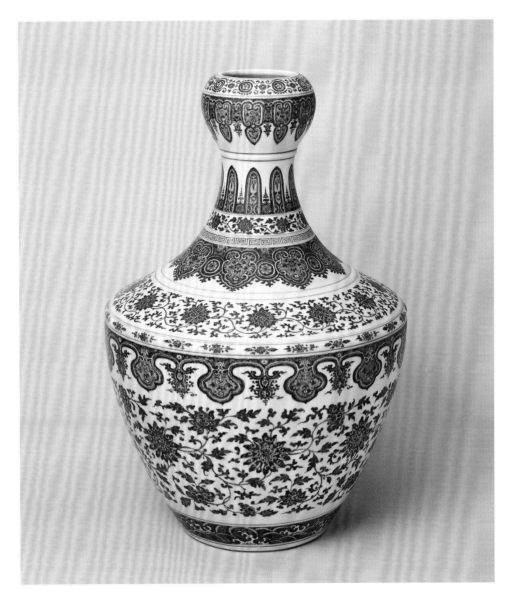

尊蒜頭口，束頸，折肩，弧腹下斂，圈足。通體青花紋飾，口沿下飾朵花及變形蕉葉紋，頸飾變形蕉葉、纏枝蓮、回紋及如意形花卉，肩飾纏枝蓮、折枝花及如意形花卉，腹滿繪纏枝蓮，近足處繪海水紋。底青花書"大清乾隆年製"篆書款。

此尊造型端莊典雅，青花濃豔青翠，裝飾繁縟，繪工嫻熟，為仿雍正時期新創器型，即是《乾隆記事檔》中所記乾隆三年（1738）傳旨燒造的"宣窰青花白地蒜頭尊"。

青花纏枝花紋紙槌瓶
清乾隆
高 63 厘米　口徑 13.6 厘米　足徑 23 厘米

Blue and white paper-mallet-shaped vase with design of interlocking floral sprays
Qianlong period, Qing Dynasty
Height: 63cm　Diameter of mouth: 13.6cm
Diameter of foot: 23cm

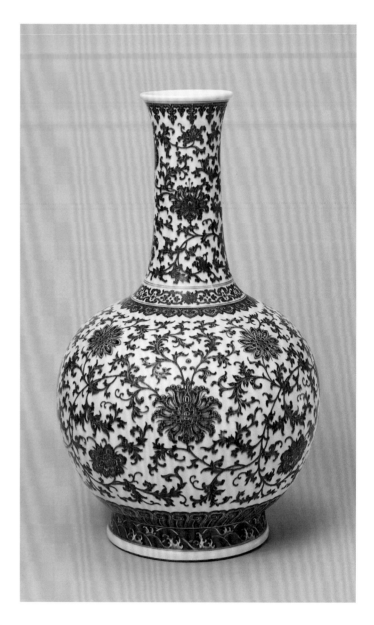

青花纏枝花紋紙槌瓶

瓶撇口，長頸，圓腹，圈足。通體青花紋飾，頸、腹滿繪纏枝花紋，輔以變形如意雲頭、變形蓮瓣、海水紋等邊飾。底青花書"大清乾隆年製"篆書款。

此瓶即為《乾隆記事檔》中所稱"宣窰青花放大紙槌瓶"，其造型高大，青花色澤鮮豔，紋飾繁縟富麗，堪稱乾隆青花瓷中的佳作。

青花瓔珞纏枝蓮紋瓶
清乾隆
高 59.7 厘米　口徑 21.2 厘米　足徑 18.5 厘米

Blue and white vase with design of interlocking lotus sprays
Qianlong period, Qing Dynasty
Height: 59.7cm　Diameter of mouth: 21.2cm
Diameter of foot: 18.5cm

瓶撇口，長頸，弧腹漸收，圈足。通體青花紋飾，口沿飾如意雲頭紋，頸、腹繪纏枝蓮，蓮花瓣呈牡丹式，肩及近足處均飾瓔珞。底青花書"大清乾隆年製"篆書款。

瓔珞本為菩薩裝，此處用於觀音瓶的紋飾，含義不言而喻。此瓶為唐英畫樣，在《乾隆記事檔》中稱"宣窯青花觀音瓶"，乾隆皇帝對其格外關愛，就造型式樣曾傳旨："脖子粗些，要撇口。"

青花纏枝蓮紋六聯瓶
清乾隆
高 17 厘米　口徑 3.1 厘米　足徑 3 厘米
清宮舊藏

Blue and white sextuple vase with design of interlocking
lotus sprays
Qianlong period, Qing Dynasty
Height: 17cm　Diameter of mouth: 3.1cm
Diameter of foot: 3cm
Qing court collection

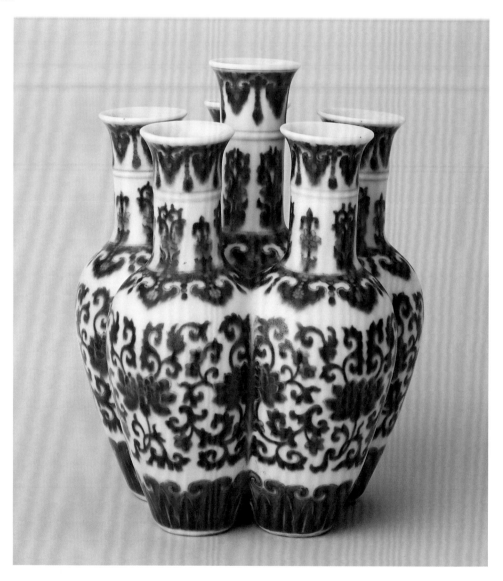

瓶呈六瓶聯體式，單瓶為撇口，頸有凸起弦紋，弧腹漸收，圈足。通體青花紋飾，口沿下及肩飾瓔珞、如意，腹繪纏枝蓮，近足處繪海水蕉葉紋。底青花書"乾隆年製"篆書款。

此瓶造型奇巧，工藝高超，青花呈色鮮豔，佈局和諧，疏密有致，纏枝蓮紋婉轉流暢，令人賞心悅目。

青花纏枝花紋七孔方瓶

清乾隆
高 31 厘米　口徑 8.5 厘米　足徑 8.5 厘米
清宮舊藏

Blue and white square vase with seven spouts decorated with design of interlocking floral sprays
Qianlong period, Qing Dynasty
Height: 31cm　Diameter of mouth: 8.5cm
Diameter of foot: 8.5cm
Qing court collection

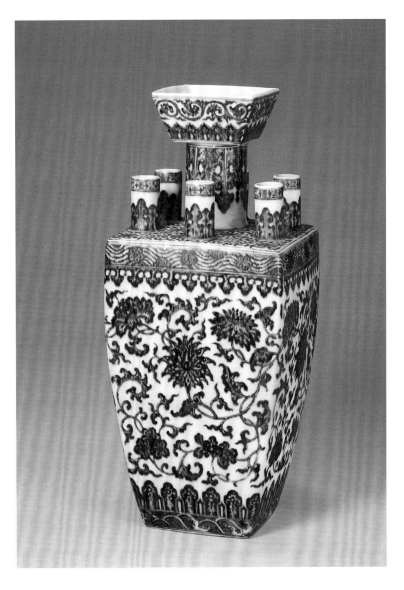

瓶口呈斗式，圓頸，方折肩，肩上出管狀六孔，方弧腹，方足。通體青花紋飾，腹飾纏枝花紋，輔以忍冬、蓮瓣、蕉葉、落花流水、垂葉花和海水紋等邊飾。底青花書“大清乾隆年製”篆書款。

此瓶造型新穎，七孔用於插花，寓意為佛教中的吉祥七寶。

青花龍壽紋螭耳六方瓶

清乾隆

高 57.4 厘米　口徑 14 厘米　足徑 15 厘米

清宮舊藏

Blue and white hexagonal jar with hydra-shaped ears decorated with design of dragons and character "Shou"(longevity)

Qianlong period, Qing Dynasty

Height: 57.4cm　Diameter of mouth: 14cm

Diameter of foot: 15cm

瓶呈六方形，撇口，直頸飾對稱螭耳，斂腹，圈足外撇。通體青花紋飾，口沿飾回紋，頸上下對稱飾如意雲頭及變形蓮紋，中間寫篆書 "壽" 字，腹繪正面龍抱篆書 "壽" 字寶珠，肩、足牆皆飾回紋，近足處繪變形蟬紋、螭紋和聯珠紋。底青花書 "大清乾隆年製" 篆書款。

此瓶為當時的督窰官唐英親自畫樣，造型新穎，清代舊稱 "尊"，青花豔麗，紋飾含祝壽之意，深得乾隆皇帝的喜愛，曾傳旨稱讚："此尊花樣、款式甚好。"

青花雲龍紋天球瓶
清乾隆
高 53.7 厘米　口徑 11.7 厘米　足徑 16.5 厘米

Blue and white globular vase with cloud-and-dragon design
Qianlong period, Qing Dynasty
Height: 53.7cm　Diameter of mouth: 11.7cm
Diameter of foot: 16.5cm

瓶直口，長頸，球形腹，圈足。通體青花紋飾，口沿繪靈芝，頸及腹滿繪雲龍，近足處繪海水紋。底青花書 "大清乾隆年製" 篆書款。

此瓶即為乾隆三年 (1738) 御窰廠奉旨燒造的 "宣窰放大天球瓶"，是精工細作的宮廷陳設大器。

青花八仙圖葫蘆瓶
清乾隆
高 57.5 厘米　口徑 15.5 厘米　足徑 21 厘米
清宮舊藏

Blue and white calabash-shaped vase with design of the eight immortals
Qianlong period, Qing Dynasty
Height: 57.5cm　Diameter of mouth: 15.5cm
Diameter of foot: 21cm
Qing court collection

瓶呈葫蘆式，撇口，短頸，頸飾對稱夔鳳耳，雙圓腹，圈足。通體青花紋飾，口飾如意雲頭，頸飾瓔珞、蕉葉、回紋，上腹繪祥雲蝙蝠，下腹繪《八仙渡海圖》，列位仙人足踏流雲漂於海上。近足處繪錦地四蝠紋。底青花書"大清乾隆年製"篆書款。

此瓶造型奇特，青花艷麗，繪工精細，八仙神采飄逸，這一精美之器為當時督窯官唐英創新之作。

青花蝙蝠紋葫蘆瓶
清乾隆
高 59 厘米　口徑 9.3 厘米　足徑 22.5 厘米
清宮舊藏

Blue and white calabash-shaped vase with bat design
Qianlong period, Qing Dynasty
Height: 59cm　Diameter of mouth: 9.3cm
Diameter of foot: 22.5cm
Qing court collection

瓶呈葫蘆形，直口，雙圓腹，束腰，圈足。通體青花滿繪纏枝葫蘆，飛翔
的蝙蝠穿插其中，口沿與近足處飾回紋與蕉葉。

此瓶是一件典型的宮廷陳設器，製作精細，描繪入微，富有鄉土氣息，其
造型與紋飾遙相呼應，寓意為"福祿萬代"。

青花荷花圖貫耳瓶
清乾隆
高 55 厘米　口徑 11 厘米　足徑 18 厘米
清宮舊藏

Blue and white vase with pierced handles decorated with lotus design
Qianlong period, Qing Dynasty
Height: 55cm　Diameter of mouth: 11cm
Diameter of foot: 18cm
Qing court collection

瓶直口，長頸，頸兩側有貫耳，折肩，弧腹下斂，圈足。頸、耳、肩、腹皆以青花通景繪《荷花圖》，口、肩、近足處輔以海水紋邊飾。底青花書"大清乾隆年製"篆書款。

此瓶造型端莊古樸，線條曲折，富於變化；青花色澤明快，所繪盛開的荷花花瓣飽滿，花葉繁茂，表現出中國繪畫的藝術魅力，並體現了畫工對大自然細緻入微的觀察，是乾隆青花器中精工華美之作。

青花蓮托八寶紋貫耳瓶
清乾隆
高 60 厘米　口徑 13.5 厘米　足徑 18.9 厘米

Blue and white vase with pierced handles decorated with design of lotus
flower supporting the eight Buddhist emblems
Qianlong period, Qing Dynasty
Height: 60cm　Diameter of mouth: 13.5cm
Diameter of foot: 18.9cm

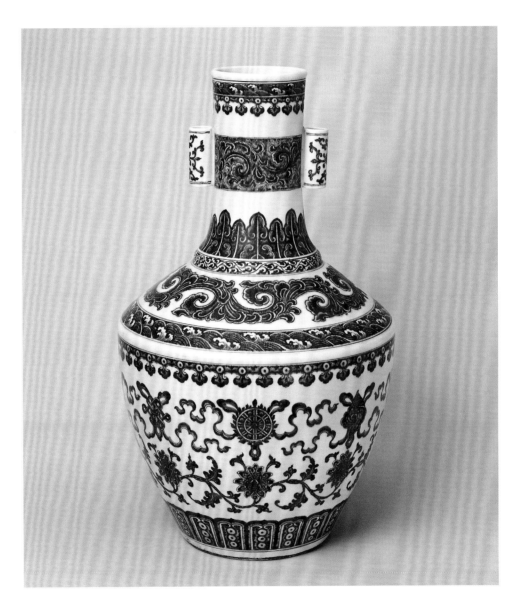

瓶直口，長頸，兩側有貫耳，折肩，弧腹下斂，圈足。通體青花紋飾，口
沿飾海水和如意雲頭紋，頸中部繪青花地捲葉紋，耳繪蓮花紋，頸下部飾
蕉葉和忍冬，肩部飾捲葉和海水紋，腹部繪如意和蓮托八寶，近足處繪變
形蓮瓣紋。底青花書"大清乾隆年製"篆書款。

此瓶造型端莊，青花豔麗，紋飾精細，即為乾隆三年（1738）御窰廠奉旨
燒造所稱的"宣窰放大雙管直口尊"。

青花雲龍紋背壺
清乾隆
高 43 厘米　口徑 8 厘米　足徑 10/8 厘米
清宮舊藏

Blue and white back-ewer with two ears decorated with design of
clouds and dragons
Qianlong period, Qing Dynasty
Height: 43cm　Diameter of mouth: 8cm
Diameter of foot: 10/8cm
Qing court collection

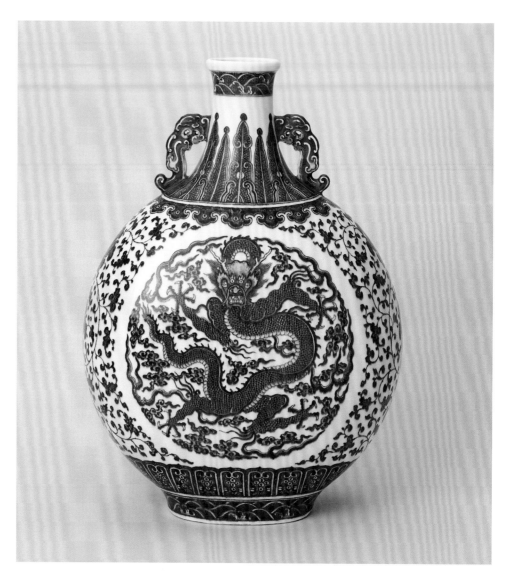

壺唇口，短頸，頸、肩相交處飾對稱夔鳳耳，扁圓腹，橢圓形圈足。通體
青花紋飾，口沿飾海水，頸飾蕉葉，腹部纏枝蓮開光內繪正面雲龍，近足
處飾蓮瓣紋。底青花書"大清乾隆年製"篆書款。

此壺在明代造型基礎上有所修改，即《乾隆記事檔》中所稱"宣窰青花放
大馬掛瓶"，為乾隆三年（1738）御窰廠奉旨而作，其氣韻雍容華貴，為宮
廷陳設瓷上品。

青花纏枝花紋八方出戟尊

133

清乾隆
高 38.3 厘米　口徑 15.8/14.5 厘米　足徑 15.3/14 厘米
清宮舊藏

**Blue and white octagonal jar with halbered-shaped handles decorated with
interlocking floral sprays**
Qianlong period, Qing Dynasty
Height: 38.3cm　Diameter of mouth: 15.8/14.5cm
Diameter of foot: 15.3/14cm
Qing court collection

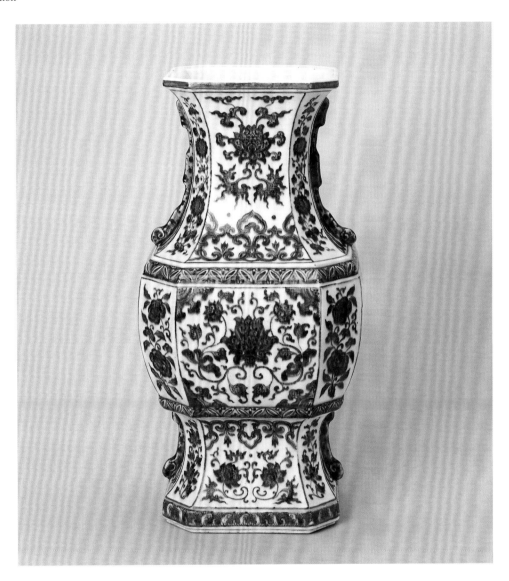

尊呈八方形，撇口，寬頸，折肩，弧腹，近足處外撇，頸與高足各飾對稱
出戟耳，八方圈足。通體青花紋飾分三層，頸繪折枝蓮和串枝菊，腹繪纏
枝蓮與串枝花，高足繪折枝蓮，每層紋飾以變形花卉及海水紋相隔。底
青花書"大清乾隆年製"篆書款。

此尊為仿古青銅器造型，而青花紋飾則具有乾隆朝的時代特色。

青花鹿鶴圖燈籠尊

134

清乾隆
高 53 厘米　口徑 13 厘米　足徑 15 厘米
清宮舊藏

Blue and white lantern-shaped jar with design of deer and cranes
Qianlong period, Qing dynasty
Height: 53cm　Diameter of mouth: 13cm
Diameter of foot: 15cm
Qing court collection

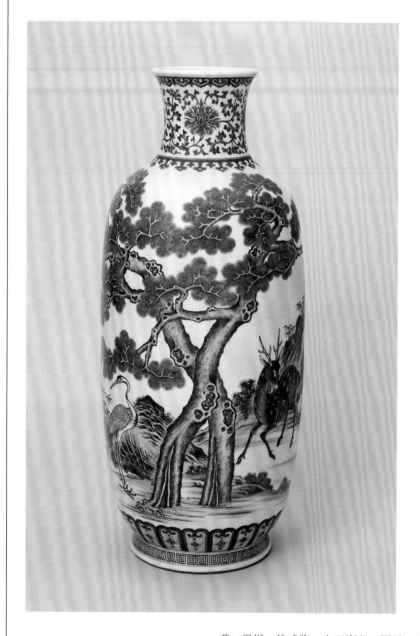

尊口微撇，筒式腹，上下漸收，圈足。通體青花紋飾，口沿下和肩部各飾
如意雲頭紋，頸飾纏枝牡丹紋，腹繪松樹、仙鶴與梅花鹿，點綴以靈芝、
蝙蝠、山石及花草，近足處飾變形蓮瓣紋，足牆飾回紋。

此器因形似燈籠而得名，吉祥紋飾，以鹿諧"六"音，鶴諧"合"音，既合
"松鶴延年"的美意，又有"六合同春"的祝願，為清中期官、民窰青花瓷
中習見的紋飾題材。

青花異獸圖燈籠尊
清乾隆
高 56 厘米　口徑 24 厘米　足徑 26 厘米

Blue and white lantern-shaped jar with design of rare animals
Qianlong period, Qing Dynasty
Height: 56cm　Diameter of mouth: 24cm
Diameter of foot: 26cm

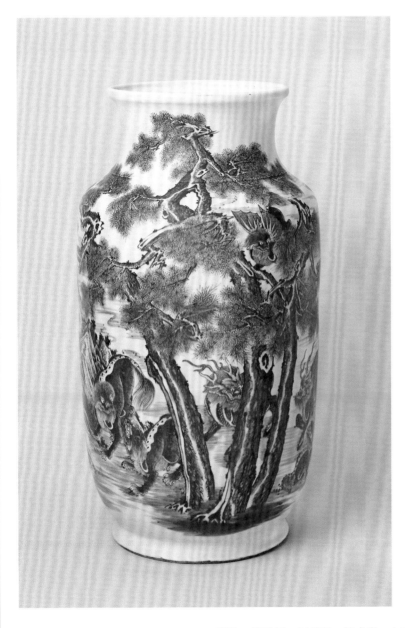

尊撇口微捲唇，短粗頸，筒式腹，上下漸收，圈足外撇。器身通景青花繪
麒麟、獅子、飛豹等異獸在松樹林中嬉戲，空間襯以流雲、蝙蝠、山石、
花草等。

此器為乾隆時習見造型，但其青花紋飾卻十分罕見，彌足珍貴。

青花纏枝花紋鳩耳尊
清乾隆
高 47 厘米　口徑 21 厘米　足徑 23 厘米
清宮舊藏

**Blue and white jar with turtledove-shaped ears decorated with
interlocking floral sprays**
Qianlong period, Qing Dynasty
Height: 47cm　Diameter of mouth: 21cm
Diameter of foot: 23cm
Qing court collection

尊直口，短頸，飾對稱鳩耳啣環，圓腹下垂，圈足微撇。通體青花紋飾，頸飾纏枝寶相花，腹飾纏枝花，整體輔以變形靈芝、變形如意雲頭、變形蓮瓣、忍冬紋等邊飾。底青花書"大清乾隆年製"篆書款。

此尊沿用雍正朝造型、紋飾，其鳩耳含有"長壽"之意。《後漢書》云："八十九十禮有加賜，玉杖長九尺，端以鳩鳥為飾。鳩者，不噎之鳥也。欲老人不噎。"

青花八寶紋螭耳尊
清乾隆
高 30.5 厘米　口徑 12.1 厘米　足徑 10.1 厘米
清宮舊藏

Blue and white jar with hydra-shaped ears decorated with design of the eight Buddhist emblems
Qianlong period, Qing Dynasty
Height: 30.5cm　Diameter of mouth: 12.1cm
Diameter of foot: 10.1cm
Qing court collection

尊盤口，短頸，肩飾對稱螭耳，弧腹下斂，圈足。主體青花繪纏枝番蓮托八寶，輔以聯珠、蕉葉、變形蓮瓣紋等邊飾。底青花書"大清乾隆年製"篆書款。

此尊精工細作，紋飾華麗，造型古雅俊美，為當時督窰官唐英新創式樣。八寶即指藏傳佛教中的八件吉祥物。

青花花果紋獸耳壺
清乾隆
高 54 厘米　口徑 26.5/19.5 厘米　足徑 24/18 厘米

Blue and white pot with animal-shaped ears decorated with flower and
fruit design
Qianlong period, Qing Dynasty
Height: 54cm　Diameter of mouth: 26.5/19.5cm
Diameter of foot: 24/18cm

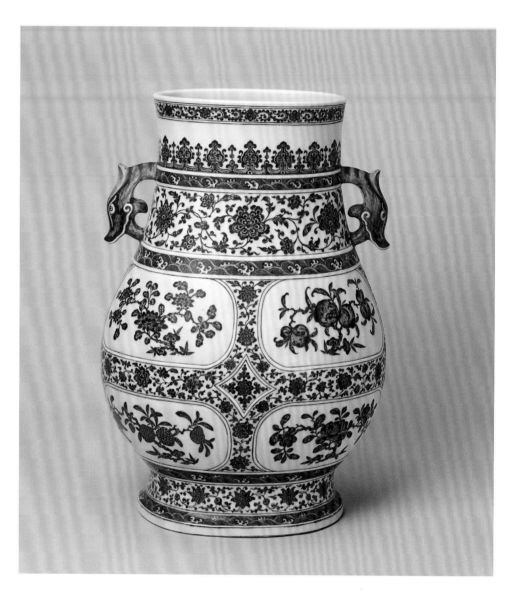

壺敞口，短粗頸，肩飾對稱雙獸耳，扁圓腹下垂，橢圓形圈足外撇。通體
青花紋飾，口沿繪纏枝花，頸部飾變形如意雲頭、海水、纏枝蓮紋，腹部
兩面以纏枝蓮為地，各有四個橢圓形開光，內繪折枝花果，足牆繪纏枝蓮
和海水。底青花書"大清乾隆年製"篆書款。

此壺胎體厚重，造型古樸，仿自春秋時期青銅壺式樣。釉面光潔平滑，青
花濃重鮮豔，紋飾疏密有致，層次分明，為乾隆青花的上品。

139

青花纏枝蓮紋如意耳扁壺
清乾隆
高 53 厘米　口徑 7.5 厘米　足徑 16/10 厘米
清宮舊藏

Blue and white flask with Ruyi-sceptre-shaped ears decorated with
interlocking lotus sprays
Qianlong period, Qing Dynasty
Height: 53cm　Diameter of mouth: 7.5cm
Diameter of foot: 16/10cm
Qing court collection

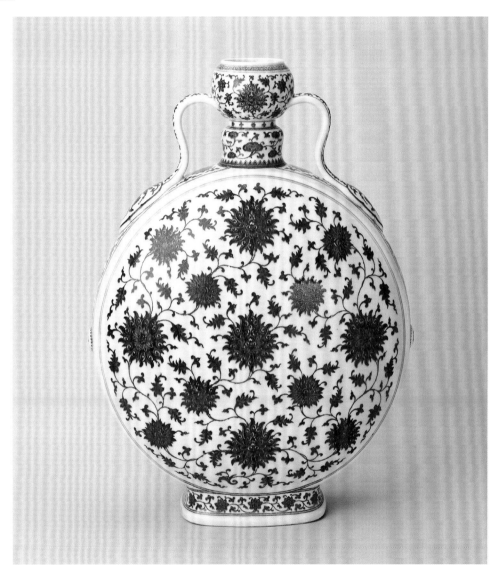

壺蒜頭口，短頸，口、肩相交處飾對稱如意耳，扁圓腹，腹兩側各凸起一
鼓釘，長方形足。通體青花繪纏枝蓮，輔以朵花、纏枝靈芝、折枝花紋
等邊飾。底青花書"大清乾隆年製"篆書款。

此器造型、紋飾皆仿自明代宣德青花瓷，為清官窰仿明官窰之作。

青花八寶紋賁巴壺
清乾隆
通高 23.5 厘米　口徑 9.1 厘米
清宮舊藏

Blue and white Tibetan Benba pot with design of the eight Buddhist emblems
Qianlong period, Qing Dynasty
Overall height: 23.5cm
Diameter of foot: 9.1cm
Qing court collection

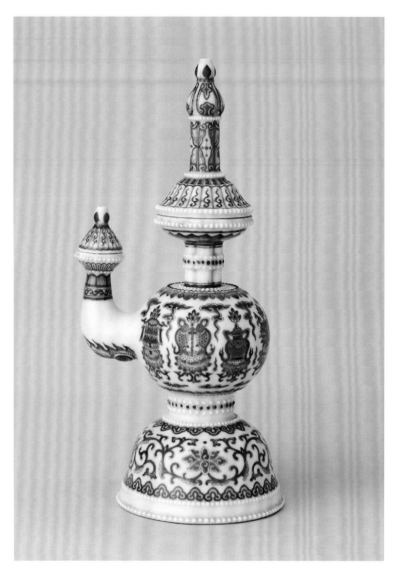

壺呈塔形，口、流均有蓋，曲流與圓腹相連，下承覆缽式底托。主體紋飾為青花繪蓮托八寶，輔以纏枝蓮、蕉葉、如意雲頭、蓮瓣紋以及凸塑聯珠紋。底青花雙框內書"大清乾隆年製"篆書款。

清皇室信仰藏傳佛教，其中尤以乾隆皇帝為最，他不僅以章嘉・若必多吉為師，聽受佛法，還在皇宮中供設壇城。此壺造型仿自藏族銀製賁巴壺形式，為乾隆皇帝與國師修持密法時用器。

青花雲龍紋缸

141

清乾隆
高 46 厘米　口徑 42.5 厘米　足徑 34 厘米
清宮舊藏

Blue and white urn with cloud-and-dragon design
Qianlong period, Qing Dynasty
Height: 46cm　Diameter of mouth: 42.5cm
Diameter of foot: 34cm
Qing court collection

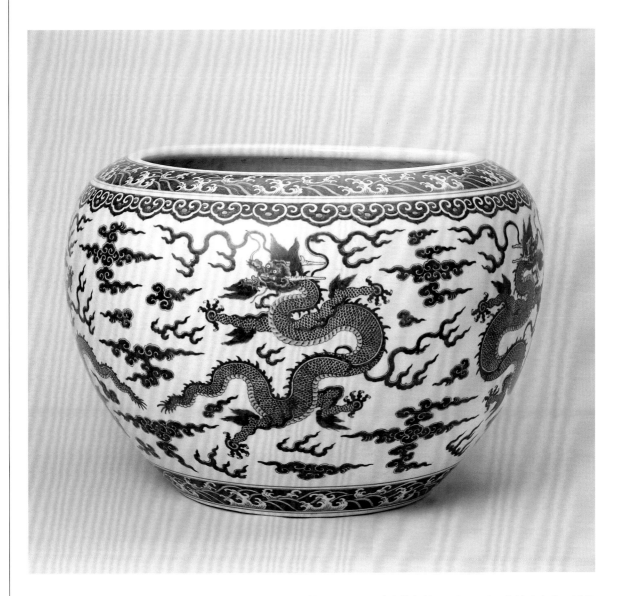

缸斂口，圓腹下斂，圈足。通體青花紋飾，口沿及近足處飾海水紋，肩飾
如意雲頭紋，腹繪雲龍。底青花書"大清乾隆年製"篆書款。

此缸造型敦厚，線條圓潤，青花藍中泛灰，所繪龍紋神妙入微，別有天地。

青花纏枝蓮紋缽
清乾隆
高 18 厘米　口徑 19 厘米

Blue and white amls bowl with interlocking lotus sprays
Qianlong period, Qing Dynasty
Height: 18cm　Diameter of mouth: 19cm

缽斂口，端肩，斂腹，圈底。口沿無釉露胎。主體紋飾為青花繪纏枝蓮
紋，輔以如意雲頭、纏枝花紋等邊飾。

此缽即為《乾隆記事檔》中記載的，乾隆三年（1738）御窯廠奉旨而燒製
的"宣窯青花缽盂缸"。其造型新穎，青花濃豔，紋飾流暢，為乾隆皇帝
修持密法之器。

青花雲龍紋瓶
清嘉慶
高 17.4 厘米　口徑 5.2 厘米　足徑 6.5 厘米
清宮舊藏

Blue and white vase with cloud-and-dragon design
Jiaqing period, Qing Dynasty
Height: 17.4cm　Diameter of mouth: 5.2cm
Diameter of foot: 6.5cm
Qing court collection

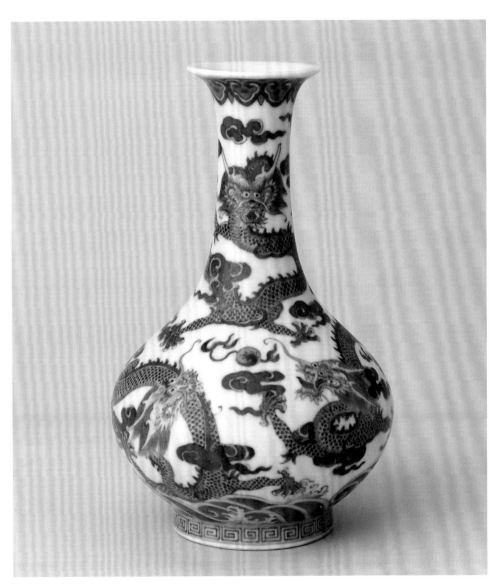

瓶撇口，長頸，圓腹，圈足。通體青花紋飾，口沿繪如意雲頭紋，頸、腹
繪三雲龍戲珠，近足處繪海水，足牆繪回紋。底青花書“大清嘉慶年製”
篆書款。

此瓶造型優美，線條流暢，青花豔麗，是典型的嘉慶官窯製品。

青花夔鳳紋瓶
清嘉慶
高 20.6 厘米　口徑 3.5 厘米　足徑 6.2 厘米
清宮舊藏

Blue and white vase with kui-phoenix design
Jiaqing period, Qing Dynasty
Height: 20.6cm　Diameter of mouth: 3.5cm
Diameter of foot: 6.2cm
Qing court collection

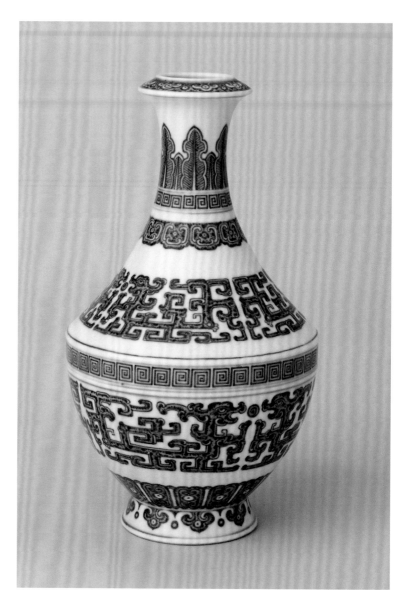

瓶斂口，長頸，折肩，收腹，圈足外撇。主體青花繪夔鳳紋，輔以蕉葉、
回紋、如意雲頭、變形蓮瓣紋等邊飾。底青花書"大清嘉慶年製"篆書款。

此瓶造型挺秀，青花呈色豔麗，紋飾層次分明，古樸雅致。

青花折枝花紋蒜頭瓶
清嘉慶
高 28 厘米　口徑 3.7 厘米　足徑 8.6 厘米

Blue and white garlic-head-shaped vase with design of plucked floral sprays
Jiaqing period, Qing Dynasty
Height: 28cm　Diameter of mouth: 3.7cm
Diameter of foot: 8.6cm

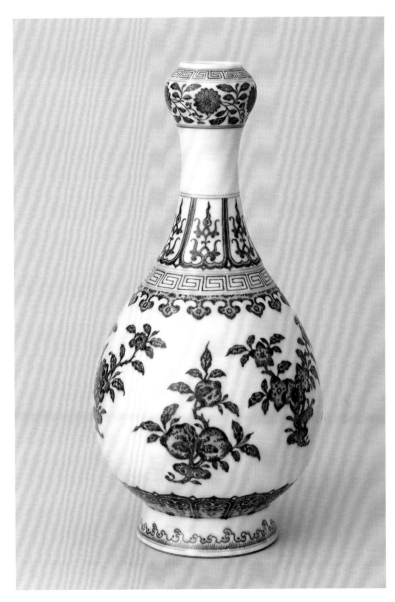

青花折枝花紋蒜頭瓶
清嘉慶

瓶蒜頭口，長頸，垂腹，圈足微外撇。主體青花繪四季折枝花果，輔以回紋、纏枝花、變形蓮瓣、如意雲頭、浪花紋等邊飾。底青花書"大清嘉慶年製"篆書款。

此瓶造型俊秀，青花豔麗，紋飾構圖嚴謹，層次分明，反映出嘉慶青花瓷器的製作水平。

146

青花蟠螭紋綬帶耳葫蘆瓶
清嘉慶
高 18 厘米　口徑 2.5 厘米　足 4.1/6.1 厘米
清宮舊藏

Blue and white calabash-shaped vase with ribbon-shaped ears decorated
with hydra design
Jiaqing period, Qing Dynasty
Height: 18cm　Diameter of mouth: 2.5cm
Diameter of foot: 4.1/6.1cm
Qing court collection

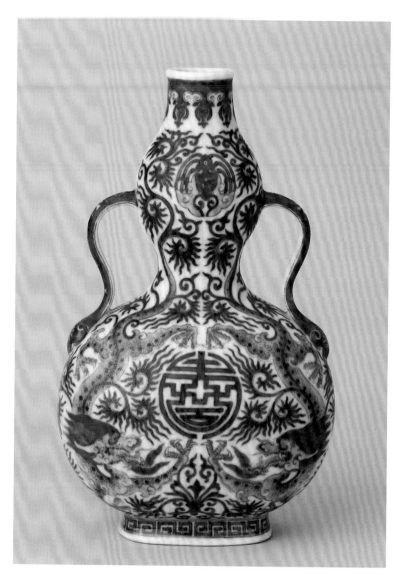

瓶呈葫蘆式，束腰，兩側飾對稱綬帶耳，圈足。通體青花紋飾，口沿飾變
形如意雲頭，腹部兩面均繪兩條蟠螭托團"壽"字，腹兩側飾花草，耳飾
朵花，足牆飾回紋。底青花書"大清嘉慶年製"篆書款。

此瓶為傳統式樣，始自乾隆，嘉慶時略有細微的變化。

青花雲龍紋螭耳瓶

清嘉慶
高 25 厘米　口徑 6.5 厘米　足徑 7 厘米
清宮舊藏

Blue and white vase with hydra-shaped ears decorated with cloud-and-dragon design

Jiaqing period, Qing Dynasty
Height: 25cm　Diameter of mouth: 6.5cm
Diameter of foot: 7cm
Qing court collection

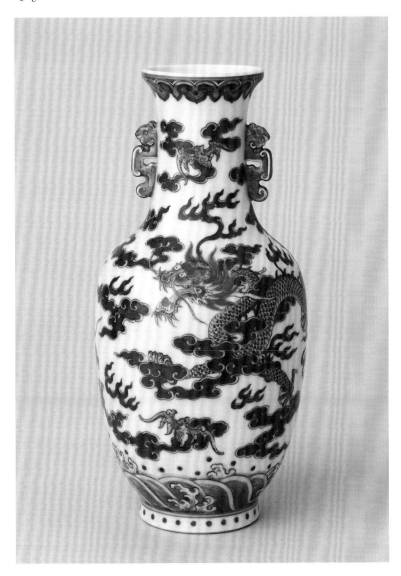

瓶口微撇，短頸兩側飾對稱螭耳，弧腹，圈足。主體青花飾雲龍紋，輔以變形如意雲頭、海水、圓點紋等邊飾。底青花書"大清嘉慶年製"篆書款。

此器承乾隆式樣，造型典雅，繪工精細，為嘉慶朝宮廷陳設用瓷。

青花桃蝠紋如意耳扁壺
清嘉慶
高 24.5 厘米　口徑 5.5 厘米　足 5.3/8 厘米
清宮舊藏

Blue and white flat vase with two ears decorated with peach and bat design
Jiaqing period, Qing Dynasty
Height: 24.5cm　Diameter of mouth: 5.5cm
Diameter of foot: 5.3/8cm
Qing court collection

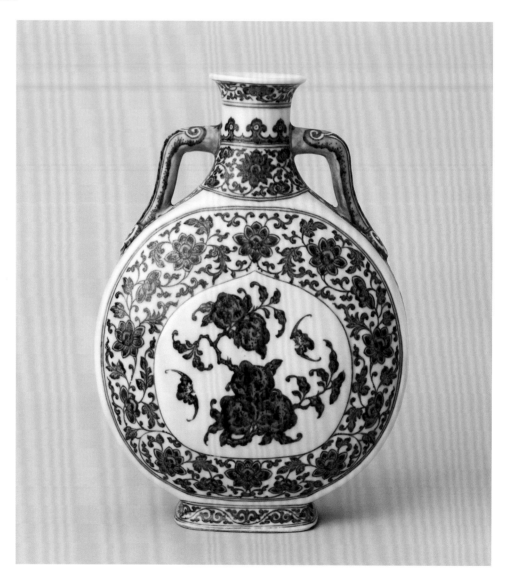

青花桃蝠紋如意耳扁壺
清嘉慶
高 24.5 厘米　口徑 5.5 厘米　足 5.3/8 厘米
清宮舊藏

壺撇口，短頸，頸、肩相交處對稱飾如意耳，扁圓腹，長方足。主體青花繪纏枝花地桃形開光，內繪折枝桃和雙蝠，輔以纏枝靈芝、如意雲頭和忍冬紋等邊飾。底青花書"大清嘉慶年製"篆書款。

此壺亦為傳統式樣，紋飾吉祥，其桃為西王母長生不老之蟠桃，"蝠"諧"福"音，寓意"福壽雙全"。

青花穿花龍鳳紋圓盒
清嘉慶
高 15.3 厘米　口徑 20.9 厘米　足徑 19.2 厘米

Blue and white box with dragon and phoenix design
Jiaqing period, Qing Dynasty
Height: 15.3cm　Diameter of mouth: 20.9cm
Diameter of foot: 19.2cm

盒呈扁圓形，上下扣合，圈足。通體青花飾龍鳳穿牡丹紋。底青花書"大清嘉慶年製"篆書款。

此盒形制沿襲乾隆朝，因是早期作品，與前朝幾無二致。其紋飾吉祥，喻"龍鳳呈祥，富貴榮華"。

青花嬰戲圖碗
清嘉慶
高 12 厘米　口徑 21.1 厘米　足徑 7 厘米

Blue and white bowl with design of childen at play
Jiaqing period, Qing Dynasty
Height: 12cm　Diameter of mouth: 21.1cm
Diameter of foot: 7cm

碗直口，深弧腹，圈足。碗外壁青花繪嬰戲圖，有小童戲魚、點爆竹、舉花、玩木偶、鬥蟋蟀等，足牆飾回紋。

此碗以康熙官窰紅地五彩描金嬰戲碗為粉本，其造型規整，青花色澤層次鮮明，所繪小童天真爛漫，生動有趣。

151

青花蓮托八寶紋如意耳瓶
清道光
高 37.1 厘米　口徑 8.5 厘米　足徑 9.5 厘米

Blue and white vase with Ruyi-sceptre-shaped ears decorated with design of delineated lotus and the eight Buddhist emblems
Daoguang period, Qing Dynasty
Height: 37.1cm　Diameter of mouth: 8.5cm
Diameter of foot: 9.5cm

青花蓮托八寶紋如意耳瓶
清道光

瓶撇口，長頸，飾對稱如意耳，弧腹，圈足。主體紋飾為青花繪勾蓮托八寶紋，輔以如意雲頭、回紋、變形蓮瓣紋等邊飾。底青花書"大清道光年製"篆書款。

此瓶青花豔麗，紋飾繁密，但層次清晰，主題突出，畫意吉祥，為是時宮廷陳設瓷。

152

青花穿花鳳紋蓋罐
清道光
通高 37.5 厘米　口徑 15.6 厘米　足徑 15.4 厘米
清宮舊藏

Blue and white covered-jar with phoenix among peony design
Daoguang period, Qing Dynasty
Overall height: 37.5cm　Diameter of mouth: 15.6cm
Diameter of foot: 15.4cm
Qing court collection

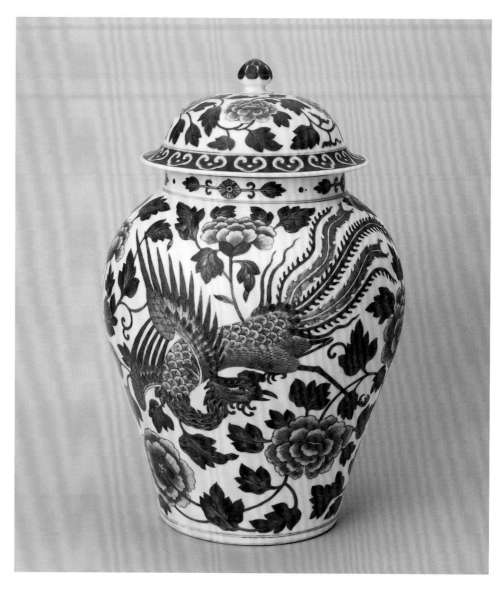

罐直口，弧腹下斂，圈足，盔式蓋，寶珠鈕。主體紋飾為青花滿繪鳳穿牡丹，輔以朵花、變形如意雲頭紋等邊飾。底青花書“大清道光年製”篆書款。

此罐青花呈色豔麗，紋飾清晰、流暢，畫意吉祥，鳳為鳥中之王，牡丹為花中之王，二者結合，象徵祥瑞、富貴，此圖案又稱為“鳳喜牡丹”，以這一圖案裝飾蓋罐在道光官窰瓷器中極為少見。

青花竹石芭蕉紋玉壺春瓶
清咸豐
高 28.5 厘米　口徑 8.6 厘米　足徑 11.5 厘米

Blue and white pear-shaped vase with design of bamboo, rock and banana
Xianfeng period, Qing Dynasty
Height: 28.5cm　Diameter of mouth: 8.6cm
Diameter of foot: 11.5cm

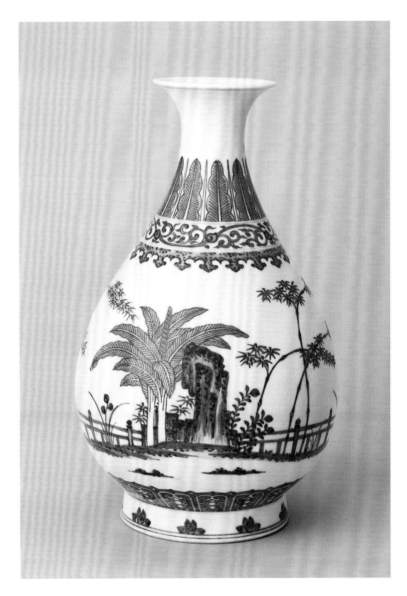

瓶撇口，長頸，垂腹，圈足。主體紋飾為青花繪翠竹、芭蕉、洞石、花草和欄杆，輔以蕉葉、忍冬、變形如意雲頭、變形蓮瓣、朵花紋等邊飾。底青花書"大清咸豐年製"楷書款。

繪竹石芭蕉園景圖玉壺春瓶始見於洪武官窯，清代自康熙始成為傳統品種，沿襲至宣統，但咸豐時署款一反前時多篆書的習慣，官窯款多以楷書側鋒寫出。此瓶造型優美，青花淡雅，紋飾疏朗秀麗，工藝不遜於前朝。

青花雲龍紋賞瓶
清同治
高 39 厘米　口徑 10 厘米　足徑 13 厘米

Blue and white vase with cloud-and-dragon design
Tongzhi period, Qing Dynasty
Height: 39cm　Diameter of mouth: 10cm
Diameter of foot: 13cm

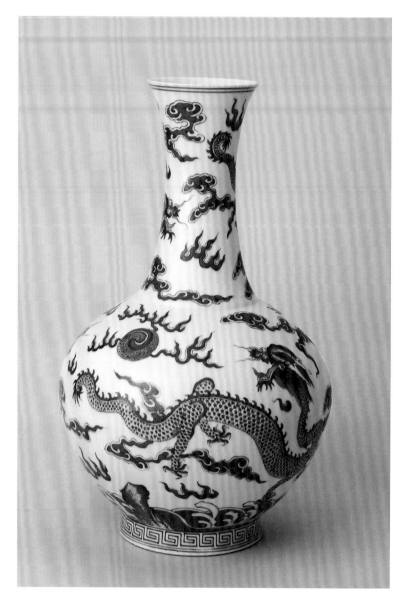

瓶撇口，長頸，圓腹下斂，圈足。通體青花飾雙龍戲珠紋，輔以海水江崖與回紋邊飾。底青花書"大清同治年製"楷書款。

賞瓶為清帝賞賜用器，始見於雍正年間，歷朝多見纏枝蓮紋，繪雲龍紋者極為少見。

155

青花花鳥圖方瓶
清同治
高 37.2 厘米　口邊 9.5/9.5 厘米　足邊 14 厘米

Blue and white square vase with design of birds and flowers
Tongzhi period, Qing Dynasty
Height: 37.2cm　Diameter of mouth: 9.5/9.5cm
Diameter of foot: 14cm

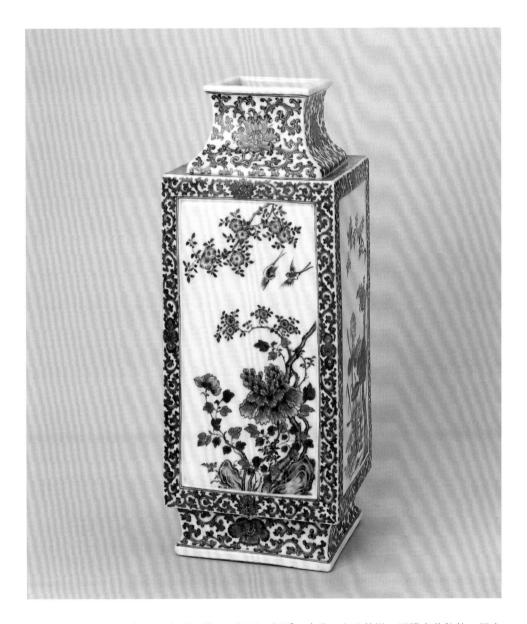

瓶呈四方形，撇口，短頸，折肩，直腹，方足外撇。通體青花紋飾，器身
飾勾蓮紋地，四面開光，分別繪喜鵲登梅、荷蓮鷺鷥及牡丹雙燕等。足
牆飾勾蓮紋。

此瓶造型規整、穩健，青花濃淡適宜，畫面優美，為同治青花瓷中少見的
精品。

青花福壽圖花盆
清同治
高 11 厘米　口徑 17.2 厘米　足徑 11.5 厘米
清宮舊藏

Blue and white flower pot with design of bats (happiness) and characters "Shou" (longevity) (a toilet case included)
Tongzhi period, Qing Dynasty
Height: 11cm　Diameter of mouth: 17.2cm
Diameter of foot: 11.5cm
Qing court collection

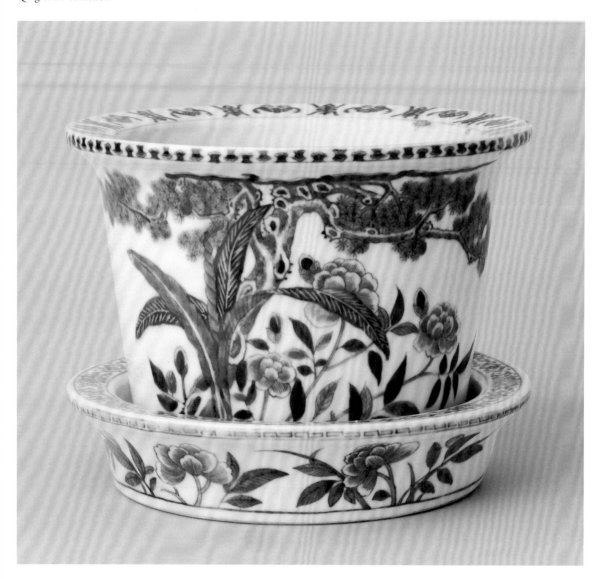

花盆折沿，深腹，圈足，底有對稱圓孔。通體青花紋飾，折沿篆書一周"壽"字，每個"壽"字間繪蝙蝠，口沿邊繪朵花，腹繪松樹、芍藥、芭蕉。底青花書"體和殿製"篆書款。盆下附盆托，托折沿，淺壁，圈足。外壁繪折枝芍藥。

"體和殿製"款瓷是同治朝慈禧太后的專用器，製作精細，款識嚴謹，青花淡雅。此器紋飾寓意"福壽雙全"。

157

青花折枝繡球花紋圓盒
清同治
通高 9.4 厘米　口徑 14.9 厘米　足徑 9.3 厘米
清宮舊藏

Blue and white box with plucked geranium design
Tongzhi period, Qing Dynasty
Overall height: 9.4cm　Diameter of mouth: 14.9cm
Diameter of foot: 9.3cm
Qing court collection

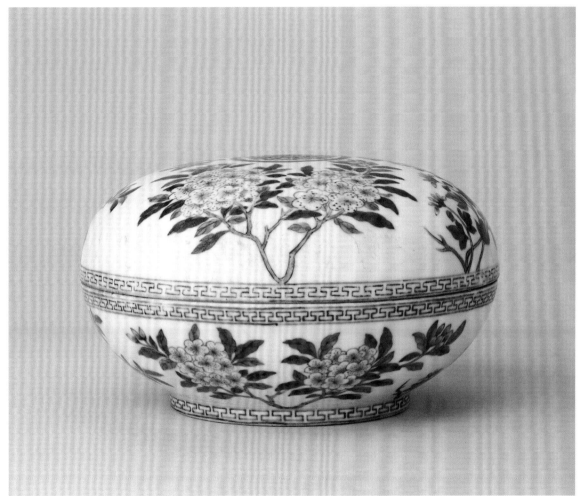

盒呈扁圓形，上下扣合，圈足。通體青花繪折枝繡球花，輔以"丁"字形邊飾。底青花書"體和殿製"篆書款。

此盒造型渾圓，青花呈色藍中泛灰。折枝花描繪精緻，生動自然；其為夏日盛開之花，初呈白或粉紅色，漸變為藍色，又稱"紫陽花"，為慈禧太后所青睞，用於專用瓷的裝飾，借祥瑞之意。

青花天下第一泉字罎
清光緒
通高 41 厘米　口徑 13.5 厘米　足徑 22 厘米

Blue and white covered-jar with characters "Tian Xia Di Yi Quan"
(the first spring under heaven)
Guangxu period, Qing Dynasty
Overall height: 41cm　Diameter of mouth: 13.5cm
Diameter of foot: 22cm

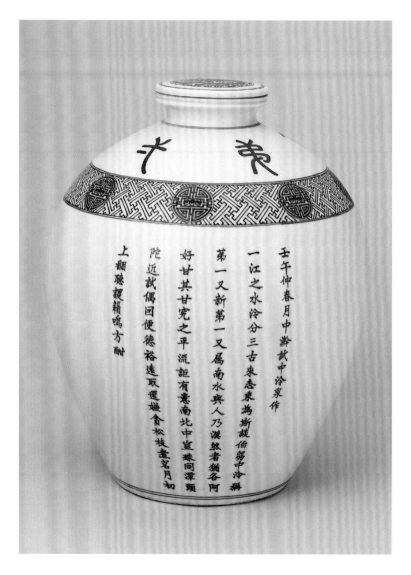

罎盤口，短頸，弧腹下收，圈足，平頂蓋合於罎口。通體青花紋飾，肩部環形篆書"天下第一泉"，肩下飾"卍"字錦紋地團"壽"字，每字中心各繪一蝙蝠；器腹楷書高宗純皇帝御製詩文一篇。蓋面繪龍戲珠紋。底青花書"大清光緒年製"楷書款。

此罎專為慈禧太后飲水而製，所盛甘泉水每日運自北京西郊玉泉山。

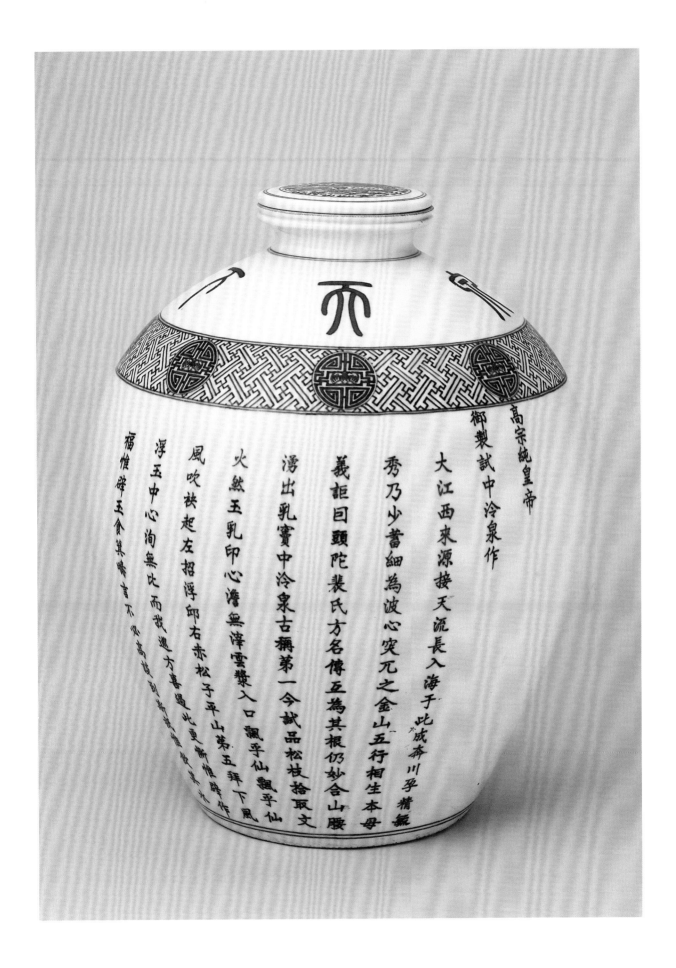

御製試中泠泉作

高宗純皇帝

大江西來源接天流長入海于此成奔川孕精氣

秀乃少蓄細為波心突兀之金山五行相生本母

義詎曰頭陀裴氏方名傳互為其根仍妙合山腰

澒出乳竇中泠泉古稱第一今試品松枝拾取文

火然玉乳印心漥無滓雲縶入口飄乎仙飄乎仙

風吹袂起左招浮邱右赤松子平山第五拜下風

浮玉中心洵無比而我逌方喜遇此更斷惟陛邜

福惟辟玉食集瑞言下必高枕可新惟陛邜底里

青花纏枝蓮紋賞瓶

清光緒
高 38 厘米　口徑 7 厘米　足徑 13 厘米
清宮舊藏

Blue and white vase with interlocking lotus sprays
Guangxu period, Qing Dynasty
Height: 38cm　Diameter of mouth: 7cm
Diameter of foot: 13cm
Qing court collection

瓶口微撇，長頸，肩凸起弦紋，圓腹，圈足。主體青花繪纏枝蓮，輔以海水、如意雲頭、蕉葉、回紋、變形蓮瓣和忍冬紋等邊飾。底青花書"大清光緒年製"楷書款。

清代皇帝特製賞瓶，專門用於賞賜有功的大臣。器型有一定之規，始見雍正，終於宣統。此瓶十分精緻，是一件標準的官窰器。以青花蓮花諧音"清廉"，用意不言自明。

青花青松圖盤
清光緒
高 5 厘米　口徑 24.7 厘米　足徑 15 厘米

Blue and white plate with pine design
Guangxu period, Qing Dynasty
Height: 5cm　Diameter of mouth: 24.7cm
Diameter of foot: 15cm

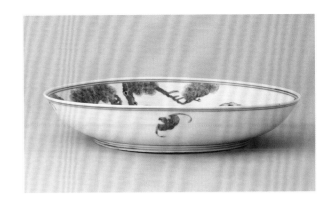

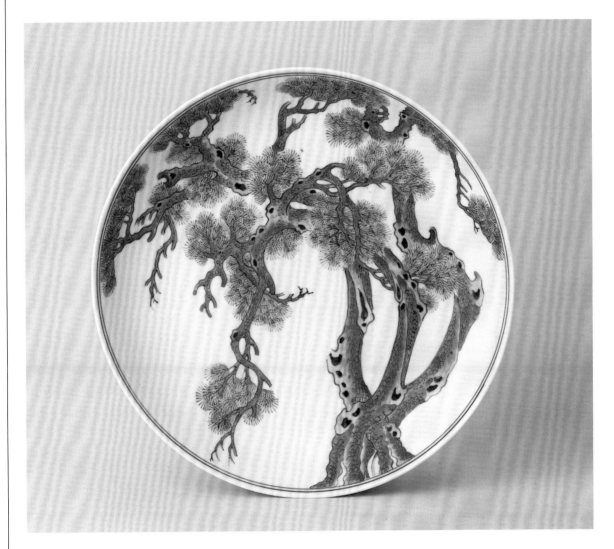

盤敞口，弧壁，圈足。通體青花紋飾，盤內繪松樹，外壁繪蝙蝠五隻。底青花書"大清光緒年製"楷書款。

《論語・子罕》："子曰：歲寒，然後知松柏之後凋也。"蒼松翠柏因其遇寒不凋，既成為高風亮節的象徵，也是延年益壽者的代表，此盤畫工精良，內外紋飾合一，寓意"五福捧壽"。

青花嬰戲圖碗
清光緒
高 11.6 厘米　口徑 21.7 厘米　足徑 7.5 厘米
清宮舊藏

Blue and white bowl with design of children at play
Guangxu period, Qing Dynasty
Height: 11.6cm　Diameter of mouth: 21.7cm
Diameter of foot: 7.5cm
Qing court collection

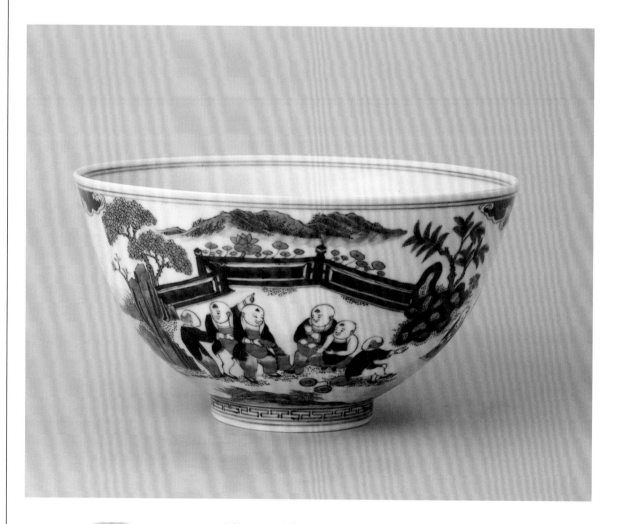

碗敞口，弧壁漸收，圈足。外壁通景青花繪嬰戲圖，一群玩童，或舉荷花，或持長笛，或玩水，空間襯以洞石、欄杆、花草、流雲和遠山，足牆飾回紋。底青花雙圈內書“大清光緒年製”楷書款。

此器青花濃翠鮮豔，紋飾生動逼真，為晚清官窯中的佳作。

青花松鼠葡萄紋碗
清光緒
高 11.5 厘米　口徑 22.5 厘米　足徑 8.9 厘米

Blue and white bowl with design of squirrels and grapes
Guangxu period, Qing Dynasty
Height: 11.5cm　Diameter of mouth: 22.5cm
Diameter of foot: 8.9cm

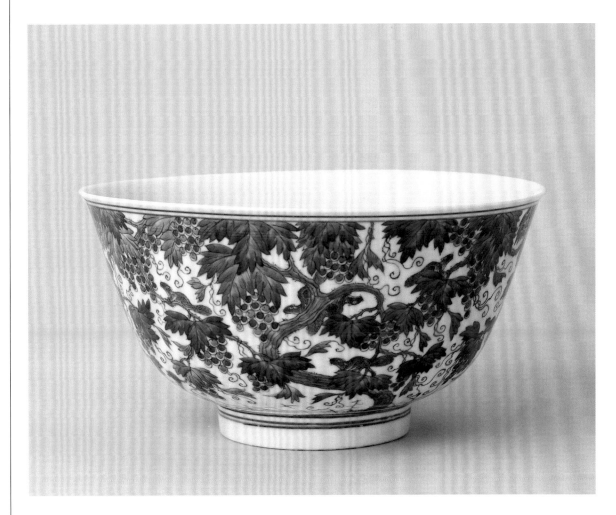

碗口微撇，圈足。外壁通景以青花繪茂盛的葡萄藤，枝葉交錯，層層疊疊，數隻松鼠穿躍、蹦跳其間，極具妙趣。底青花書"大清光緒年製"楷書款。

此器青花青翠豔麗，紋飾飽滿生動，為晚清光緒官窰仿清初康熙官窰的佳作。

哥釉青花漁家樂圖罐
清雍正
高 25 厘米　口徑 12 厘米　足徑 10 厘米

Blue and white jar with design of fishermen with joy over a Ge glaze ground
Yongzheng period, Qing Dynasty
Height: 25cm　Diameter of mouth: 12cm
Diameter of foot: 10cm

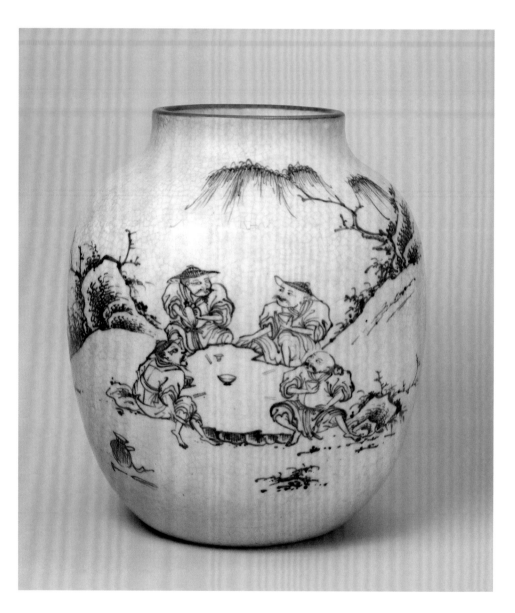

罐直口，短頸，弧腹，臥足。口沿塗醬釉。通體哥釉地青花繪《漁家樂
圖》，四漁民圍坐大青石旁，推杯把盞，興高采烈，周圍襯以山石樹木。

哥釉青花為青花瓷的一個派生品種，始見於明代晚期，流行於清代。此
罐製作於雍正早期，造型古樸，胎體厚重，通體米黃色開片，青花淡雅，
紋飾生動。

釉裏紅

*Underglaze
red*

釉裏紅桃竹紋梅瓶

164

清康熙
高 45.4 厘米　口徑 11.2 厘米　足徑 15.2 厘米
清宮舊藏

Underglazed red prunus vase with peach and bamboo design
Kangxi period, Qing Dynasty
Height: 45.4cm　Diameter of mouth: 11.2cm
Diameter of foot: 15.2cm
Qing court collection

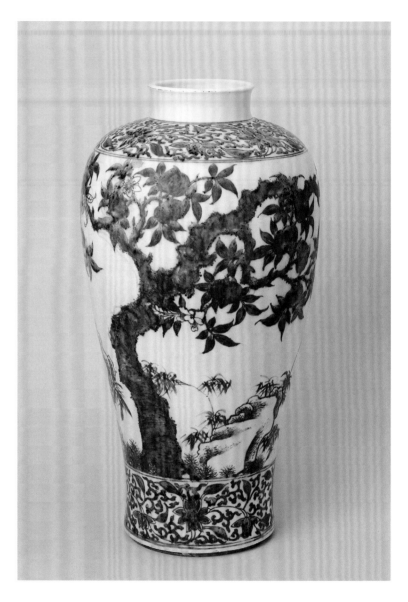

瓶廣口，短頸，豐肩，弧腹漸收，寬圈足。釉裏紅紋飾，肩及近足處各飾
纏枝蓮紋，腹部繪桃樹，桃花盛開，碩果纍纍，五隻蝙蝠穿插其間，樹下
空間以松竹、山石、靈芝等相襯。

此瓶造型飽滿，釉裏紅色鮮豔，紋飾佈局得當，清雅和諧，寓意"五蝠捧
壽"，反映了當時人們對美好生活的追求和嚮往，具有鮮明的時代特色。

165

釉裏紅纏枝牡丹紋玉壺春瓶
清康熙
高 33.5 厘米　口徑 7.8 厘米　足徑 10.8 厘米
清宮舊藏

Underglaze red pear-shaped vase with design of interlocking sprays of peonies
Kangxi period, Qing Dynasty
Height: 33.5cm　Diameter of mouth: 7.8cm
Diameter of foot: 10.8cm
Qing court collection

瓶撇口，長頸，垂腹，圈足。主體釉裏紅繪纏枝牡丹，輔以蕉葉、回紋、忍冬、變形如意雲頭、變形蓮瓣紋等邊飾。

此器造型端莊，色彩鮮豔，紋飾流暢，為康熙官窰刻意仿明初洪武官窰之作；但由於時代審美情趣的不同，明代的造型雍容大度，清代的清秀挺拔，紋樣的處理也略有變化。

釉裏紅百壽字筆筒

清康熙
高 14.3 厘米　口徑 18.4 厘米　足徑 18.4 厘米

Underglaze red brush holder with a hundred characters "Shou" (longevity)
Kangxi period, Qing Dynasty
Height: 14.3cm　Diameter of mouth: 18.4cm
Diameter of foot: 18.4cm

筆筒呈筒形，直壁，玉壁形底，下承三足。通體釉裏紅篆書"壽"字。

此器胎體厚重，造型古樸，釉裏紅呈色純正，"壽"字變化萬千，排列整齊，疏密有致，是康熙晚期為皇帝特製的祝壽品之一。

釉裏紅魚藻紋缸
清康熙
高 28.5 厘米　口徑 31.8 厘米　足徑 24 厘米
清宮舊藏

Underglaze red urn with design of fish and water-weed
Kangxi period, Qing Dynasty
Height: 28.5cm　Diameter of mouth: 31.8cm
Diameter of foot: 24cm
Qing court collection

缸斂口，圓腹，圈足。器身通景釉裏紅滿繪水波游魚，周圍襯以荷葉、水草等。

此缸造型美觀，渾厚凝重，釉裏紅色彩鮮豔，紋飾構圖疏密得體，游魚生動逼真，寓意"連年有餘"。

釉裏紅折枝花紋水丞
清康熙
高 13 厘米　口徑 8.5 厘米　足徑 7.7 厘米
清宮舊藏

Underglaze red brush washer with design of plucked floral sprays
Kangxi period, Qing Dynasty
Height: 13cm　Diameter of mouth: 8.5cm
Diameter of foot: 7.7cm
Qing court collection

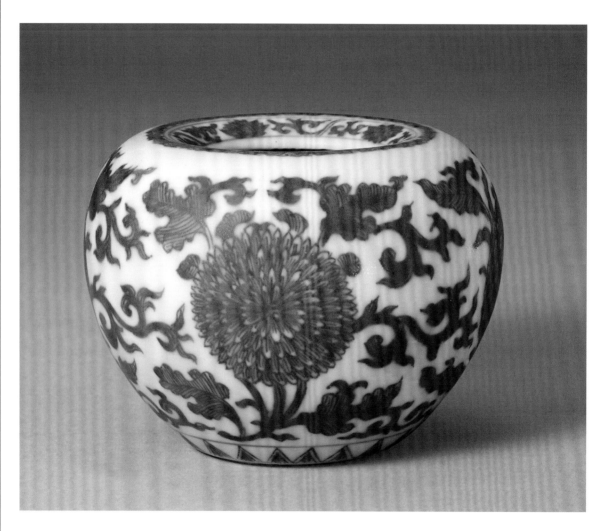

器呈圓形，斂口，圓腹，臥足。通體釉裏紅紋飾，口沿飾勾蓮，腹繪折枝牡丹與菊花紋，近足處繪蕉葉紋，各層紋飾以青花線相間隔。底青花書"大清康熙年製"楷書款。

此器因形似蘋果，又俗稱"蘋果尊"，為康熙官窰創新造型之一。其製作精美工細，釉裏紅色彩純正，為是時官窰上品。

釉裏紅雙龍戲珠紋碗
清康熙
高 6.5 厘米　口徑 14.5 厘米　足徑 6 厘米

Underglaze red bowl with design of clouds and dragon
Kangxi period, Qing Dynasty
Height: 6.5cm　Diameter of mouth: 14.5cm
Diameter of foot: 6cm

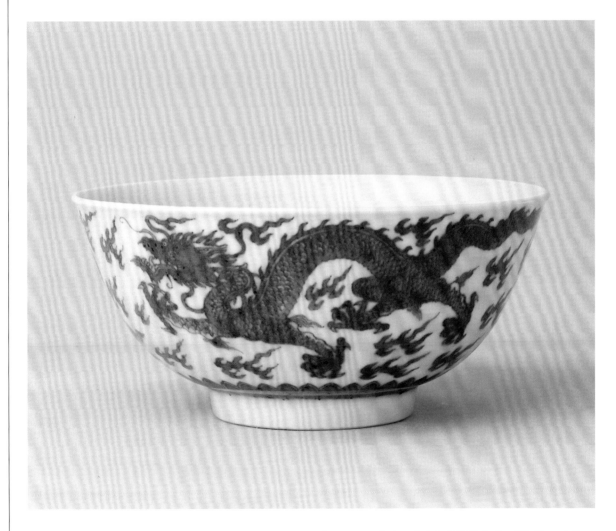

碗口微撇，弧壁下斂，圈足。外壁以釉裏紅繪雙龍戲珠，周圍襯以火焰，近足處飾蕉葉紋。底青花雙圈內書 "大清康熙年製" 楷書款。

釉裏紅品種自明永、宣之後少見純正的色澤，至清康熙時才又重新掌握了這一高水平的工藝。此碗色彩穩定，紋飾描繪精細，是康熙官窰仿明永、宣官窰之上品。

釉裏紅三果紋玉壺春瓶
清雍正
高 37 厘米　口徑 8 厘米　足徑 13 厘米
清宮舊藏

Underglaze red pear-shaped vase with fruit design
Yongzheng period, Qing Dynasty
Height: 37cm　Diameter of mouth: 8cm
Diameter of foot: 13cm
Qing court collection

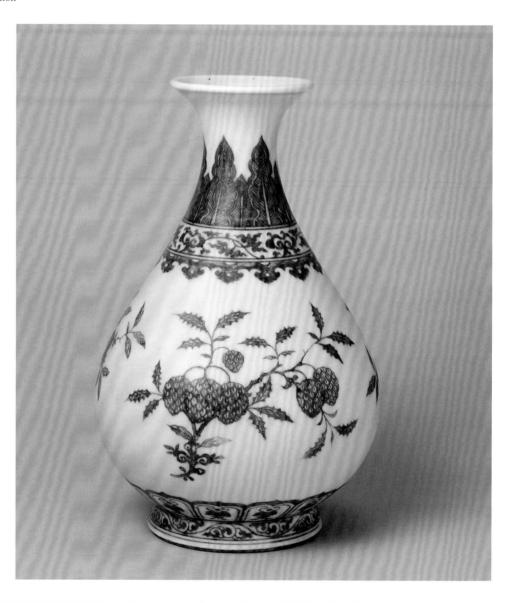

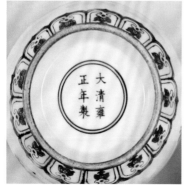

瓶撇口，束頸，垂腹，圈足。主體釉裏紅繪折枝石榴、桃、荔枝，輔以蕉葉、如意雲頭、蓮瓣紋等邊飾。底青花雙圈內書"大清雍正年製"楷書款。

此件造型秀美，釉裏紅色澤純正，繪畫精細入微，三果紋寓意"福壽三多"。

釉裏紅海水白龍紋梅瓶
清雍正
高 35.5 厘米　口徑 7.2 厘米　足徑 13.5 厘米

Underglaze red prunus vase with design of seawater and white dragon
Yongzheng period, Qing Dynasty
Height: 35.5cm　Diameter of mouth: 7.2cm
Diameter of foot: 13.5cm

瓶小口，短頸，豐肩，斂腹，圈足。以釉裏紅通景滿繪海水，留白暗刻一
大一小兩條龍。底青花雙圈內書“大清雍正年製”楷書款。

此瓶仿明永樂器，造型俊美，紋飾生動，紅、白二色，相互輝映；其翻騰
於波濤之中的大、小龍紋，寓意“蒼龍教子”。

釉裏紅花蝶紋筆筒
清雍正
高 15.6 厘米　口徑 18.3 厘米　足徑 18.3 厘米
清宮舊藏

Underglaze red brush holder with design of flowers and butterflies
Yongzheng period, Qing Dynasty
Height: 15.6cm　Diameter of mouth: 18.3cm
Diameter of foot: 18.3cm
Qing court collection

筆筒呈筒式，直壁，玉壁形底。釉裏紅紋飾兩組，一組繪洞石、菊花、牡丹，空中三隻飛舞的蝴蝶；另一組繪喜鵲登梅。底心白釉，青花雙圈內書"大清雍正年製"楷書款。

此件筆筒，造型與紋飾相得益彰，兩組紋飾又前後關聯，三隻蝴蝶撲向花叢，比喻科舉考試金榜題名，"探花及第"；而後喜鵲登梅，比喻"喜報春先"。

173

釉裏紅折枝三果紋梅瓶
清乾隆
高 29.6 厘米　口徑 6.1 厘米　足徑 11.2 厘米

Underglaze red prunus vase with design of plucked fruit sprays
Qianlong period, Qing Dynasty
Height: 29.6cm　Diameter of mouth: 6.1cm
Diameter of foot: 11.2cm

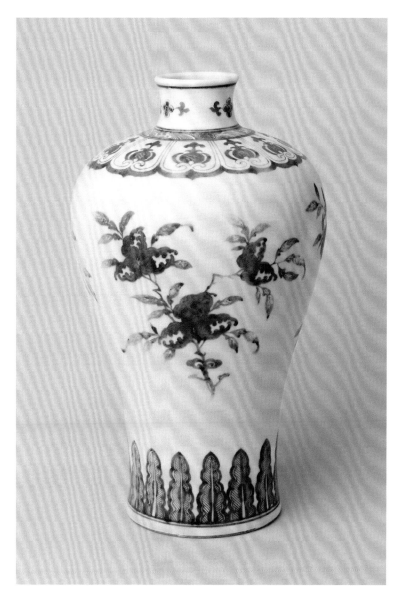

釉裏紅折枝三果紋梅瓶
清乾隆

瓶小口，短頸，豐肩，斂腹，圈足。主體紋飾為釉裏紅繪折枝桃、佛手、石榴三果，輔以朵梅、海水、變形蓮瓣、蕉葉紋等邊飾。底青花書"大清乾隆年製"篆書款。

三果紋為傳統的吉祥圖案，蟠桃蘊"長壽"之意，佛手諧音"福"，而石榴寓意"多子"，合之寓"福壽三多"。

189

釉裏紅雲龍紋瓶
清乾隆
高 21.9 厘米　口徑 6.4 厘米　足徑 6.2 厘米
清宮舊藏

Underglaze red Guanyin vase with design of dragon and clouds
Qianlong period, Qing Dynasty
Height: 21.9cm　Diameter of mouth: 6.4cm
Diameter of foot: 6.2cm
Qing court collection

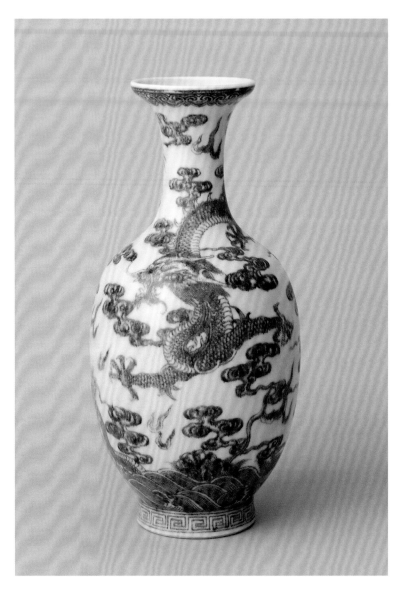

瓶盤口，束頸，弧腹漸收，圈足。主體紋飾為釉裏紅繪海水雲龍，輔以如意雲頭、回紋等邊飾。底青花書"大清乾隆年製"篆書款。

此器造型又稱"觀音瓶"，為乾隆中期官窯所製，除釉裏紅外，還有青花與仿官、仿汝釉品種。

釉裏紅桃紋玉壺春瓶
清乾隆
高 31 厘米　口徑 9.8 厘米　足徑 11 厘米
清宮舊藏

Underglaze red pear-shaped vase with peach design
Qianlong period, Qing Dynasty
Height: 31cm　Diameter of mouth: 9.8cm
Diameter of foot: 11cm
Qing court collection

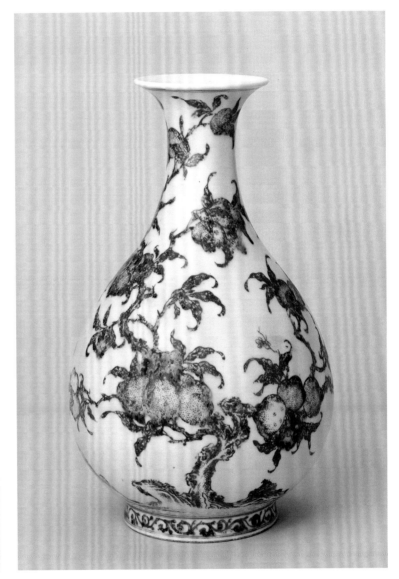

瓶撇口，長頸，垂腹，圈足。釉裏紅通景滿繪一株桃樹，枝葉茂盛，碩果
纍纍。足牆繪忍冬紋邊飾。

此瓶繪工講究，色彩協調，紋飾生動，具有很高的欣賞價值。

釉裏紅穿花鳳紋象耳方瓶
清乾隆
高 22 厘米　口邊 11.8/7.2 厘米　足邊 11/7.9 厘米
清宮舊藏

Underglaze red square vase with two elephant-shaped handles decorated
with design of phoenix among flowers
Qianlong period, Qing Dynasty
Height: 22cm　Diameter of mouth: 11.8/7.2cm
Diameter of foot: 11/7.9cm
Qing court collection

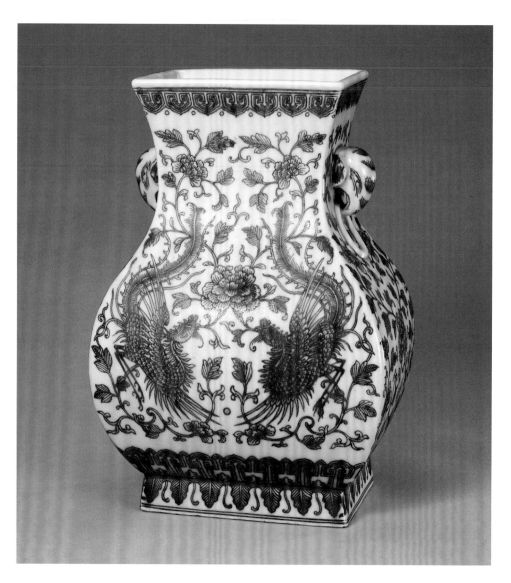

瓶呈扁方形，口微撇，短頸兩側飾象首銜環耳，鼓腹，方圈足。主體釉裏
紅繪雙鳳穿牡丹，輔以如意雲頭、變形蓮瓣、蕉葉紋等邊飾。底青花書
"大清乾隆年製"篆書款。

此瓶造型古樸敦厚，色彩鮮豔，繪工精細，寓意吉祥。

釉裏紅梅雀紋背壺
清乾隆
高 26.2 厘米　口徑 3.6 厘米　足徑 4.7/8.2 厘米
清宮舊藏

Underglaze red back-ewer with design of plum blossom and sparrow
Qianlong period, Qing Dynasty
Height: 26.2cm　Diameter of mouth: 3.6cm
Diameter of foot: 4.7/8.2cm
Qing court collection

壺小口，短頸，頸、肩相交處有對稱如意耳，扁圓腹，橢圓形圈足。釉裏
紅紋飾，頸部繪竹，兩耳飾如意雲頭紋，肩及近足處各飾朵菊一周，腹部
兩面均繪白頭登梅。

此壺器型仿自明永樂，但裝飾頗有創新，釉裏紅發色柔和，紋飾生動傳
神，繪畫技巧高超，以梅、竹、白頭組合，寓意"眉壽白頭"。

178

釉裏紅海水雲龍紋蓋罐
清乾隆
通高 20 厘米　口徑 4.1 厘米　足徑 7.1 厘米
清宮舊藏

Underglaze red jar with design of dragon, clouds and waves
Qianlong period, Qing Dynasty
Overall height: 20cm　Diameter of mouth: 4.1cm
Diameter of foot: 7.1cm
Qing court collection

釉裏紅海水雲龍紋蓋罐
清乾隆
清宮舊藏

罐直口，短頸，圓腹下斂，近足處微外撇，圈足。蓋為疊插式，寶珠鈕。
主體釉裏紅繪海水雲龍、蝙蝠紋，輔以桃形、如意雲頭紋等邊飾。蓋面
繪串珠如意及雲蝠，鈕飾變形蓮瓣紋。底青花書"大清乾隆年製"篆書款。

此器為清初將軍罐的變形，造型挺拔，超凡脫俗。

釉裏紅海水雲龍紋筆筒
清道光
高 12.3 厘米　口徑 6.5 厘米　足徑 6.5 厘米

Underglaze red brush holder with design of dragon, cloudsandwaves
Daoguang period, Qing Dynasty
Height: 12.3cm　Diameter of mouth: 6.5cm
Diameter of foot: 6.5cm

釉裏紅海水雲龍紋筆筒
清道光

筆筒為筒式，直壁，圈足。通景釉裏紅繪雙龍戲珠，周圍以火焰、流雲、海水江崖點綴。底青花書"大清道光年製"篆書款。

道光時期的釉裏紅色調多淺淡不均，此件釉裏紅呈色純正，畫工精細，應為是時官窯早期的精心之作，頗為難得。

釉裏紅封侯掛印圖筆筒
清道光
高 12 厘米　口徑 6.7 厘米　足徑 6.7 厘米

Underglaze red brush holder with the design symbolizing winning high posts
and receiving official seal
Daoguang period, Qing Dynasty
Height: 12cm　Diameter of mouth: 6.7cm
Diameter of foot: 6.7cm

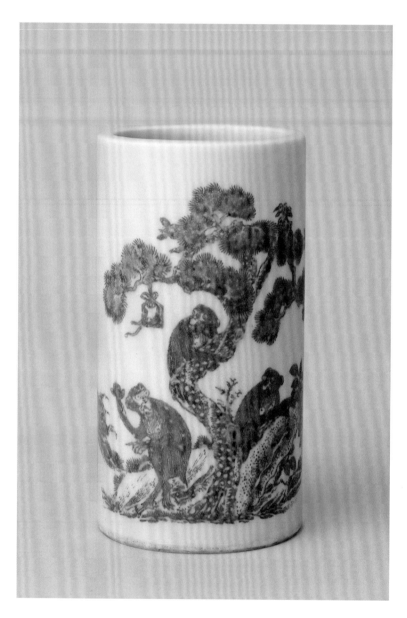

筆筒為筒式，直壁，圈足。器身通景釉裏紅繪《封侯掛印圖》，圖中松樹
枝上懸掛印綬，三猴欲攀枝摘印，周圍點綴楓樹、花草。底青花書"大清
道光年製"篆書款。

此器紋飾寓意"封侯掛印"。侯為古時爵位名，《禮記‧王制》："王者之
制祿爵，公、侯、伯、子、男。"印綬為官印。此處，借"楓"諧音"封"，
"猴"諧音"侯"，令案頭生趣，耐人賞玩。

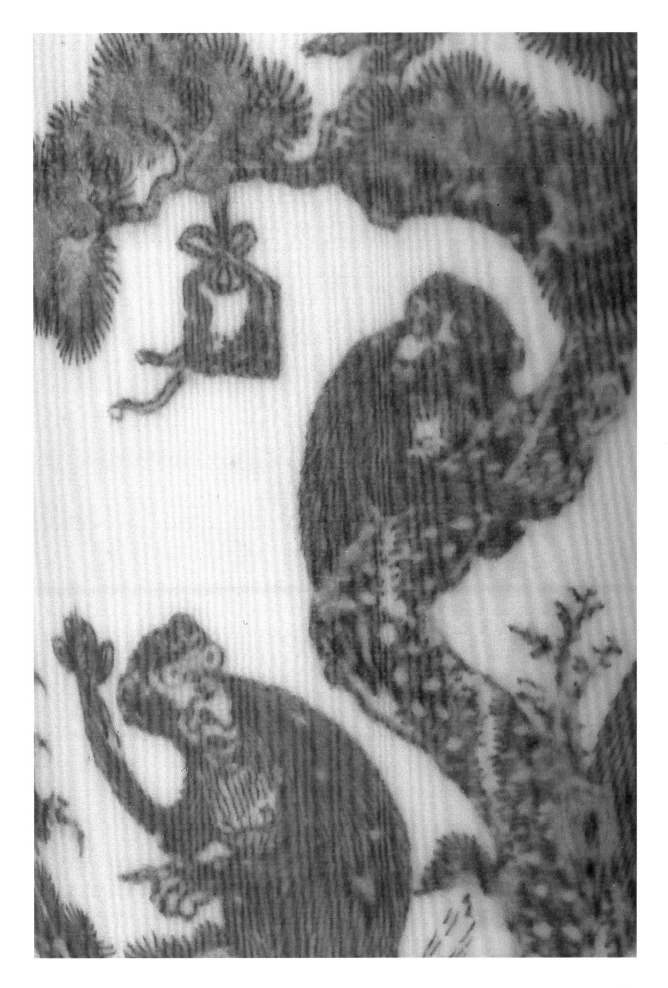

釉裏紅豆青彩云龍紋玉壺春瓶

清康熙
高 27 厘米　口徑 7.1 厘米　足徑 10 厘米
清宮舊藏

Underglaze red pear-shaped vase with design of dragon and green clouds
Kangxi period, Qing Dynasty
Height: 27cm　Diameter of mouth: 7.1cm
Diameter of foot: 10cm
Qing court collection

瓶撇口，長頸，垂腹，圈足。通景釉裏紅繪五龍騰飛，豆青釉下彩飾朵雲紋。龍身及朵雲均用刻劃技法處理細部，使之具有立體感。

此瓶色彩純正，紋飾生動。以釉裏紅與豆青釉下彩加刻劃描繪紋樣，工藝新穎，傳世品中很罕見。

釉裏紅豆青彩三果紋碗

清雍正
高 6.8 厘米　口徑 15.6 厘米　足徑 5.8 厘米
清宮舊藏

Underglaze red bowl with design of fruits and green leaves
Yongzheng period, Qing Dynasty
Height: 6.8cm　Diameter of mouth: 15.6cm
Diameter of foot: 5.8cm
Qing court collection

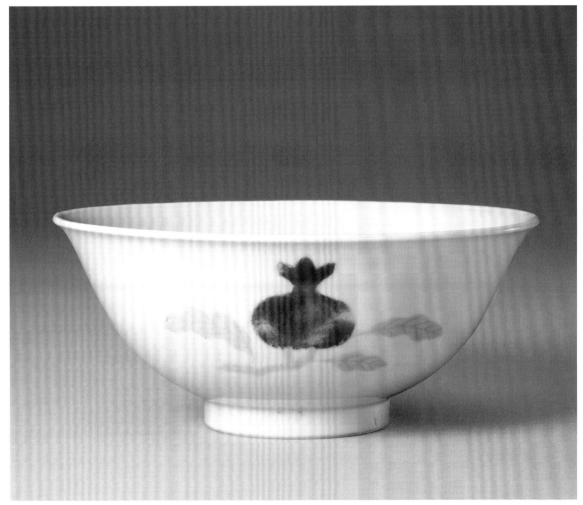

碗口微撇，圈足。外壁釉裏紅繪折枝枇杷、石榴、桃三果，以豆青釉下彩繪枝葉並暗刻細部。

此碗造型規整，釉質瑩潤，色彩純正，紋飾吉祥，寓意"福壽三多"。

釉裏紅黑彩雲龍紋瓶
清乾隆
高 39.5 厘米　口徑 7.1 厘米　足徑 11.5 厘米

Vase with design of underglaze red dragon among black clouds
Qianlong period, Qing Dynasty
Height: 39.5cm　Diameter of mouth: 7.1cm
Diameter of foot: 11.5cm
Qing court collection

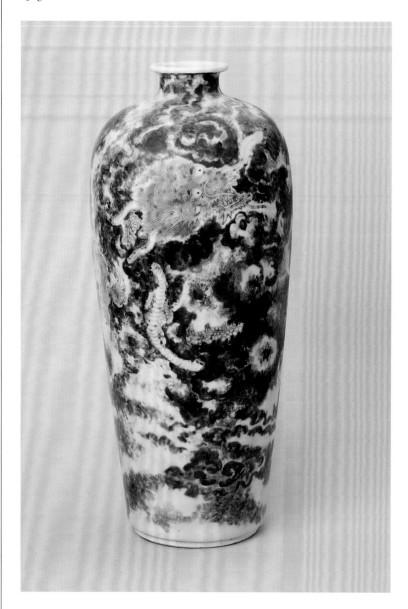

瓶小口微撇，束頸，長腹下斂，圈足。通體用釉下黑彩繪烏雲，一條釉裏
紅龍穿躍其間。

此瓶造型典雅，釉下黑彩和釉裏紅相搭配，尤為鮮見。

天藍釉釉裏紅葡萄紋十方碗
清雍正
高 11.5 厘米　口徑 25.2 厘米　足徑 14.7 厘米

Bowl with ten sides decorated with grape design in underglaze red over a
sky-blue ground
Yongzheng period, Qing Dynasty
Height: 11.5cm　Diameter of mouth: 25.2cm
Diameter of foot: 14.7cm

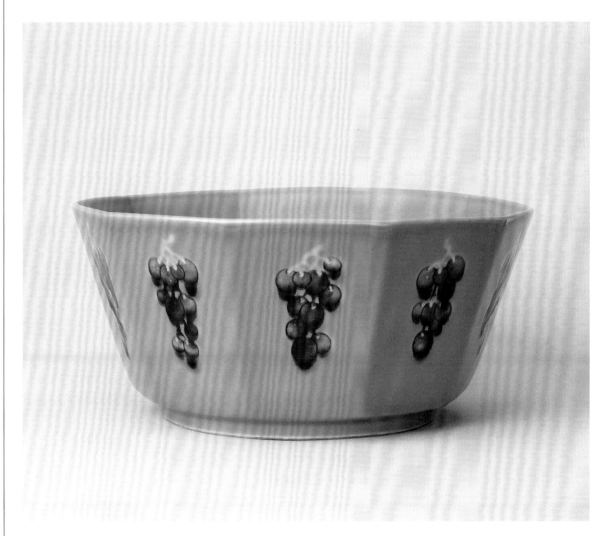

天藍釉釉裏紅葡萄紋十方碗
清雍正

碗呈十方形，敞口，斜壁，折底，圈足。通體天藍色釉為地，十面均繪豆
青折枝釉裏紅葡萄。底天藍釉，青花書"大清雍正年製"篆書款。

此碗造型精美，畫意清新，其濃豔的釉裏紅葡萄頗具立體感，又以天藍釉
地相襯，格外醒目。

黃釉釉裏紅萱草紋玉壺春瓶
清乾隆
高 34 厘米　口徑 8.6 厘米　足徑 11.5 厘米
清宮舊藏

185

Pear-shaped vase with design of underglaze red day lily over a yellow
ground
Qianlong period, Qing Dynasty
Height: 34cm　Diameter of mouth: 8.6cm
Diameter of foot: 11.5cm
Qing court collection

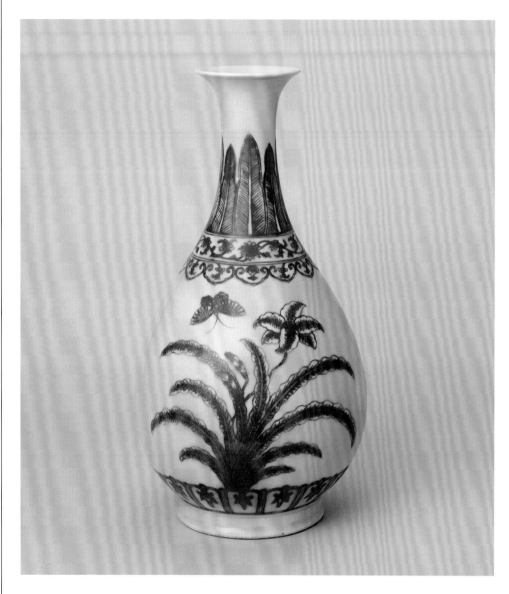

瓶撇口，束頸，垂腹，圈足。通體施黃釉地，釉裏紅紋飾，頸飾蕉葉和折
枝花紋，肩部飾變形如意雲頭紋；腹部兩面均繪萱草與蝴蝶，有祝頌長
壽的寓意；近足處繪變形蓮瓣紋。

釉裏紅瓷器自元代創始，除單獨使用外，多與青花搭配，而黃地釉裏紅瓷
器卻傳世稀少。此瓶黃釉勻淨深沉，釉裏紅發色濃重鮮豔，紅、黃兩色
互相輝映，對比強烈，是一件具有欣賞價值的作品。

青花釉裏紅

Blue and white with underglaze red

青花釉裏紅桃鈕茶壺

清康熙
通高 13 厘米　口徑 8.5 厘米　足徑 7.7 厘米
清宮舊藏

Blue and white tea pot with peach-shaped knobs in underglaze red
Kangxi period, Qing Dynasty
Overall height: 13cm　Diameter of mouth: 8.5cm
Diameter of foot: 7.7cm
Qing court collection

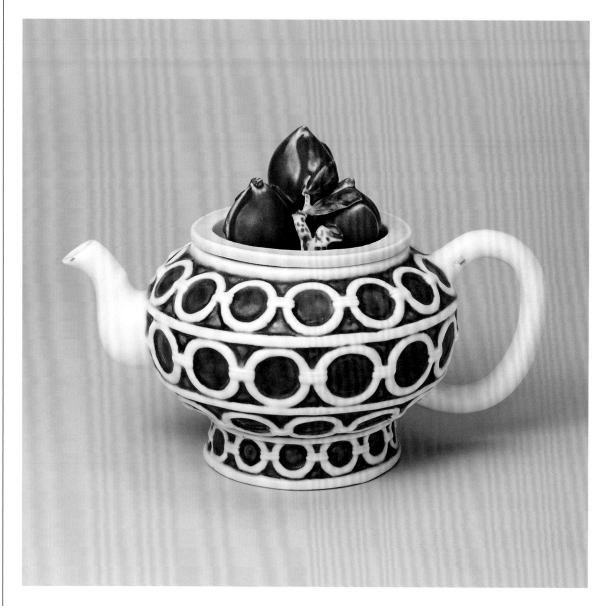

壺廣口，鼓腹，彎流，曲柄，高圈足。腹部及足牆施青花為地，上凸起白色連環宛若藤編外套；蓋呈盤形，上托青花枝葉四釉裏紅桃形鈕。

此壺在造型設計上不是簡單模仿自然物體，而是以簡潔、洗練的手法對其概括、誇張，立意新穎，是一件既實用又美觀的器物。

青花釉裏紅人物故事圖筆筒

清康熙

高 14.5 厘米　口徑 13.9 厘米　足徑 12.9 厘米

Blue and white brush holder with design of figures of a historical story
in underglaze red

Kangxi period, Qing Dynasty

Heighr: 14.5cm　Diameter of mouth: 13.9cm

Diameter of foot: 12.9cm

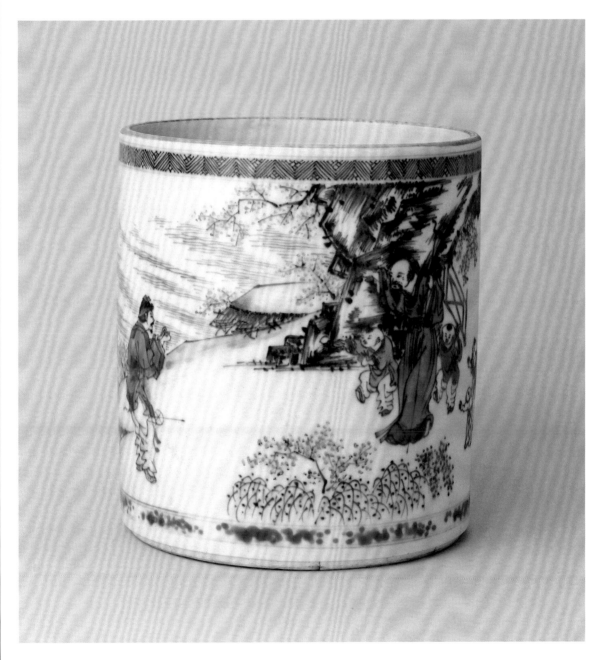

筆筒呈筒式，直壁，雙圈足。通景青花釉裏紅繪人物故事圖，周圍襯以山
崖、梅花、花草、柵欄等，輔以忍冬、席紋與苔點紋邊飾。

此器畫面人物生動，運筆流暢，沿襲明末繪畫風格，應為康熙早期之作。
同此風格的瓷器多見署干支紀年和堂款，均為康熙早期的官窯製品。

青花釉裏紅四景讀書樂詩筆筒
清康熙
高 17 厘米　口徑 20 厘米　足徑 19.7 厘米

Brush holder with a blue-and-white poem and an underglaze red seal
Kangxi period, Qing Dynasty
Height: 17cm　Diameter of mouth: 20cm
Diameter of foot: 19.7cm

筆筒呈筒式，直壁，玉璧形底。外壁飾青花楷書《四景讀書樂》詩一篇，鈐釉裏紅"熙朝傳古"篆書印。底心白釉，青花書"大清康熙年製"楷書款。

《四景讀書樂》為宋代理學家朱熹所作。"熙朝傳古"係康熙青花詩文筆筒中最常見的鈐印，印文意思為盛世之朝代代傳襲。

青花釉裏紅聖主得賢臣頌文筆筒
清康熙
高 16.2 厘米　口徑 19.4 厘米　足徑 19.2 厘米

Brush holder with a blue-and-white prose and an underglaze red seal
with a prose
Kangxi period, Qing Dynasty
Height: 16.2cm　Diameter of mouth: 19.4cm
Diameter of foot: 19.2cm

筆筒呈筒形，直壁，玉璧形底。外壁飾青花楷書《聖主得賢臣頌》文一篇，
鈐釉裏紅"熙朝傳古"篆書印。底心白釉，青花書"大清康熙年製"楷書款。

《聖主得賢臣頌》為漢代蜀人王褒應漢宣帝劉詢之詔所作。帝因其頌揚稱
旨，頃之擢為諫大夫。

青花釉裏紅雙龍戲珠圖缸
清康熙
高 30.1 厘米　口徑 32.5 厘米　足徑 28 厘米
清宮舊藏

Blue and white urn with design of two dragons sporting with a pearl in underglaze red
Kangxi period, Qing Dynasty
Height: 30.1cm　Diameter of mouth: 32.5cm
Diameter of foot: 28cm
Qing court collection

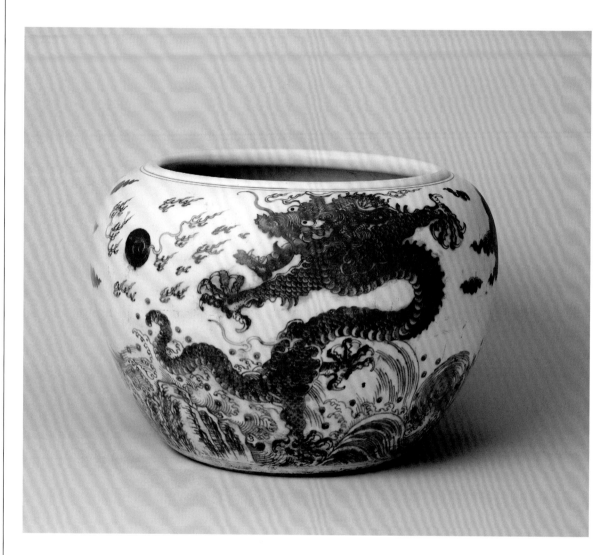

缸斂口，鼓腹下斂，圈足。通景釉裏紅繪雙龍戲珠，青花點睛，間以朵雲。近足處繪海水江崖。

此缸胎體厚重堅硬，造型飽滿古樸，繪畫以釉裏紅為主色，青花點綴，所繪龍紋威武矯健，寶珠火焰飛動，海水怒濤翻捲，富有生氣。

青花釉裏紅人物故事圖盆
清康熙
高 8.2 厘米　口徑 36.9 厘米　足徑 21.8 厘米

Blue and white basin with figure design in underglaze red
Kangxi period, Qing Dynasty
Height: 8.2cm　Diameter of mouth: 36.9cm
Diameter of foot: 21.8cm

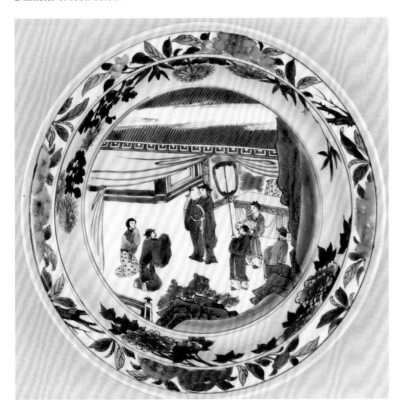

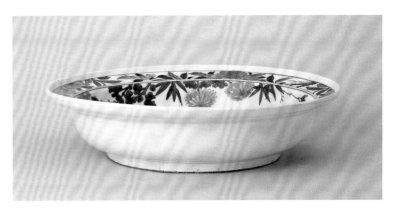

盆折沿，弧壁，圈足。青花釉裏紅紋飾，口沿與內壁各繪折枝菊花和折枝
蓮四組，盆心繪人物故事圖。

此盆釉面瑩潤，青花釉裏紅呈色鮮豔，所繪人物生動傳神，為雅俗共賞的
藝術佳作。

青花釉裏紅松竹梅紋梅瓶
清雍正
高 26.7 厘米　口徑 8.9 厘米　足徑 11 厘米

Blue and white prunus vase with design of pine, bamboo and plum
blossom in underglaze red
Yongzheng period, Qing Dynasty
Height: 26.7cm　Diameter of mouth: 8.9cm
Diameter of foot: 11cm

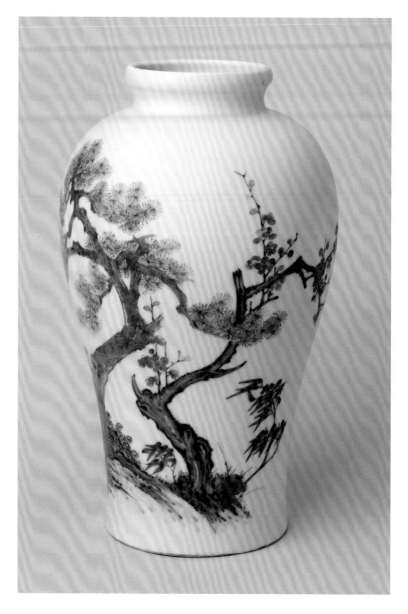

瓶洗口，短頸，豐肩，弧腹下斂，圈足。通景青花釉裏紅繪松、竹、梅和
山石、靈芝。底青花圈內書"大清雍正年製"楷書款。

此瓶紋飾由一首藏於竹葉中的五言詩點明畫意："竹有擎天勢，蒼松耐歲
寒，梅花魁萬卉，三友四時歡。"畫中藏詩，詩中有畫，巧思構圖，詩情
畫意，令人稱奇。

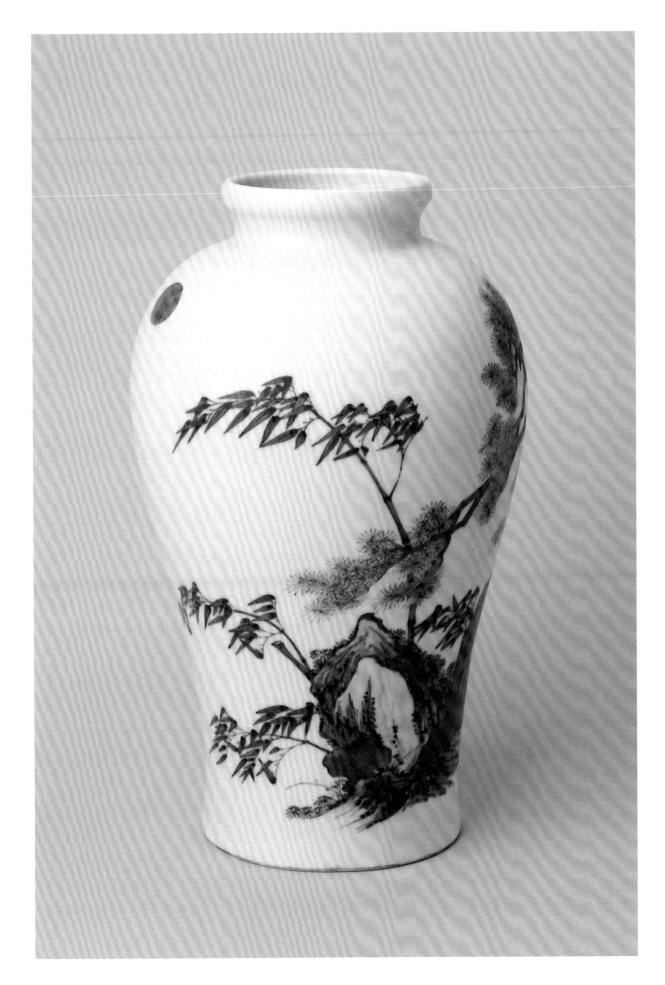

青花釉裏紅桃蝠紋玉壺春瓶

清雍正

高 44 厘米　口徑 11 厘米　足徑 14.3 厘米

清宮舊藏

193

Blue and white pear-shaped vase with design of peach and bats
in underglaze red

Yongzheng period, Qing Dynasty

Height: 44cm　Diameter of mouth: 11cm

Diameter of foot: 14.3cm

Qing court collection

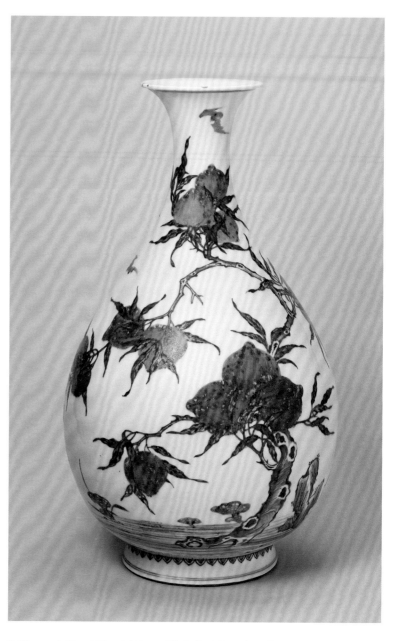

瓶撇口，束頸，垂腹，圈足。通體青花釉裏紅繪結滿蟠桃之樹，空間點綴洞石、靈芝、蝙蝠。

此瓶造型端莊秀麗，紋飾寓意"福壽康寧"。

青花釉裏紅桃紋玉壺春瓶
清雍正
高 31.5 厘米　口徑 9 厘米　足徑 12 厘米

194

Blue and white pear-shaped vase with peach design in underglaze red
Yongzheng period, Qing Dynasty
Height: 31.5cm　Diameter of mouth: 9cm
Diameter of foot: 12cm

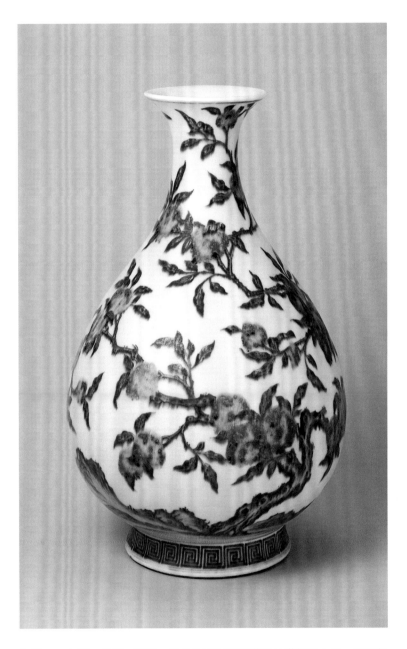

瓶撇口，束頸，垂腹，圈足。青花釉裏紅通景滿繪結滿蟠桃之樹，足牆飾
回紋邊飾。

此瓶造型莊重，色彩鮮豔，紋飾蘊含"長壽"之意。

青花釉裏紅纏枝蓮紋玉壺春瓶

195

清雍正
高 30 厘米　口徑 8.7 厘米　足徑 12 厘米
清宮舊藏

**Blue and white pear-shaped vase with design of interlocking lotus sprays
in underglaze red**
Yongzheng period, Qing Dynasty
Height: 30cm　Diameter of mouth: 8.7cm
Diameter of foot: 12cm
Qing court collection

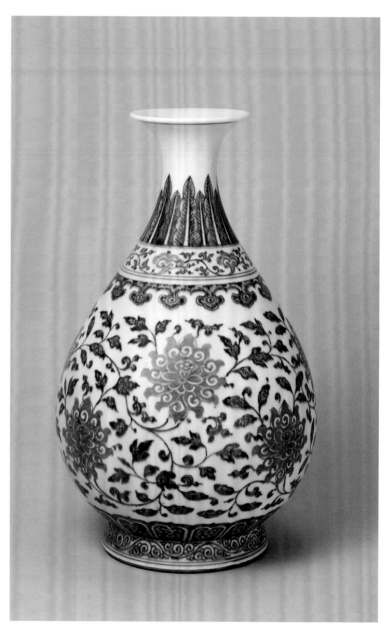

瓶撇口，束頸，垂腹，圈足。主體紋飾為青花釉裏紅繪纏枝蓮，輔以蕉
葉、纏枝靈芝、如意雲頭、變形蓮瓣、忍冬紋等邊飾。

此瓶造型飽滿，蓮花碩大，青花釉裏紅呈色鮮豔，為仿明代宣德器之作。

青花釉裏紅牡丹紋瓶
清雍正
高 40.5 厘米　口徑 11 厘米　足徑 13.3 厘米
清宮舊藏

Blue and white vase with peony design in underglaze red
Yongzheng period, Qing Dynasty
Height: 40.5cm　Diameter of mouth: 11cm
Diameter of foot: 13.3cm
Qing court collection

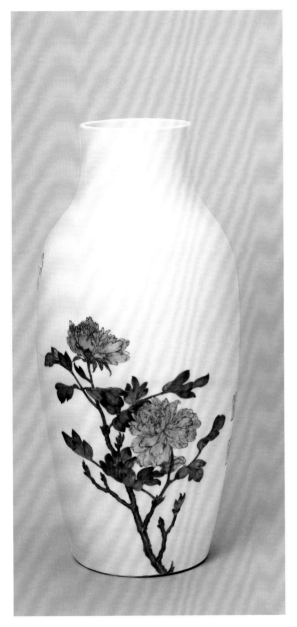

瓶直口，短粗頸，長弧腹，圈足。青花釉裏紅紋飾，一面繪折枝牡丹，另一面青花隸書七言律詩一首："紫陌雞鳴遠報晨，百官朝罷出楓宸。龍旗夾道先傳警，鳳輦行春不動塵。禮樂幸逢全盛日，耕桑俱是太平人。千門萬戶東風暖，膝裏金花剪綵新。"鈐"吳府"、"陶成之寶"印。

青花釉裏紅海水龍紋天球瓶
清雍正
高 58 厘米　口徑 13.4 厘米　足徑 17.5 厘米
清宮舊藏

Blue and white globular vase with design of dragon and waves in
underglaze red
Yongzheng period, Qing Dynasty
Height: 58cm　Diameter of mouth: 13.4cm
Diameter of foot: 17.5cm
Qing court collection

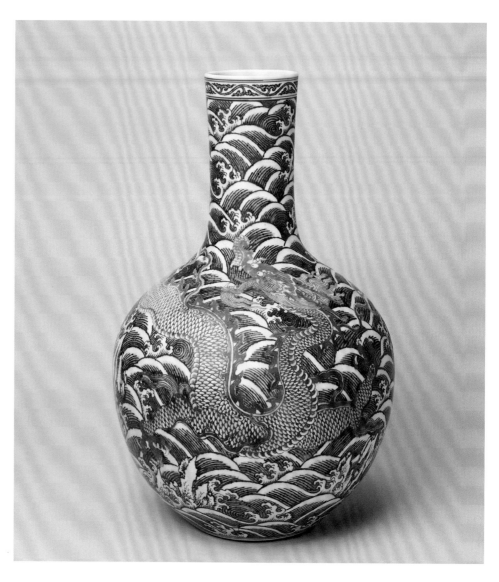

瓶直口，長頸，球形腹，圈足。通體繪一條釉裏紅龍翻騰於青花海水江崖
之間，口沿輔以忍冬紋邊飾。底青花書"大清雍正年製"篆書款。

此瓶造型端莊，紋飾構圖飽滿，筆法酣暢有力，為皇宮中的陳設大器。

青花釉裏紅異獸紋六方瓶
清雍正
高 31 厘米　口徑 9.3 厘米　足徑 12.4 厘米
清宮舊藏

Blue and white hexagonal vase with design of strange beast in underglaze red
Yongzheng period, Qing Dynasty
Height: 31cm　Diameter of mouth: 9.3cm
Diameter of foot: 12.4cm
Qing court collection

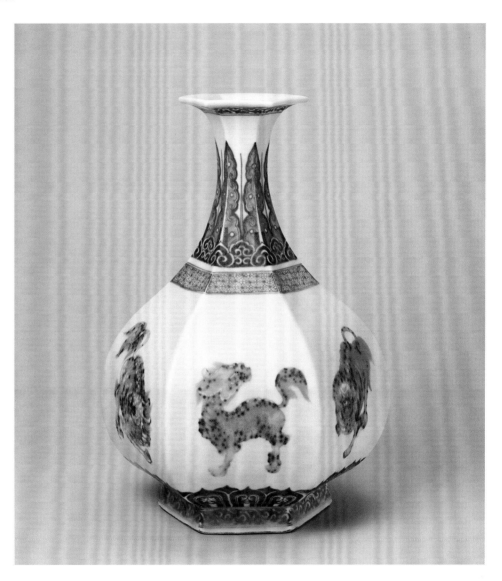

瓶呈六方形，撇口，束頸，垂腹，圈足。主體青花釉裏紅繪六隻形態各異的瑞獸，輔以蕉葉、如意雲頭、錦紋、蓮瓣紋等邊飾。底暗刻偽託"大明宣德年製"楷書款。

青花釉裏紅三果紋靈芝耳扁壺
清雍正
高 25 厘米　口徑 3.4 厘米　足徑 5.3 厘米
清宮舊藏

Blue and white flask with magic-fungus-shaped ears decorated with fruit design in underglaze red
Yongzheng period, Qing Dynasty
Height: 25cm　Diameter of mouth: 3.4cm
Diameter of foot: 5.3cm
Qing court collection

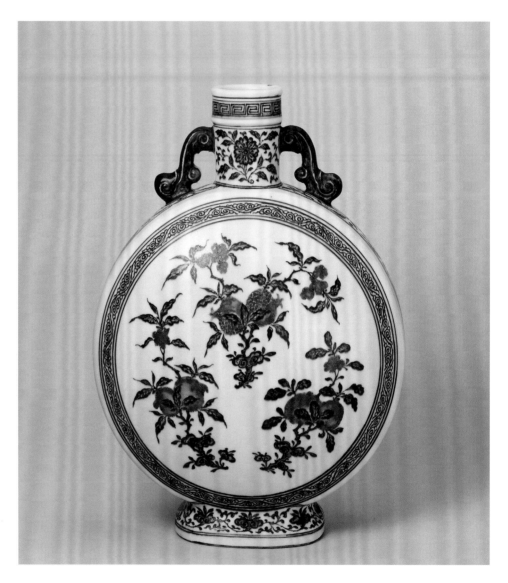

青花釉裏紅三果紋靈芝耳扁壺

壺唇口，短頸，頸、肩相交處飾對稱靈芝形耳，扁圓腹，圈足外撇。主體青花釉裏紅繪石榴、蟠桃、福橘，輔以青花回紋、纏枝蓮、纏枝靈芝紋等邊飾。底青花書"大清雍正年製"篆書款。

此壺為雍正官窰新創造型，富有皇家氣派。青花釉裏紅呈色純正，紋飾畫意吉祥，祈願"福壽三多"。

青花釉裏紅纏枝蓮紋如意尊
清雍正
高 19 厘米　口徑 4.5 厘米　足徑 15 厘米
清宮舊藏

Blue and white jar with double Ruyi-sceptre-shaped ears decorated with interlocking sprays of lotus in underglaze red
Yongzheng period, Qing Dynasty
Height: 19cm　Diameter of mouth: 4.5cm
Diameter of foot: 15cm
Qing court collection

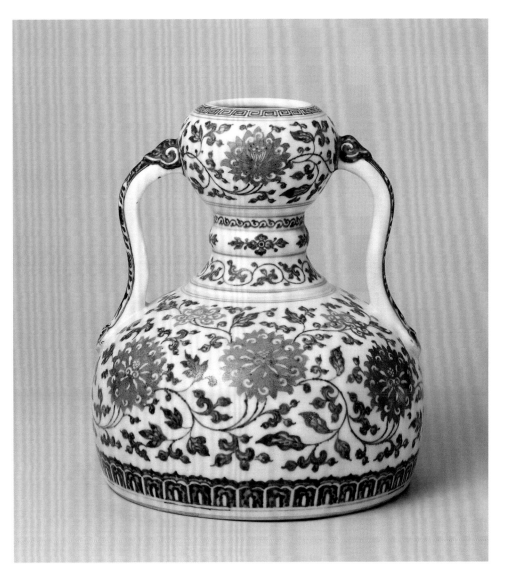

青花釉裏紅纏枝蓮紋如意尊

尊蒜頭口，頸中部凸起，口、肩處飾對稱如意耳，覆缽形腹，圈足。口、腹主體紋飾為青花釉裏紅繪纏枝蓮，輔以回紋、忍冬、朵花、蓮瓣紋等邊飾。底青花雙圈內書“大清雍正年製”楷書款。

此尊精美大氣，為當時新出現的造型，其色彩明豔，紋飾嚴謹，除青花釉裏紅外，尚有仿汝、仿官等品種。

青花釉裏紅穿花鳳紋蓋罐

清雍正

通高 28.7 厘米　口徑 12.5 厘米　足徑 11.2 厘米

Blue and white jar with design of phoenixes among flowers in
underglaze red

Yongzheng period, Qing Dynasty
Overall height: 28.7cm　Diameter of mouth: 12.5cm
Diameter of foot: 11.2cm

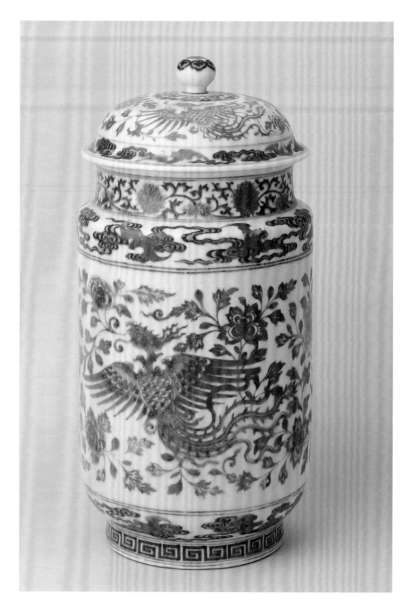

罐直口，短頸，筒形腹，圈足。蓋圓頂寶珠鈕。腹及蓋面主體紋飾為以釉
裏紅繪鳳穿牡丹花，輔以青花釉裏紅纏枝蓮、雲蝠、回紋等邊飾。蓋鈕
繪團花，外環飾如意雲頭紋一周。底青花雙圈內書偽託"大明宣德年製"
楷書款。

此罐造型穩重大方，仿明代宣德式樣，胎體潔白，青花翠藍，釉裏紅嬌
豔，紋飾繪畫精細，寓意"富貴榮華"。

青花釉裏紅蘭亭圖筆筒
清雍正
高 17 厘米　口徑 9 厘米　足徑 9 厘米

Blue and white brush holder with design of Orchid Pavilion in
underglaze red
Yongzheng period, Qing Dynasty
Height: 17cm　Diameter of mouth: 9cm
Diameter of foot: 9cm

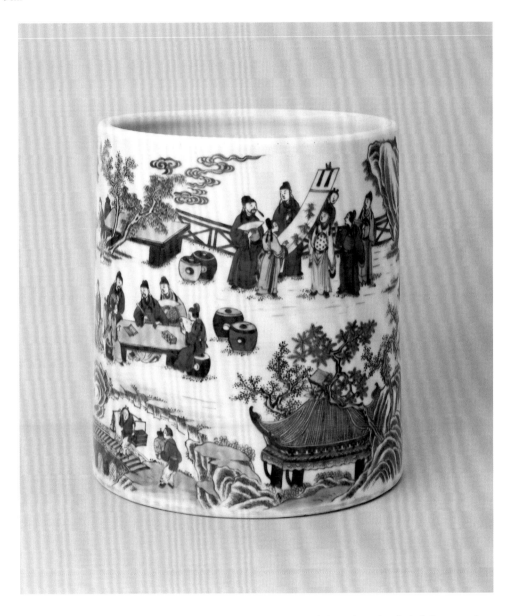

筆筒呈筒形，直壁，圈足。外壁通景青花釉裏紅繪《蘭亭修禊圖》，畫面
文人高士，在"崇山峻嶺，茂林脩竹"間，曲水流觴，詠詩作畫。

蘭亭在今浙江紹興西南，晉永和九年 (353 年)，王羲之與謝安、孫綽等
會於蘭亭，詩酒流連，作《蘭亭序》。這件筆筒的紋樣取材於此，與造型
相映成輝。

青花釉裏紅折枝花果紋缸
清雍正
高 40 厘米　口徑 39 厘米　足徑 32 厘米
清宮舊藏

Blue and white vat with design of plucked sprays of flowers in underglaze red
Yongzheng period, Qing Dynasty
Height: 40cm　Diameter of mouth: 39cm
Diameter of foot: 32cm
Qing court collection

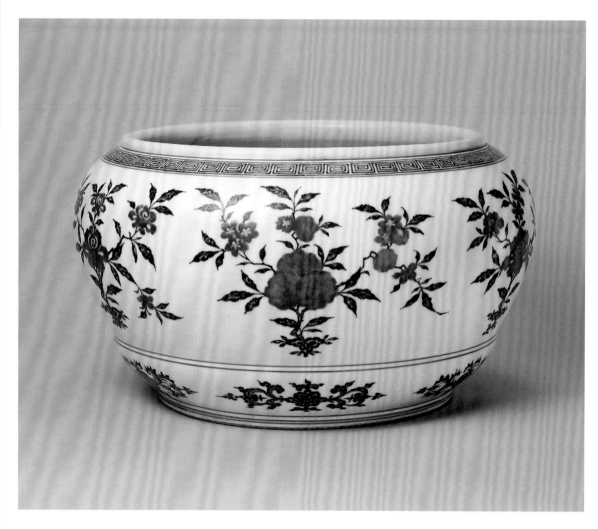

缸唇口，圓腹，腹下凸起一周，圈足。器身青花釉裏紅繪折枝花果六組，輔以青花朵花、回紋等邊飾。底青花書"大清雍正年製"篆書款。

此缸造型穩重典雅，釉色明豔，繪工一絲不苟，為雍正官窯大器中的精品。

青花釉裏紅三果紋高足碗
清雍正
高 11.8 厘米　口徑 16.6 厘米　足徑 4.7 厘米
清宮舊藏

Blue and white stem bowl with fruit design in underglaze red
Yongzheng period, Qing Dynasty
Height: 11.8cm　Diameter of mouth: 16.6cm
Diameter of foot: 4.7cm
Qing court collection

碗撇口，高圈足。外壁以青花釉裏紅繪折枝石榴、桃、佛手。足內青花橫書"大清雍正年製"楷書款。

釉裏紅三果紋碗肇始於明代宣德朝，但至清代雍正官窰方見以青花配枝葉紋的新品。三果紋習稱"福壽三多"，寓意"多子、多福、多壽"。

青花釉裏紅九龍鬧海紋梅瓶
清乾隆
高 35 厘米　口徑 7.3 厘米　足徑 13.3 厘米
清宮舊藏

Blue and white prunus vase with design of nine dragons and waves in underglaze red
Qianlong period, Qing Dynasty
Height: 35cm　Diameter of mouth: 7.3cm
Diameter of foot: 13.3cm
Qing court collection

瓶小口，短頸，豐肩，弧腹下收，圈足。主體青花繪海水江崖，九條釉裏紅龍穿躍其間；輔以青花蕉葉、纏枝靈芝和變形蓮瓣紋等邊飾。底青花書"大清乾隆年製"篆書款。

此瓶造型端莊，青花、釉裏紅搭配協調，龍紋繪得姿態各異，兇猛生動。

青花釉裏紅蒼龍教子圖梅瓶
清乾隆
高 33.7 厘米　口徑 6.5 厘米　足徑 10.9 厘米
清宮舊藏

Blue and white prunus vase with design of dragons, clouds and waves in underglaze red
Qianlong period, Qing Dynasty
Height: 33.7cm　Diameter of mouth: 6.5cm
Diameter of foot: 10.9cm
Qing court collection

瓶洗口，短頸，圓腹下斂，近足處外撇內折，圈足。通體青花釉裏紅繪《蒼龍教子圖》，畫面上隱身於祥雲中的大龍正招喚在海水波濤中昂首應聲的小龍。底青花書"大清乾隆年製"篆書款。

此瓶繪畫細膩，紋飾明稱"蒼龍教子"，暗喻"叫子升天"，為皇家珍玩，其寓意不言自明。

207

青花釉裏紅纏枝蓮紋梅瓶
清乾隆
高 35.5 厘米　口徑 7.1 厘米　足徑 13 厘米
清宮舊藏

Blue and white prunus vase with design of interlocking sprays of lotus in
underglaze red
Qianlong period, Qing Dynasty
Height: 35.5cm　Diameter of mouth: 7.1cm
Diameter of foot: 13cm
Qing court collection

瓶小口，短頸，豐肩，斂腹，圈足。通體青花釉裏紅紋飾，腹部繪纏枝蓮
紋，釉裏紅繪大朵蓮花，青花繪枝蔓；輔以蕉葉、忍冬、變形蓮瓣紋等
邊飾。底青花書"大清乾隆年製"篆書款。

此器造型古雅，青花釉裏紅呈色明艷，略顯暈散，為乾隆官窯早期的仿明
代宣德品種。

青花釉裏紅穿花螭紋瓶
清乾隆
高 34 厘米　口徑 9.6 厘米　足徑 12 厘米

Blue and white vase with design of hydra among flowers in underglaze red
Qianlong period, Qing Dynasty
Height: 34cm　Diameter of mouth: 9.6cm
Diameter of foot: 12cm

瓶斂口，粗頸，弧腹，圈足。頸、腹通體青花釉裏紅繪穿花螭紋，釉裏紅
繪蟠螭及花朵，青花繪枝蔓；輔以如意雲頭紋邊飾。

此件造型、紋飾別致、新穎，於傳世品中鮮見。

209

青花釉裏紅穿花龍紋膽瓶
清乾隆
高 45 厘米　口徑 4.9 厘米　足徑 12.6 厘米

Blue and white vase with design of dragon among flowers in underglaze red
Qianlong period, Qing Dynasty
Height: 45cm　Diameter of mouth: 4.9cm
Diameter of foot: 12.6cm

青花釉裏紅穿花龍紋膽瓶
清乾隆

瓶直口，長頸，垂腹，圈足。主體青花釉裏紅繪穿花龍，輔以海水、如意雲頭、變形蕉葉、纏枝靈芝、變形蓮瓣、朵花紋等邊飾。底青花書"大清乾隆年製"篆書款。

此器亦稱"錐把瓶"，為乾隆官窯早期作品，青花釉裏紅略有暈散，發色鮮豔，和諧統一。

青花釉裏紅雲龍紋天球瓶
清乾隆
高 47 厘米　口徑 10.7 厘米　足徑 15.5 厘米
清宮舊藏

Blue and white globular vase with design of clouds and dragon in
underglaze red
Qianlong period, Qing Dynasty
Height: 47cm　Diameter of mouth: 10.7cm
Diameter of foot: 15.5cm
Qing court collection

瓶直口，長頸，球形腹，圈足。通體以青花繪流雲，一條釉裏紅龍奔行其
間，近足處繪海水江崖。口沿繪海水為邊飾。底青花書"大清乾隆年製"
篆書款。

此瓶造型壯碩，青花釉裏紅呈色穩定，雲龍紋雄健有力，富有生氣，是乾
隆青花釉裏紅瓷中的精美大器。

青花釉裏紅雲龍紋天球瓶
清乾隆
高 55 厘米　口徑 12 厘米　足徑 17 厘米

Blue and white globular vase with design of clouds and dragons in underglaze red
Qianlong period, Qing Dynasty
Height: 55cm　Diameter of mouth: 12cm
Diameter of foot: 17cm

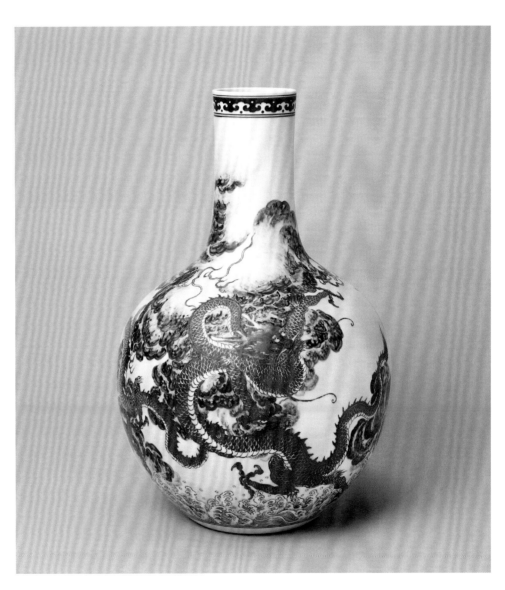

瓶直口，長頸，球形腹，圈足。通體繪青花流雲，三條釉裏紅龍騰躍其間，近足處繪海水江崖，輔以變形浪花紋邊飾。底青花書"大清乾隆年製"篆書款。

此瓶造型端莊，所繪龍紋為三爪，灑脫自如，頗有神韻。

青花釉裏紅雲蝠紋天球瓶
清乾隆
高 34 厘米　口徑 7.6 厘米　足徑 12 厘米
清宮舊藏

Blue and white globular vase with design of clouds and bats in
underglaze red
Qianlong period, Qing Dynasty
Height: 34cm　Diameter of mouth: 7.6cm
Diameter of foot: 12cm
Qing court collection

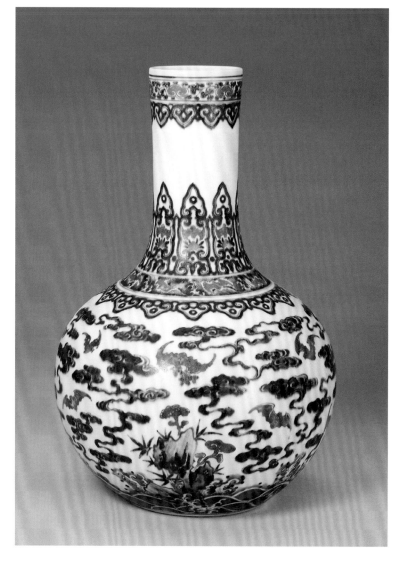

瓶直口，長頸，球形腹，臥足。通體青花釉裏紅紋飾，口沿飾纏枝靈芝，頸下繪蝙蝠蟠桃，肩繪蝙蝠海水，腹繪青花祥雲紅蝙蝠、海水江崖。底青花書"大清乾隆年製"篆書款。

此瓶造型敦厚，線條柔和，紋飾佈局疏密有致，運筆自然，寓意"靈仙祝壽"、"洪福齊天"、"福如東海"。

青花釉裏紅雲龍紋背壺

清乾隆
高 31 厘米　口徑 3.4 厘米　足徑 5.9/8.2 厘米
清宮舊藏

Blue and white back-ewer with design of clouds and dragon in underglaze red
Qianlong period, Qing Dynasty
Height: 31cm　Diameter of mouth: 3.4cm
Diameter of foot: 5.9/8.2cm
Qing court collection

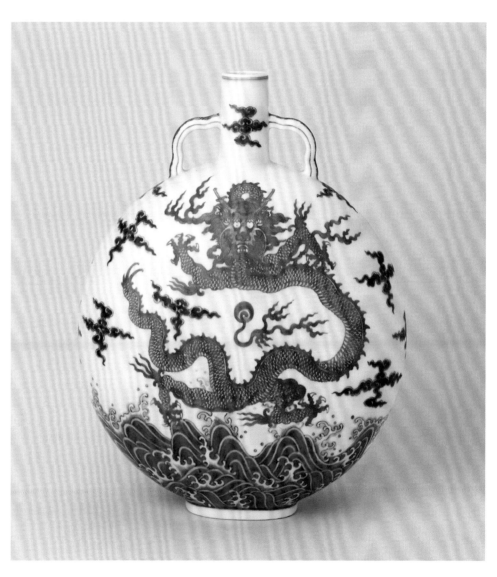

壺直口，短頸，頸、肩處飾對稱綬帶耳，扁圓腹，橢圓形圈足。通體以青花繪朵雲與海水江崖，以釉裏紅繪正面龍戲珠紋。底青花書"大清乾隆年製"篆書款。

此壺仿明永樂造型，據《清檔》記載，此壺當時稱"馬掛瓶"，為督窰官唐英奉旨精心燒造的貢御之作，其傳旨中特別要求"花紋清真，釉水肥潤，顏色鮮明。"

青花釉裏紅雲龍紋缸
清乾隆
高 45 厘米　口徑 42 厘米　足徑 33 厘米

Blue and white vat with design of clouds and dragons in
underglaze red
Qianlong period, Qing Dynasty
Height: 45cm　Diameter of mouth: 42cm
Diameter of foot: 33cm

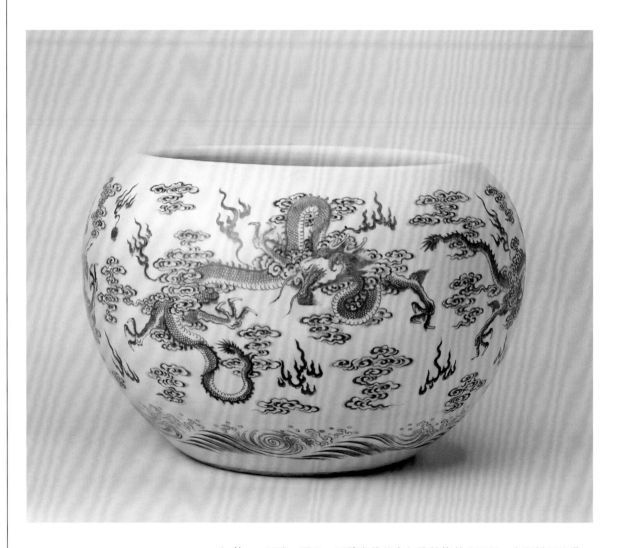

缸斂口，圓腹，圈足。通體青花釉裏紅繪雙龍戲珠兩組，空間祥雲流動，
近足處繪海水江崖。

此缸胎體厚重，造型圓潤古樸，釉色淡雅，青、紅二色相映成趣，雲龍形
象生動，表現了嫻熟的繪畫技巧，是不可多得的精美之作。

青花釉裏紅海天浴日圖印盒
清乾隆
通高 3.4 厘米　口徑 8.8 厘米　底徑 9.3 厘米

Blue and white seal box with underglaze red design of flying roc
symbolizing a bright future
Qianlong period, Qing Dynasty
Overall height: 3.4cm　Diameter of mouth: 8.8cm
Diameter of foot: 9.3cm

盒呈磨盤式，直壁上下扣合，圈足。蓋面青花繪海水中有一隻洗浴的金
鳥，空中用釉裏紅繪旭日。底青花書"大清乾隆年製"篆書款。

此盒造型精巧，蓋與盒身渾然一體。青花鮮豔，釉裏紅濃麗，紋飾典出
《淮南子》："日出於陽谷，浴於咸池。"傳說中金鳥是太陽的精魂。

青花釉裏紅警世圖碗

清光緒

高 6.7 厘米　口徑 12.5 厘米　足徑 5.1 厘米

Blue and white bowl with a scene of admonishing the world in underglaze red

Guangzu period, Qing Dynasty
Height: 6.7cm　Diameter of mouth: 12.5cm
Diameter of foot: 5.1cm

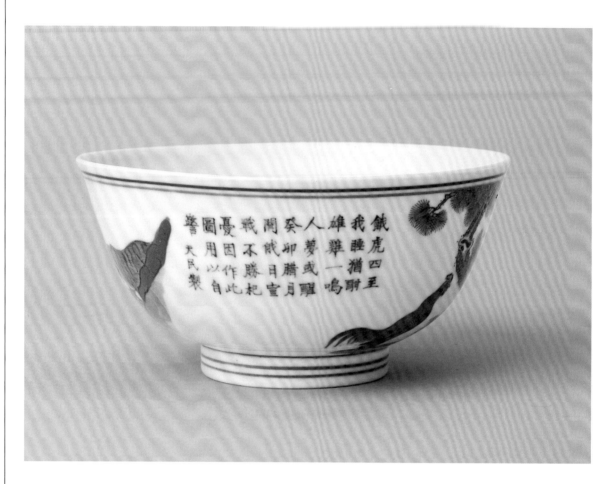

碗撇口，弧壁，圈足。外壁以青花釉裏紅繪《警世圖》，松下一人酣睡，身前一雄雞引頸長鳴，身後四虎跟蹤而來，一虎齜牙撲向睡人，兩虎爭鬥，另一虎隨後。畫旁青花楷書題記："餓虎四至，我睡猶酣，雄雞一鳴，人夢或醒！癸卯臘月，聞俄日宣戰，不勝杞憂，因作此圖用以自警。天民製"。底青花書"孔子後四十一癸卯製　燕趙悲歌之士"楷書紀年款。

1904 年，日、俄兩國為爭奪中國東北而大動干戈，清政府喪權辱國，竟卑怯地聲明"保持中立"，任其在中國領土上橫行。這位自稱"天民"者繪製此碗，以睡人喻我中華，餓虎喻覬覦中國領土的列強，並以詩點明，意在警示中華兒女：大敵當前，是昏睡還是驚醒？

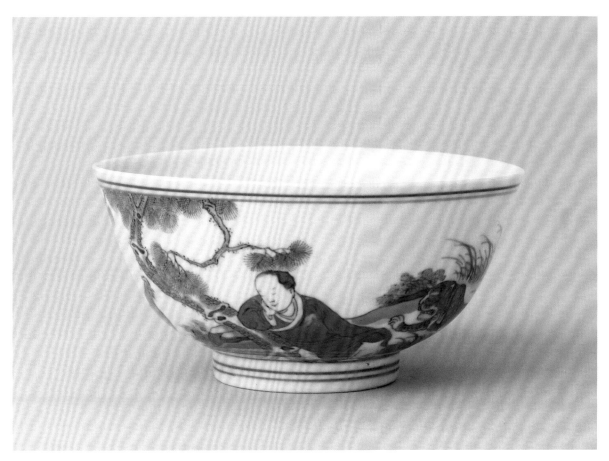

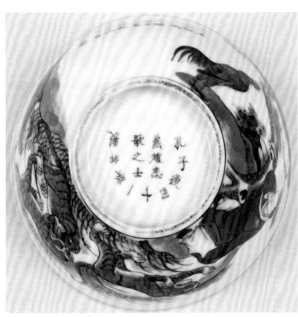

青花釉裹紅比武圖棒槌瓶
清康熙
高44厘米　口徑12.3厘米　足徑14.2厘米

Blue and white wooden-club-shaped vase with design of competition in
military skills in underglaze red
Kangxi period, Qing Dynasty
Height: 44cm　Diameter of mouth: 12.3cm
Diameter of foot: 14.2cm

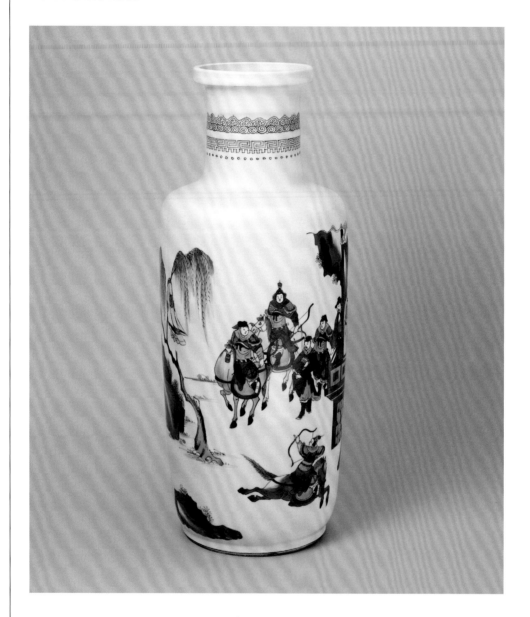

瓶盤口，短粗頸，折肩，直腹，圈足。主體為青花紋飾，局部點綴釉裹紅
呈黃色，屬於特例。頸飾靈芝、渦紋、回紋、朵雲、圓點紋等；腹部繪
三國故事《銅雀台比武圖》，曹操金冠玉帶，立銅雀台上觀眾將比武，垂
楊枝上掛戰袍一領，傳令："能射中箭垛紅心者，以錦袍賜之。"一少年
將軍馳馬彎弓，扣箭欲射，其餘武將躍躍欲試。畫面描繪生動，為康熙青
花瓷中人物畫的傑作。

青花加彩

Blue and white
in
gold colours

釉裏三色福祿壽圖瓶
清康熙
高 81.5 厘米　口徑 31.5 厘米　足徑 59 厘米

Underglaze tricolour vase with design symbolizing well-being, high
position and longevity
Kangxi period, Qing Dynasty
Height: 81.5cm　Diameter of mouth: 31.5cm
Diameter of foot: 59cm

瓶盤口，束頸，垂腹，高圈足。通體以釉裏三色 (青花、釉裏紅、豆青)
繪瓶身紋飾，松、桃林間，鹿、猴奔跑跳躍。

此瓶造型高大挺拔，青花、釉裏紅、豆青色彩搭配協調，構圖新穎別致；
以猴摘桃喻福、壽，以 "鹿" 諧音 "祿"，合成 "福、祿、壽" 之美好祝辭。

釉裏三色花鳥紋花觚
清康熙
高 44.2 厘米　口徑 20.2 厘米　足徑 15 厘米
清宮舊藏

Underglaze tricolour beaker-shaped vase with design of flowers and birds
Kangxi period, Qing Dynasty
Height: 44.2cm　Diameter of mouth: 20.2cm
Diameter of foot: 15cm
Qing court collection

觚撇口，長頸，鼓腹，高足外撇。通體釉裏三色（青花、釉裏紅、豆青）
紋飾，頸部繪孔雀、山石、牡丹，腹部繪螭龍、靈芝，足牆繪懸崖、菊花、
蝴蝶。底青花雙圈內書"大清康熙年製"楷書款。

此器紋飾樸素淡雅，清心悦目。

豆青釉青花釉裏紅垂釣圖筆筒
清康熙
高 15 厘米　口徑 18.5 厘米　足徑 18 厘米

Blue and white brush holder with fishing design in underglaze red over
a bean green ground
Kangxi period, Qing Dynasty
Height: 15cm　Diameter of mouth: 18.5cm
Diameter of foot: 18cm

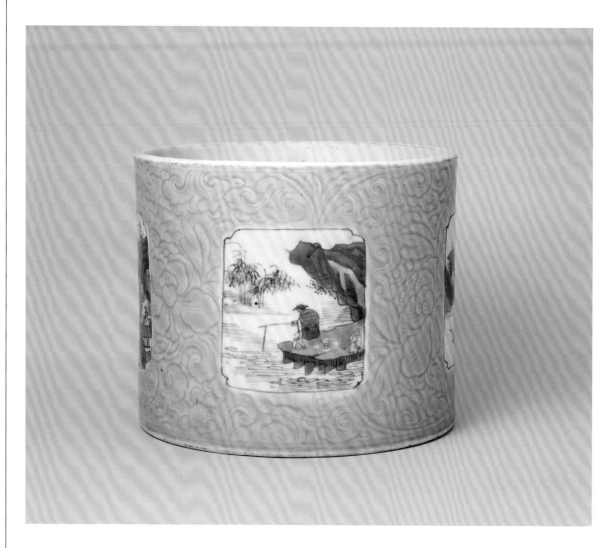

筆筒直壁，玉璧形底，底中心有凹臍。器身以豆青釉暗刻纏枝牡丹為地，
四方形開光，內繪青花釉裏紅《江邊垂釣圖》。

此器胎體厚重，裝飾別致，其豆青釉色淡雅悅目，開光中垂釣的漁翁如處
於濛濛煙雨中，詩意盎然。

東青釉青花釉裏紅桃式洗
清乾隆
高 4 厘米　口徑 11/9.7 厘米
清宮舊藏

Blue and white peach-shaped brush washer with
design in underglaze red over a pale green ground
Qianlong period, Qing Dynasty
Height: 4cm　Diameter of mouth: 11/9.7cm
Qing court collection

洗呈雙桃式，一大一小，一虛一實，凸雕枝葉，平底。裏外均以東青釉、
青花釉裏紅釉色裝飾。底青花書"大清乾隆年製"篆書款。

此器設計別具匠心，妙在造型與釉彩結合的巧思，仿生惟妙惟肖，既是文
房用具，又是把玩佳器。

青花紅彩九龍鬧海紋天球瓶
清雍正
高 55 厘米　口徑 12.3 厘米　足徑 17.1 厘米
清宮舊藏

Blue and white globular vase with design of seawater and nine red dragons
Yongzheng period, Qing Dynasty
Height: 55cm　Diameter of mouth: 12.3cm
Diameter of foot: 17.1cm
Qing court collection

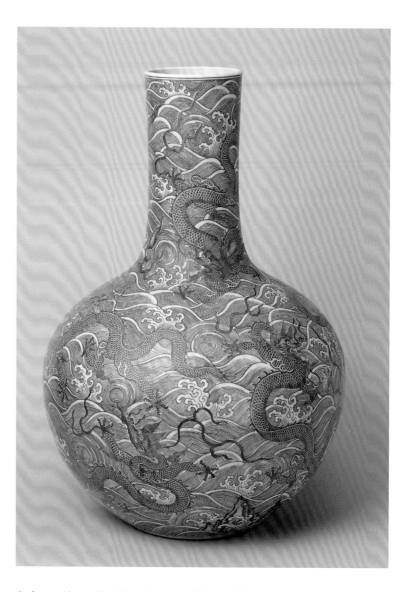

瓶直口，長頸，球形腹，圈足。通體繪九龍鬧海紋，青花淡描海水江崖，九條紅彩龍在海水中翻騰。底青花書"大清雍正年製"篆書款。

此器造型端莊，繪工精細，淡描青花與紅彩相襯托，更顯鮮豔，為宮廷陳設器中之精品。

青花紅彩雲龍紋盤

清雍正
高 8.8 厘米　口徑 47 厘米　足徑 27.6 厘米

Blue and white plate with design of clouds and red
dragon
Yongzheng period, Qing Dynasty
Height: 8.8cm　Diameter of mouth: 47cm
Diameter of foot: 27.6cm

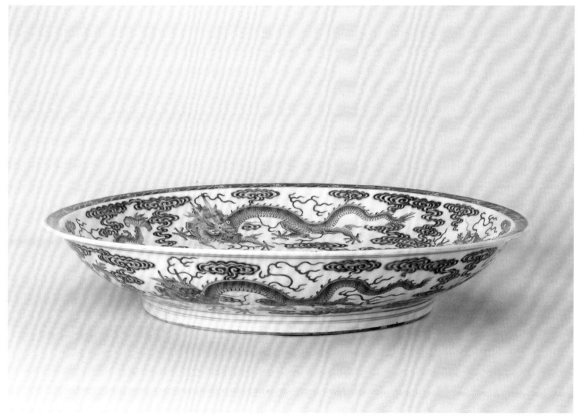

盤折沿，淺弧壁，圈足。裏外壁青花繪祥雲、紅彩繪龍及應龍紋，裏口沿
飾海水紋邊飾。底青花雙圈內書"大清雍正年製"楷書款。

此盤造型規整，紋飾描繪細膩，為奉旨燒造的御用上品。

青花紅彩雲龍紋圓盒
清乾隆
通高 9.3 厘米　口徑 32.1 厘米　足徑 28.5 厘米

Blue and white box with design of clouds and red dragon Qianlong period, Qing Dynasty
Overall height: 9.3cm　Diameter of mouth: 32.1cm
Diameter of foot: 28.5cm

盒呈圓形，上下扣合，盒內隔成攢盤式，底承如意式六足。蓋面青花繪朵雲，紅彩繪正面龍戲珠，五蝙蝠環繞四周；蓋、盒外口沿輔以如意雲頭紋邊飾。

此盒製作精美，寓意吉祥，青花色調凝重，紅彩鮮豔，藍、紅輝映，相得益彰。

青花紅彩花卉紋螭耳瓶

清乾隆
高 33.7 厘米　口徑 7 厘米　足徑 13.1 厘米
清宮舊藏

Blue and white vase with double hydra-shaped ears decorated with red floral
design
Qianlong period, Qing Dynasty
Height: 33.7cm　Diameter of mouth: 7cm
Diameter of foot: 13.1cm
Qing court collection

瓶撇口，短頸飾對稱螭耳，鼓腹，圈足。通體繪青花紅彩西番蓮，輔以如
意雲頭、朵花、折枝花、"卍"字形花、變形蕉葉、變形蓮瓣、點珠紋等
邊飾。底青花書"大清乾隆年製"篆書款。

此瓶用彩淺淡清新，裝飾吸收了西洋藝術風格，為中西文化合璧的結晶。

226

青花紅彩雲蝠紋瓶
清光緒
高 34 厘米　口徑 7.7 厘米　足徑 23 厘米
清宮舊藏

Blue and white vase with design of clouds and red bats
Guangxu period, Qing Dynasty
Height: 34cm　Diameter of mouth: 7.7cm
Diameter of foot: 23cm
Qing court collection

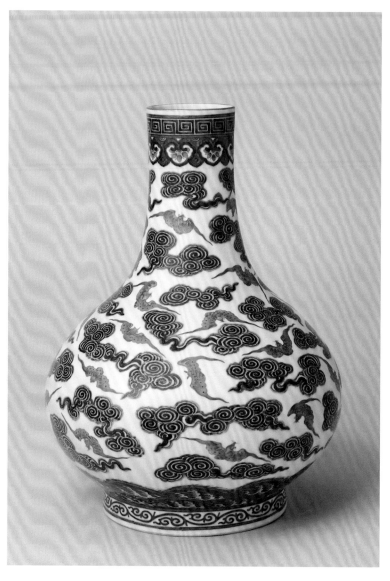

瓶直口，長頸，圓腹，圈足。主體青花繪祥雲，紅彩繪蝙蝠，蝙蝠上又加
點金彩；近足處繪海水江崖紋，其餘輔以回紋、變形如意雲頭、忍冬紋
等邊飾。底青花書"大清光緒年製"楷書款。

此瓶造型古樸，青花豔麗，紅彩柔和，紅彩加金，更為精美、富麗，是一
件雅俗共賞的藝術佳作。

大清光緒年製

青花粉彩福祿萬代紋活環葫蘆瓶
清乾隆
高 73 厘米　口徑 8.9 厘米　足徑 22.5 厘米
清宮舊藏

Blue and white double-gourd-shaped vase with a movable ring decorated
with famille rose design symbolizing well-being and high position for
generations
Qianlong period, Qing Dynasty
Height: 73cm　Diameter of mouth: 8.9cm
Diameter of foot: 22.5cm
Qing court collection

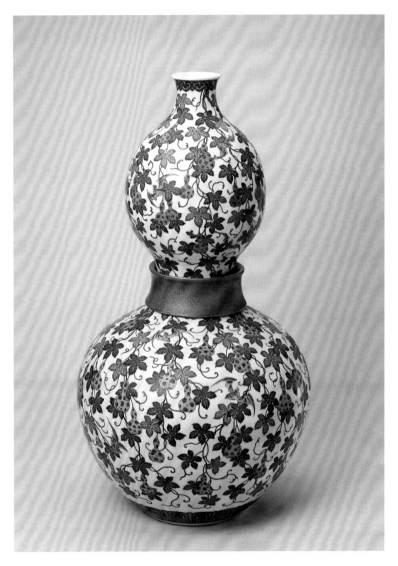

瓶呈葫蘆式，小撇口，束腰處有一彩箍式活環，圈足。通體青花繪纏枝葫
蘆，數隻蝙蝠穿梭飛翔其中。中腰活環施仿漆釉，於珊瑚紅地上金彩繪
"卍"字錦紋。底青花書"大清乾隆年製"篆書款。

此瓶構思新穎別致。中間束腰處的活環，改變了造型的單調，體現了高
超的技藝。瓶身葫蘆紋密而不亂，既有天然意境，又富有裝飾美，畫面以
葫蘆諧音"福祿"，寓意"福祿萬代"。

青花粉彩鏤空開光魚藻紋四繫轉心瓶

清乾隆
高 23.5 厘米　口徑 5.1 厘米　足徑 8.5 厘米
清宮舊藏

Blue and white vase with a movable core and four rings decorated with
fish and water-weed within a reserved panel in openwork
Qianlong period, Qing Dynasty
Height: 23.5cm　Diameter of mouth: 5.1cm
Diameter of foot: 8.5cm
Qing court collection

瓶呈轉心式，分內外兩層，內瓶與外瓶頸部相連，可隨其轉動；外瓶直口，折肩飾四環形小繫，斂腹，圈足外撇。外瓶通體青花紋飾，主體以蝶穿花地如意形開光，輔以朵花、變形蕉葉、蓮瓣、纏枝十字花紋等邊飾。內瓶通景以束青釉為地，繪粉彩金魚、水藻、荷花紋。底青花書"大清乾隆年製"篆書款。

此件造型奇特，別具匠心，是乾隆十九年 (1754) 督窰官唐英七十三歲時，為皇帝苦心創造的最後一件精美藝術品。一年後唐英以年老體衰為由奏請退職並獲准。

青花胭脂彩纏枝蓮紋螭耳尊
清雍正
高 35.5 厘米　口徑 13.5 厘米　足徑 19.8 厘米
清宮舊藏

Blue and white jar with design of interlocking sprays of lotus in rouge red
Yongzheng period, Qing Dynasty
Height: 35.5cm　Diameter of mouth: 13.5cm
Diameter of foot: 19.8cm
Qing court collection

尊直口，粗頸，圓腹下垂，圈足。頸、肩相交處飾對稱螭耳。通體青花胭脂彩繪纏枝蓮，輔以青花忍冬、蓮瓣紋等邊飾。底青花書"大清雍正年製"篆書款。

此器亦稱"鹿頭尊"，造型飽滿穩重，釉面光潤柔和，青花與胭脂彩搭配巧妙，色澤濃麗卻不俗豔，為此時青花瓷的新裝飾。

青花胭脂彩九龍紋梅瓶
清乾隆
高 31.5 厘米　口徑 8.3 厘米　足徑 10 厘米
清宮舊藏

Blue and white prunus vase with dragon design in rouge red
Qianlong period, Qing Dynasty
Height: 31.5cm　Diameter of mouth: 8.3cm
Diameter of foot: 10cm
Qing court collection

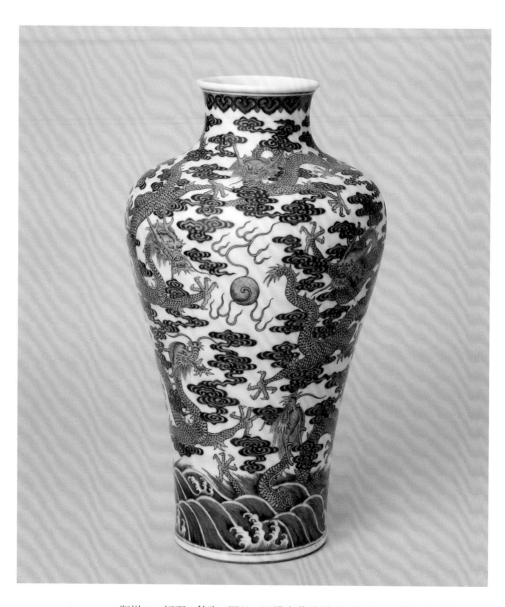

瓶撇口，短頸，斂腹，圈足。通體青花繪祥雲、海水，胭脂彩繪九龍戲珠，口沿輔以如意雲頭紋邊飾。底青花書"大清乾隆年製"篆書款。

胭脂彩為釉上彩，於清雍正十三年（1735）在景德鎮御窰廠燒製成功，督窰官唐英在《陶成紀事碑》中稱之為"新製西洋紫色"。此瓶繪畫細膩，佈局嚴謹，層次清晰，彩色富麗，為皇家陳設品的典型。

青花胭脂彩折枝花果紋梅瓶
清乾隆
高 33.7 厘米　口徑 7 厘米　足徑 13.1 厘米
清宮舊藏

Blue and white prunus vase with design of plucked sprays of flowers and
fruits in rouge red
Qianlong period, Qing Dynasty
Height: 33.7cm　Diameter of mouth: 7cm
Diameter of foot: 13.1cm
Qing court collection

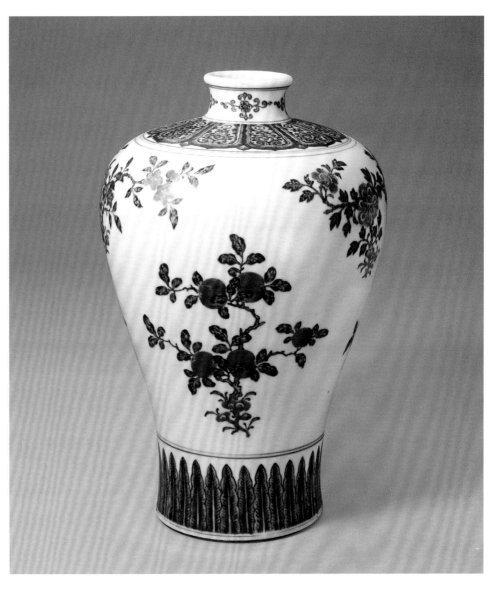

瓶小口，短頸，豐肩，斂腹，圈足。主體青花胭脂彩繪折枝花果，輔以寶
相花、蓮瓣、蕉葉紋等邊飾。底青花書"大清乾隆年製"篆書款。

青花胭脂彩雲龍紋雙鳳耳扁壺
清乾隆
高 29 厘米　口徑 5.1 厘米　足徑 10.2/7.4 厘米
清宮舊藏

Blue and white flask with phoenix-shaped-ears decorated with cloud and dragon design in rouge red
Qianlong period, Qing Dynasty
Height: 29cm　Diameter of mouth: 5.1cm
Diameter of foot: 10.2/7.4cm
Qing court collection

壺唇口，短頸，頸、肩處飾對稱夔鳳耳，扁圓腹，橢圓形圈足。腹兩面以胭脂彩各繪一正面龍，以青花繪朵雲、海水江崖，頸、足牆繪雲蝠相襯。底青花書"大清乾隆年製"篆書款。

黃釉青花

Blue and white
over
yellow ground

黃釉青花纏枝花紋綬帶耳扁壺

233

清雍正

高 51 厘米　口徑 8 厘米　足徑 15.5/10 厘米

清宮舊藏

Yellow glazed flask with ribbon-shaped ears decorated with design of
interlocking floral sprays in underglaze blue
Yongzheng period, Qing Dynasty
Height: 51cm　Diameter of mouth: 8cm
Diameter of foot: 15.5/10cm
Qing court collection

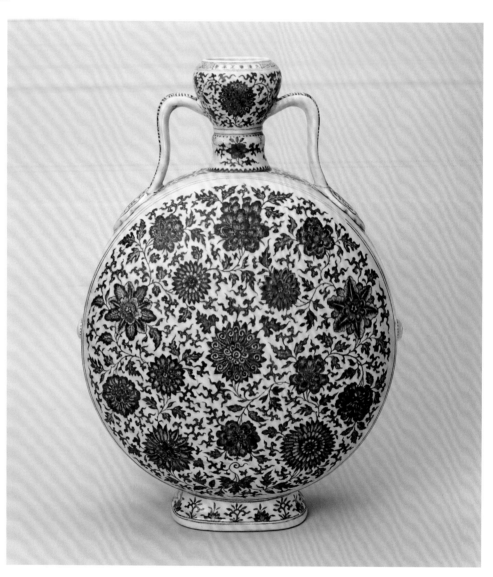

壺蒜頭口，短頸，口、肩處飾對稱綬帶耳，扁圓腹，橢圓形圈足。通體施
黃釉為地，青花繪纏枝蓮花、菊花、牡丹、番蓮，輔以忍冬、朵花紋等
邊飾。底黃釉。口沿青花橫書"大清雍正年製"楷書款。

此器為當時御窰廠仿明代宣德的黃釉新品種。

234

黃釉青花夔鳳紋膽瓶
清乾隆
高 23 厘米　口徑 3.3 厘米　足徑 6.4 厘米
清宮舊藏

Yellow glazed gall-shaped vase with kui-phoenix design in underglaze blue
Qianlong period, Qing Dynasty
Height: 23cm　Diameter of mouth: 3.3cm
Diameter of foot: 6.4cm
Qing court collection

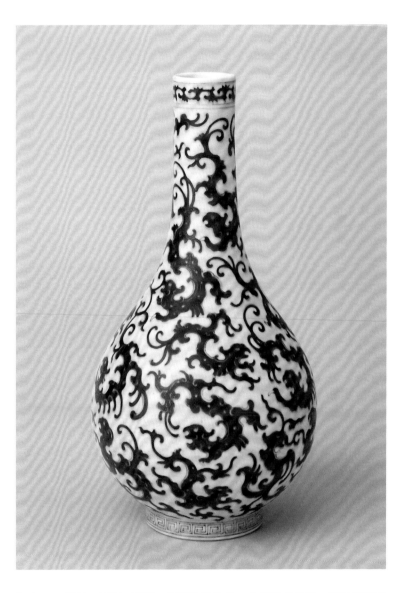

瓶直口，長頸，垂腹，圈足。通體施黃釉地，青花繪夔鳳紋，輔以變形夔龍、回紋等邊飾。底青花書"大清乾隆年製"篆書款。

此瓶造型若懸膽，端莊秀麗，紋飾富有流動感，黃、藍色釉彩搭配協調，令人賞心悅目，具有很強的藝術感染力。

黃釉青花雲龍紋背壺

清乾隆
高 24.3 厘米　口徑 5.2 厘米　足徑 8.5 / 4.6 厘米
清宮舊藏

Yellow glazed back-ewer decorated with cloud and dragon design in
underglaze blue
Qianlong period, Qing Dynasty
Height: 24.3cm　Diameter of mouth: 5.2cm
Length of foot: 8.5/4.6cm
Qing court collection

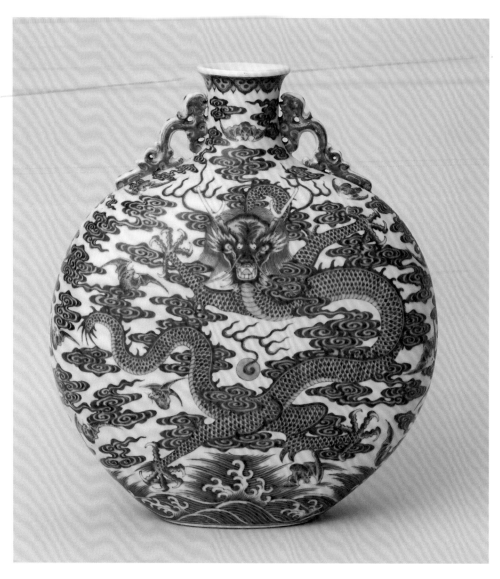

壺口微撇，短頸，頸、肩相交處飾對稱夔鳳耳，扁圓腹，橢圓形圈足。通
體施黃釉地，青花繪正面龍戲珠，點綴以蝙蝠、朵雲，近足處飾海水江崖
紋，口沿輔以如意雲頭紋邊飾。底青花書"大清乾隆年製"篆書款。

背壺，在《乾隆記事檔》中稱作"馬掛瓶"，為督窯官唐英畫樣、皇帝傳旨
而燒的御窯精品。

黃釉青花纏枝蓮紋交泰瓶

清乾隆
高 19.8 厘米　口徑 9.2 厘米　足徑 11.3 厘米
清宮舊藏

Yellow glazed Jiaotai vase with design of interlocking sprays of lotus in underglaze blue
Qianlong period, Qing Dynasty
Height: 19.8cm　Diameter of mouth: 9.2cm
Diameter of foot: 11.3cm

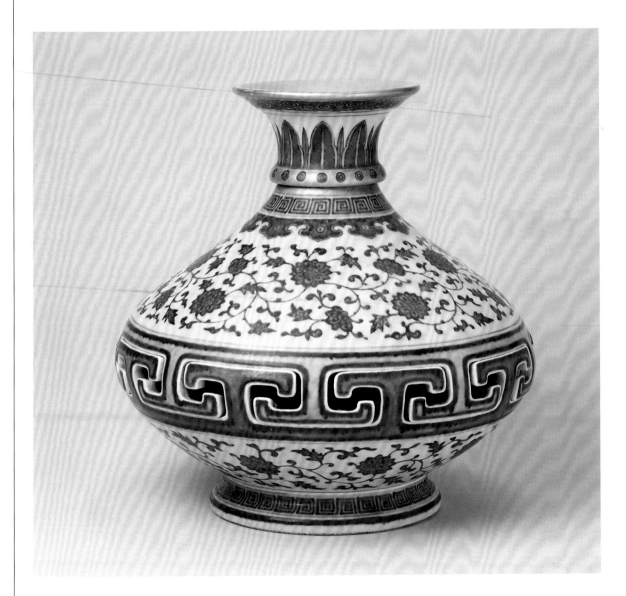

瓶撇口，束頸，扁圓腹，圈足。內外雙層，內瓶口部與外瓶頸部扣合，可以轉動。外瓶腹部上下交錯"丁"字形鏤空裝飾，通體以黃釉為地，繪青花纏枝蓮為主體紋飾，上下襯以蕉葉、點珠和回紋。內瓶以紫紅彩為地，繪一株梅樹。底青花書"大清乾隆年製"篆書款。

此瓶造型新穎別致，腹中鏤空處互不粘連，並可作微小移動，工藝技巧高超。這種工藝俗稱"交泰"。寓意"上下一體，天下太平，萬事如意"。據《清檔》記載，這是乾隆八年（1743）唐英和催總老格為供皇帝觀賞而特別創作的。